KB033080

일등시민
일등국가

일등시민 일등국가

2007년 9월 25일 인쇄
2007년 9월 29일 발행

지은이 | 임청산
작품해설 | 임재환
펴낸이 | 이찬규
펴낸곳 | 북코리아
등록번호 | 제10-1519호
주소 | 121-802 서울시 마포구 공덕2동 173-51
전화 | 02.704.7840
팩스 | 02.704.7848
이메일 | sunhaksa@korea.com
홈페이지 | www.ibookorea.com
값 13,000원
ISBN 978-89-92521-37-6 (03650)

일등시민

일등국가

문학박사 임청산 저

북코리아

축화 : 한국시사만화가협회 전회장, 동아일보 이홍우 화백

| 한국만화가협회 회장 이현세 교수 |

| 한국카툰협회 회장 조관제 이사장 |

| 우리만화연대 회장 장진영 교수 |

| 한국애니메이션제작자협회 전회장 넬슨 신 교수 |

머 리 말

한국만화는 일제의 강점으로 근대만화의 발달 시기에 수난을 당해왔다. 해방 후에도 일본과 미국 만화가 범람하고 노골적인 성과 잔인한 폭력을 묘사하는데서 사회악의 표적이 되었다. 심지어 해적판 불법 복제물이 성행하여 청소년 발달에 악영향을 끼치는 불량 매체로 낙인 찍혔다. 그러다가 필자가 국내 최초로 공주대학교에 만화예술학과를 개설하고 학사 · 석사 · 박사 과정을 운영하여 만화영상에 관한 이해와 관심을 고조시켜왔다.

현재는 150여개 대학에서 만화영상 관련 학과를 개설하고 만화영상의 학문화와 예술화를 추구하고 있다. 또한 정부적 차원에서 만화영상을 국가의 성장산업으로 육성하고 만화영상의 문화화와 산업화를 적극 추진한다. 그리고 지방자치단체에서도 만화영상 관련 축제행사와 산업단지와 문화시설 등을 활성화한다.

한편, 이 책은 보통 사람들의 인격과 품격을 고양하고, 국가의 지도자들이 국격을 향상하는데 미력하나마 참고가 되도록 집필하였다. 무엇보다도 윤리와 도덕이 땅에 떨어지고, 교양과 상식이 너무나 모자라며, 법과 규정조차도 안 지키는 한국인과 한국사회를 향한 쓴 소리이다. 이 카툰 칼럼을 통하여 개인의 성숙과 국가의 발전에 참고가 되기를 진심으로 바란다.

필자가 평생교육으로 섭렵한 만화영상학을 비롯한 교육학, 영어영문학, 미술학, 예술학, 문화사회학, 유교경전학, 목회신학적 입장에서

사회적 통합을 고려하여 집필하였다. 필자가 각종 신문 지상에 발표한 만화영상 관련 논단, 문화예술의 칼럼, 인생 체험기 등을 만화와 사진을 곁들여서 출판하게 되었다.

제Ⅰ부는 중도일보에서 1년간 연재해온 〈임청산 박사의 만화만상〉을 모아서 '사랑실천과 행복추구, 도덕사회와 윤리문화, 학문탐구와 예술경영, 정치개혁과 경제건설, 첨단과학과 선진기술, 국가발전과 지역개발' 등으로 편철하였다. 제Ⅱ부는 일간 중앙지와 지방지에 게재하였던 만화영상을 비롯한 문화예술의 칼럼, 국가와 지역의 균형 발전을 위한 제언, 그리고 필자의 작품세계와 신앙체험기 등을 '인간개조와 문화변혁, 만화산업과 도시문화, 임청산 만화의 작품세계' 등으로 편찬하였다.

필자는 만화영상에 대한 저질·불량·퇴폐의 온상이라는 부정적인 인식을 가진 시민들이 이 책을 통하여 인성과 품격을 높이기를 간청한다. 또한 새 시대를 창도하는 학문과 예술, 그리고 문화콘텐츠를 개발하는 문화와 산업으로 국부와 국격을 격상시키기를 희원한다. 끝으로, 공주대학교 만화학부의 제자들이 〈임청산만화 반세기회고전과 출판기념회〉를 개최할 수 있도록 출판해준 북코리아의 이찬규 사장, 축화를 보내준 만화영상 관련 단체장과 원로·중진 만화가들, 그리고 가족친지들께 진심으로 감사드린다.

2007년 9월 국제만화영상원에서
임청산

| 목 차 |

제1부＿세계 만화만상

| 한국만화의 대부, 고바우 김성환 화백 |

| 한국애니메이션의 대부, 신동헌 화백 |

| 한국만화가협회 전회장 박기준 화백 |

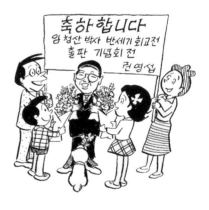

| 한국만화가협회 전회장 권영섭 화백 |

漫畵漫想

Ⅰ

사랑실천과 행복추구

아담씨, 절교얘요 !

오레그 구트솔 [벨라루스]

이 카툰은 지상낙원인 에덴동산에서 하와(이브)가 뱀(사탄)이 유혹하는 선악과를 따먹고 당구치는 아담을 소리쳐 부르는 성애만화이다.

오늘날 연인들의 축제인 발렌타인데이 이벤트와는 대조적으로, 인류 최초의 부부가 벌거벗고도 부끄러움을 모르던 러브스토리를 적나라하게 묘사하고 있다. 서양보다 극성스런 발렌타인데이에는 청소녀들이 초콜렛 외에도 남친에게 건네줄 정성어린 감동적 선물과 달콤한 사랑의 고백을 준비하느라고 가슴을 설레면서 애간장을 태운다. 그런데 여친들이 감미로운 영상 카드, 카툰 커플룩, 캐리커처 기념품, 캐릭터 인형, 애니메이션 CD, 코믹적 UCC 등으로 남친을 유혹하는 만화천국을 꾸밀만하다.

외계인과 같은 청춘남녀들이라서 마음에 없는 선물, 값싼 데이트, 치사한 이벤트 등이 우리를 슬프게 할런지 모른다. 그러기에 3세기 발렌타인 사제의 순교정신과 아프리카 카카오농장의 아동착취를 고려한다면, 연인들의 청순한 사랑과 진솔한 고백이 더욱 충천할 것이다.(중도일보 만화만상, 2007. 2. 14)

매월14일 선남선녀일

홍애나 [한국]

이 카툰은 숫처녀가 러브레터와 꽃다발을 선물한 숫총각에게 음식 솜씨를 뽐내자 대만족하는 순정만화이다.

매월 14일은 연인간에 사랑을 표현하도록 유혹하는 서양인의 상술과 청춘남녀가 싱숭생숭한 날이다. 연중 전반기인 1월 다이어리데이(Dairy, 연인 수첩선물), 2월 발렌타인데이(Valentine, 여자의 사랑고백), 3월 화이트데이(White, 남자의 마음표현), 4월 블랙데이(Black, 검정색 의식), 5월 옐로우 · 로즈데이(Yellow · Rose, 노란옷의 독신자 장미 데이트), 6월 키스데이(Kiss, 연인과 입맞춤) 등으로 청춘남녀간의 탐색전을 선전선동한다.

연중 후반기인 7월 실버데이(Silver, 은제품 선물), 8월 그린데이(Green, 삼림욕 즐김), 9월 뮤직 · 포토데이(Music · Photo, 음악사진 연인공개), 10월 와인데이(Wine, 연인과의 포도주), 11월 오렌지 · 무비데이(Orange · Movie, 주스시음 · 영화감상), 12월 허그데이(Hug, 껴안음) 등으로 선남선녀의 순애보에 물탕친다.(중도일보 만화만상, 2007. 3. 14)

사랑한 죄 밖에는

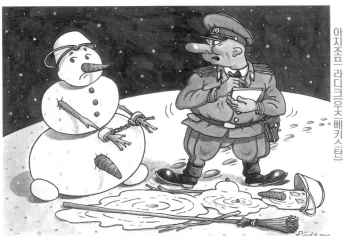

아지조프 라디크(우즈베키스탄)

이 카툰은 정열의 총각 눈사람이 순결한 아가씨 눈사람을 얼마나 으스러지게 사랑했는지 초과열로 녹아버린 살인 현장을 경찰이 조사하는 성애만화이다.

사랑의 온도는 뜨거운 열정, 차가운 냉정, 미지근한 온정으로 측정하여 인간의 생로병사와 인생의 희노애락을 결정하는가 보다. 사랑에는 육체적인 에로스(eros), 정신적인 필레오(phileo), 신적인 아가페(agape) 등으로 구분한다. 또한 종교생활에서는 기독교의 사랑, 불교의 자비, 유교의 인, 힌두교의 카마 등으로 진리의 참된 사랑을 가르친다. 그리고 톨스토이도 아름다운 사랑, 헌신적인 사랑, 활동적인 사랑으로 참다운 인생을 교훈한다.

한국에는 눈먼 사랑, 내리 사랑, 짝 사랑 등의 상호주의 원칙에 어긋난 일방적 사랑과 무조건적 사랑이 성행한다. 이러한 맹목적 사랑은 편애적인 자녀교육, 남성 우월적인 여성폭력, 북한의 광란적 쇼비니즘(chauvinism) 등으로 사랑의 장님이 될까 봐 두렵다.(중도일보 만화만상, 2007. 3. 7)

부부 사랑 · 성년 행복

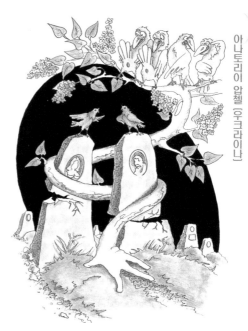

아나토리이 얍첼 (우크라이나)

이 카툰은 못 다한 부부의 사랑을 넝쿨나무가 휘감고 올라가면서 비석이 으스러지도록 묶어놓아 새들도 축하하는 가정만화이다.

이처럼 남녀가 성년이 되고 성혼하여 둘이 하나가 되는 영원한 사랑 노래를 부른다. 불가에서는 혼인을 천생연분이라면서 검은 머리가 파뿌리가 될 때까지 동거동락하기를 발원한다. 또한 기독교에서도 결혼은 하나님이 짝지어주신 것이므로 결코 나눌 수 없다면서 이혼을 금기시한다. 그리고 유교에서도 이성지합의 혼인은 백행지원이라면서 만 가지 행복의 근원이라고 가르친다.

우리 인생의 목적은 사랑과 행복을 추구하려고 생로병사의 고통을 참고 견딘다. 그래서 법적이혼 절차에도 숙려기간을 두게 된다. 사랑과 행복은 make love, make happy처럼 신혼에서 파파 부부까지의 창조적 활동이다. 부모공경, 형제우애, 사해동포 사상으로 용서하면서 사랑하고 사랑을 받기보다는 퍼주고 행복한 인생을 살라는 주례사의 근간이다.(중도일보 만화만상, 2007. 5. 21)

가정의달에 가화만사성!

김건 (한국)

이 카툰은 뚱보 마누라가 꼬마와 함께 곤드레만드 레된 남편을 장롱 속에 집어넣어서 가족간의 화평 이 절실히 요구되는 가정만화이다.

오월은 가정의 달이다. 가정 주간에다 어린이날, 어버이날, 부부 의 날 등이 즐비하다. 가정은 부부, 자식, 부모, 형제의 혈연 조직체이고 그 가족이 사랑과 평화를 체득하는 장소이다. 그러므로 유교의 삼강오륜三綱五倫 에는 '군신' 관계를 제외한 2강4륜 전체가 부부·부자·형제간의 가정윤리를 강 조하고 있다.

부부간의 분별, 부자간의 친애, 형제간의 우애로 화목해야할 현대판 가정 이 가족간의 불화로 해체·파괴되고 있다. 부부간의 감성이혼 증가, 부자간의 존비속 패륜행위, 형제간의 오해갈등을 날마다 목격한다. 가정폭력, 존속상해, 비속유기, 결손자녀, 과잉보호, 빈곤가출, 비행범죄, 동반자살 등 목불인견의 불 행사태! 사랑해도 모자란 오월에는 미워도 다시 한번 만화처럼 웃어볼 수 없을 까家和萬事成, 笑門萬福來?(중도일보 만화만상, 2007. 5. 2)

여성의 도약, 가족의 희망

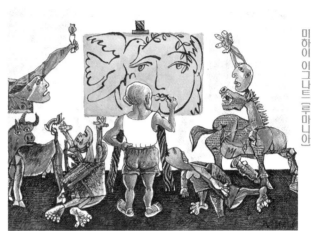

미하이 이그나트 [루마니아]

이 카툰은 피카소가 그의 대표작인 '게르니카'의 격정적 인물들을 내쫓고
사랑하는 여인과 평화의 비둘기를 그려보는 페미니스트만화이다.

　　매년 7월 1–7일은 '여성주간'으로 여성의 지위향상, 권익보호, 양성평등
을 확충하자고 캠페인한다. 고래로 사회적 약자인 여성들은 남성의 성적 노리개
에 불과한 비인간적인 취급을 받아왔다. 특히, 유교적 폐습으로 여성의 지위와
역할은 역사상 최하위로 전락되었다. 오늘날은 여성들의 끈질긴 노력으로 남녀
차별 금지 및 구제법과 여성발전 기본법이 제정되어 격세지감이다.

　　정부조직법에 의한 여성가족부를 설치하고 호적법까지 개정하여 법률과
제도상으로는 중진국 가운데서도 선도국이다. 수석 졸업은 여학생들이 독차지
하고, 좋은 직장도 여직원들이 싹쓸이할 정도이다. 정말 위풍당당 여심만만이
아닐 수 없다. 옹졸한 룸펜들은 '여성의 군복무'나 주장하는데, 육아출산과 가정
경영을 대행하거나, 승차시에 차문을 열고 정중히 모시는 페미니스트가 될 순
없을까.(중도일보 만화만상, 2007. 7. 13)

가족찾기 인터넷방송

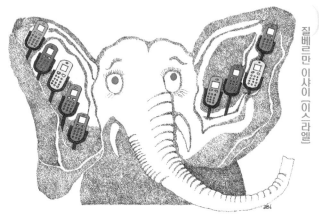

질베르만 이샤이 (이스라엘)

이 카툰은 코끼리의 귀가 커서 9개의 핸드폰 소리를 듣고도 즐거워하는 동물만화이다.

이산가족들의 귀는 코끼리보다 훨씬 더 크지 않으랴. 한반도는 예로부터 열강들의 각축으로 인하여 고려인(소),조선족(중),조선인(일),한인(미) 교포로 떠돌고 있다. 남북분단의 비극도 월남가족, 국군포로, 납북자, 북송교포, 탈북난민으로 한이 많다. KBS가 83년 6월 30일부터 일회성 이산가족찾기 생방송으로 전국민을 눈물바다로 만들고 말았다. 집집마다 말로 표현할 수 없는 슬픈 사연으로 이산가족들이 얼마나 많아졌는가.

한민족은 오늘날 IT강국으로 초고속 인터넷망을 전국민이 공유하고 있다. 국가적 차원에서 '가족찾기 인터넷방송국'을 개설하여 월남가족, 해외입양, 실종인, 미아, 고아, 가출인, 정신지체아, 치매노인, 유괴자녀, 강제노역, 인신매매, 성매매 등을 찾거나 만나도록 지원해야 한다. 위정자를 비롯한 국회의원들이 애절한 이산가족 문제를 당장 해결해주려면, 금년내로 입법화해야 한다.(중도일보 만화만상, 2007. 6. 29)

무슨 부처님이라고?

카웅 자우 (미얀마)

이 카툰은 젊은 아내가 14명의 천사 자녀들을 낳고도 아무런 양육 책임을 지지 않는 늙은 남편을 프라이팬으로 두들겨 패고서도 직성이 풀리지 않자, 다이나마이트를 터뜨리려는 속셈의 가정만화이다.

이 작품은 마치 나이 많은 농촌총각이 동남아의 어린 여성과 국제 결혼하여 정상적인 다문화가정을 꾸려나가지 못하는 실정을 비유하는 듯하다. 이주민들이 낯선 타국에서 언어 장벽, 문화이해 부족, 혼혈아 냉대, 가정 폭력, 성 차별, 중노동 저임금, 인권 침해 등으로 고통 받는 현실을 타개해줄 수 없을까.

최근에 베트남인 새댁, 필리핀인 신부, 일본인 아내, 서양인 며느리, 조선족 아줌마, 탈북자 새터민, 동남아인 노동자 등이 급증하면서 국제화사회 다문화가정으로 급변하고 있다. 유엔 사무총장을 배출한 회원국답게 그들에게 한국어 강습, 한국문화·생활적응 훈련, 정보화교육, 가정상담, 법률구조·인권신장, 공동체의식 증진 등을 부처님·공자님·예수님의 사해동포 사상으로 개과천선해야 한다. (중도일보 만화만상, 2007. 1. 15)

다민족사회、다문화가정

장지아 슈에 [중국]

이 카툰은 올림픽 육상경기에서 각국 선수들의 다리가 꾀었어도 반칙 않고 잘 달리는 스포츠만화이다.

　　유엔의 인종차별철폐위원회(CERD)가 "한국이 다민족사회를 인정하고 단일민족국가 이미지를 극복해야한다"고 권고해왔다. 고래로 우리 민족은 대국에 사대주의와 숭배사상, 그리고 소국에 냉소주의와 천대사상의 편견으로 고착되었다. 한민족, 백의민족, 단일민족 등의 유구한 역사와 전통을 내세우면서 인종차별적 순수혈통주의 이데올르기를 수구해왔다.

　　우리도 반만년동안 국제교류와 외세침략으로 주변국민과 혼혈되었고, 이국문화를 수용해온 다인종국가·다문화사회이다. 우리 성씨의 46%조차 귀화하였고, 국제결혼의 12% 가운데 농촌총각의 40%가 외국여성과 결혼하고 있다. 그런데 총인구 1.3%의 외국인 이주노동자들을 하대하고, 앞으로 농어민 자녀 25%의 혼혈아를 멸시해서는 천벌 받는다. 더욱이 결혼이주 외국여성들의 15%가 가정폭력을 경험한다면, 어찌 국제화·세계화의 선진국 대열에 오르겠는가.(중도일보 만화만상, 2007. 8. 24)

사랑과 온정의 김치

엠마누엘 길라디 (이스라엘)

이 카툰은 목장의 부부가 젖소에게 먹이를 주고 우유를 짜내는 농촌풍경과 젖소들의 속사정을 표현한 생활만화이다.

사랑은 '주고 받는 거래' 라는 사실을 직감하게 된다. 사회적 혜택이 다른 계층사회에서 '기브 앤 테이크(give & take)' 문화가 그리운 계절이다. 갖춘 자들이 무의탁 독거노인, 소년소녀 가장, 편부모 가장, 조손 세대, 생활보호 대상자, 불구 장애인, 보호시설 부랑아들을 돌보지 않으면, 먹을 것도 안주고 우유만 짜내는 젖소 신세가 되고 만다.

다행이 스산한 초겨울 김장철이 되면 기업체, 복지재단, 사회봉사기관, 종교시민단체 등에서 소외되고 불우한 이웃들에게 〈사랑의 김치 나누기〉 운동을 전개하여 훈훈한 미담이 되고 있지만, 단발성 보도용 쇼가 되어서는 안 될 것이다. 그런데 세계가 자유무역(WTO, FTA)으로 외국산 농산물이 수입되어 중국산 김치까지 범람하고 있다. 전통음식인 김치가 항암, 항균, 조류독감까지 예방하는 건강식품임을 자녀들에게 체득시키고 전국민이 이웃사랑과 농촌 살리기에 앞장서야 한다. (중도일보 만화만상, 2006. 11. 22)

사막에 야자수를

바렌틴 드루쩌닌(러시아)

이 카툰은 피라미드가 보이는 사하라 사막의 모래 벌판 위에 화분을 하나하나 쌓아올려서 오아시스의 야자수 그늘처럼 꾸미는 환상만화이다.

비록 조화라도 인간을 사랑하고 자연을 가꾸므로 사랑의 온도탑과 같은 마음씨를 연상하게 한다. 해마다 연말연시에는 어려운 이웃을 돕는다고 야단법석이다. 곳곳에서 사랑의 온도탑, 사랑의 열매, 자선 냄비, X마스 씰 등으로 성금을 모은다. 또한 지역사회의 기구단체들이 다투면서 사랑의 김장, 연탄, 쌀, 생필품 등을 관람시키고 전달한다. 그 외에 의료봉사, 건강검진, 헌혈, 이미용봉사, 생활개선 등으로 불우 이웃을 출연시킨다.

일시적인 거리모금, 전화모금, 지로모금, 공동체모금, 계좌모금, 언론방송사기탁, 학교직장모금 보다도 연중의 관심과 배려가 중요하다. 두달만에 사랑의 온도탑도 미달로 끝났다니 구정에 쓸쓸할 소년소녀가장, 노숙자, 독거노인, 난치병자, 장애인, 저소득가정에서는 따뜻한 겨울을 보내준 엘니뇨와 온난화 현상이 한없이 고마울 따름이다.(중도일보 만화만상, 2007. 2. 5)

사랑과 봉사

박상범 (한국)

이 카툰은 크리스마스이브에 산타클로스 할아버지가 사랑의 선물을 착한 애들에게 전하다가 쉬는데 마스크를 쓴 좀도둑이 시치미를 떼고 선물을 받아서 보따리에 넣으려는 악동만화이다.

'개구쟁이 데니스'와 '톰과 제리'와 같은 만화에서는 선한 사람을 놀리고 괴롭혀서 독자들을 웃겨주는 악한소설의 주인공처럼 심술첨지 영감이나 심술꾸러기 캐릭터들이 즐겁게 해주고 있다. 이 작품에서는 예수 탄생을 경배하는 성탄절을 맞아 불우 이웃은 물론, 어떤 악당이라도 사랑을 펼치는 온정을 한번쯤 갖게 한다.

일년 내내 외면해왔던 어려운 이웃들을 돌아보면서 작은 정성을 펼칠 수 있는 세모의 마지막 기회가 우리를 기다리고 있다. 불우 이웃들을 찾아서 사랑의 손길을 펼치는 못하더라도, 잘못 살아온 일년을 사죄하는 은총을 받을 것을 기대하면서 구세군의 자선남비를 기웃거릴 수도 있다. 기쁘고 즐거운 성탄절에 오순도순 세상나들이와 1천원 이웃사랑도 참다운 인생의 보람있는 섬김이다.(중도일보 만화만상, 2006. 12. 20)

사랑과 평화

이 카툰은 어린이가 전쟁의 참화에 휩싸인 인간 세상에 사랑과 평화를 갈구하면서 십자가에 매달린 예수님의 발목에 박힌 못을 빼내자, 예수님이 갸륵하다고 쓰다듬어주는 종교만화이다.

절망과 고통의 땅에 사랑의 사도, 평화의 왕, 그리고 인류를 구원할 구세주救世主로 성육신成肉身한 예수님의 자비와 긍휼, 화해와 용서를 음미하게 된다. 중세의 종교만화는 성화·불화·행실도 등처럼 교화의 목적으로 목판화·석판화·동판화 등으로 묘사한 복제예술이다. 오늘날은 성경·불경·유경 등을 재미있고 알기 쉽게 해설한 경전만화가 성행하고 있다.

온갖 상업화로 세속화된 성탄절에 "하늘에는 영광, 땅에는 평화"라는 찬미를 부르기가 외람되다. 금세기에 예수님이 재림한다면, 기아와 질병, 테러와 분쟁, 반목과 질시, 억압과 소외, 오만과 편견 등의 말세 현상을 어떻게 할런지. 성탄절 하루만이라도 사랑과 평화를 위해 옷깃을 여미고 묵상에 잠겨볼 일이다.(중도일보 만화만상, 2006.12. 25)

종교간의 평화전략

아리스티데스=헤르난데즈=(쿠바)

이 카툰은 비만 여인이 스푼과 포크를 십자가로 신봉하거나 웰빙 다이어트를 간구하는 종교만화이다.

석가탄신일에 육신과 영혼을 안식하려고 명상하게 된다. 전세계가 고등종교의 지배와 영향을 받고 있다. 구미대륙의 천주교, 영미권의 개신교, 아랍권의 회교, 제3세계의 다신종교 등으로 정교분리의 난조 속에 종교적 전쟁을 치루고 있다. 우리나라는 비신앙 국가이지만 세계 3대 종교의 블루오션 지역이다. 다행히 불교, 기독교, 유교가 평화스럽게 공존하여 세계적인 모범 종교국가로 육성할 수 있다.

더욱이 "부처님 오신 날(佛誕日)에 스님께서 봉축한다"고 불자뿐만 아니라, 언론방송에서도 경어를 써주니 성스럽다. 그렇다면, "예수님이 태어나신 성탄절(聖誕節)에 목사님과 신부님이 경배드렸다"거나, "공자님께 석전제(釋奠祭)를 올렸다"는 식으로 보도해야 종교적 평화를 기대할 수 있다. 우선, 공자학원을 개설하는 부흥기에 한국인의 윤리와 도덕을 현대화할 유교방송국의 개설도 긴요하다.(중도일보 만화만상, 2007. 5. 23)

일본군과 탈레반

프란티체크 크라토츠빌 (체코)

일본군과 탈레반은 목숨을 초 개처럼 버리는 가미가제식 자살공격 과 이슬람식 자살테러와 같은 자폭적 개죽음을 위대한 영광과 고귀한 희생 으로 착각해왔다. 또한 그들은 진주 만 습격과 9.11테러와 같은 미국본토 를 서슴없이 공격하여 무고한 인명과 귀중한 재산을 파괴해서 세계를 경악 시켰다. 무엇보다도 나약한 여성을 폭력으로 억압하고 남성의 노리갯감으로 희롱해왔다.

이 카툰은 모스크 사원에서 테러범이 참배하는 모 슬렘들에게 "자폭은 위대하다"고 설파하는 사이비 종교만화이다.

미국하원이 일본군의 위안부 강제동원을 사과하라는 결의안을 만장일치 로 통과하였다. 그런데 일본은 성적 착취와 같은 반인륜적 범죄를 책임지지 않 으려는 데도 선린우방인가. 또한 탈레반은 여성교육을 중단하였을 뿐만 아니라, 한국의 여성인질까지도 강제로 히잡을 씌우고 살해하는 천인공노할 만행을 저 지르고 있다. 극우적 신조와 신앙을 내세워서 여성의 인권을 유린해서는 천벌 받는다. 신이여, 핍박당하는 여성들에게 자비와 긍휼을 베푸소서.(중도일보 만화만 상, 2007. 8. 3)

성전테러와 인질석방

아이다르베크 가지조프 (카자흐스탄)

이 카툰은 9.11테러(TERROR)를 상징하는 폭력만화이다.

 탈레반에 납치된 한국인 인질들이 석방되었다. '최대의 승자' 라는 탈레반은 무고한 남성을 사살했고, 금기시돼온 여성을 납치했다. 그들은 집권시에도 이슬람 율법의 엄격한 해석, 가혹한 형벌제도의 부활, 여학교 폐쇄, 아동과 여성의 학대, 불교 유적의 파괴, 타종교의 선교를 금지하는 폭거를 자행하였다. 이슬람 과격분자들은 기독교 여신도들에게 허름한 아프간 의상, 히잡, 스카프를 입히는 종교적 만행을 저질렀다.

 알카에다를 비롯한 이라크의 시아파 폭도, 팔레스타인의 하마스, 레바논의 헤즈볼라, 이란의 무자헤딘, 사우디의 무슬림 형제단, 알제리의 이슬람 무장그룹, 동남아의 제마 이슬라미 등은 자살테러를 성전으로 미화한다. 언제 그들이 혼잡한 군중과 다중 이용시설에서 폭발물, 무장공격, 점거, 인질 납치, 요인 암살, 신종 공격, 비행기 납치 등으로 세계를 경악시킬지 모른다. 위험지역에의 해외 파견과 봉사가 얼마나 심사숙고해야 하는지를 깨닫게 한다. (중도일보 만화만상,
2007. 8. 31)

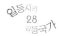

cartoon column

정치테러와 종교자유

무히틴 코로글루 [터키]

이 카툰은 노아가 테러리스트와 사신을 방주에 못 들어가게 하는 성경만화이
다.

　　탈레반 인질들이 무사귀환하여 가족들과 재회하면서 국민들에게 사과하
고 감사하였다. 우리나라도 온갖 박해 속에서 선교사들을 통하여 200여년전에
천주교가 유입되고 100여년전에 개신교가 전파되어 의료사업과 교육활동으로
쇄국문명이 개화되었다. 그런데 기독교계 유엔참전국들을 통하여 조국을 지키
고 근대화를 지원해준 역사적 사실조차 국사책에 밝히지 않고 악플만 달고 있는
실정이다.

　　유엔인권헌장을 비롯한 각국의 헌법에 규정된 종교의 자유에는 신앙선
택, 개종, 무신앙, 신앙고백, 신앙불표현 등이 주어진다. 아직도 아시아 대륙의
공산권 사회주의국가에서는 무신앙의 자유를 보호해준다는 명분으로 종교의 자
유를 탄압하고 있다. 또한 중동의 무슬림 단체들은 이슬람의 포교권은 인정해도
타종교의 선교활동은 금기시한다. 단기간의 의료봉사자들을 총칼로 사살하고
억류하는 만행은 종교를 빙자하여 문명의 충돌을 자초하는 테러가 아닌가.(중도일
보 만화만상, 2007. 9. 03)

라마단과 자살테러

케마렛틴 구제로클루 (터키)

이 카툰은 탈레반이 파괴한 불상들을 화장지로 감싸주는 종교만화이다.

　금년에는 9월 13일부터 1개월간 라마단(Ramadan) 금식월이 시작된다. 무슬림은 증언 고백, 1일 5회 기도, 자선 희사, 메카 순례 외에, 낮 동안의 금식 등 오주(五柱,Pillars of Islam)를 지켜야 한다. 라마단 자체가 금식을 뜻하지만, 음식, 담배, 물, 음악, 오락, 성관계, 상언, 사념 등이 금지된다. 이를 통하여 거짓말, 중상모략, 부재중 비난, 거짓맹세, 탐욕탐심 등을 물리칠 수 있단다.

　근본주의 무슬림 가운데 알카에다는 여객기를 납치하여 9.11 테러를 감행하였고, 탈레반은 외국인을 살해하는 천인공노할 만행을 저지른다. 최근에 빈 라덴은 전인류를 위협하면서 신종 테러를 구상하고 있다. 이 일로 기독교계의 서방세계가 전쟁을 불사하면서 아랍 석유의 대체 에너지를 개발하면, 중동과 아프리카의 무슬림은 살길이 막막해진다. 금번 라마단에 종교적 광신과 자살테러를 깊이 성찰하고 세계평화에 기여해야 한다.(중도일보 만화만상, 2007. 9. 10)

꺼진 불도 다시 보자

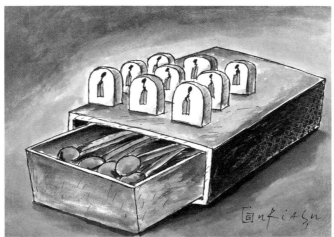

게오르기타 기네아 우리아스 (루마니아)

이 카툰은 성냥갑 위에다 불 꺼진 성냥개비를 추모하는 비를 세워서 불조심을 경각시키는 방재만화이다.

무생물체를 인간사에 비유하여 화재를 예방할 목적으로 제작한 홍보 포스터보다도 시각적 이미지가 강렬하다. 산림청에서는 4월 전반기에 '청명·한식 산불 총력 대응기간'을 설정하여 산불을 예방하고 있다. 봄철에는 건조한 날씨와 강한 계절풍으로 산불의 발생률이 높은데다가 식목행사, 한식성묘, 청명절기, 나물채취 등으로 몰려온 입산자들이 부주의할까 봐 걱정이 태산 같다.

전세계가 우리나라의 치산녹화를 경이적으로 바라보고 있다. 그런데 성냥불 하나로 잿더미가 된다면, 맑은 공기와 깨끗한 물을 어찌 맛보고, 산사태와 생태계 파괴를 어떻게 막으랴. 울창한 숲 속에서 방화자와 실화자들의 각박한 인심을 일깨워줄 휴식공간을 지켜낼 수 없을까. 주민 모두가 산불을 감시하여 아름다운 숲을 가꾸고 귀중한 생명과 재산을 보호해야 한다.(중도일보 만화만상, 2007. 4. 2)

안전장벽 협력공사

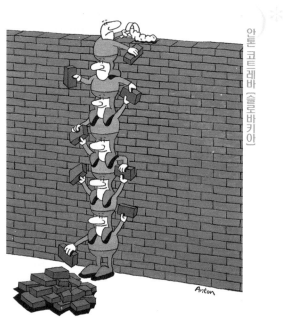

안톤 코트레바 (슬로바키아)

외부 침입을 막고 안전 보호하려는 축대공사를 서커스 쇼처럼 위태롭게 쌓고 있다. 현대인들이 의료혜택으로 평균수명이 연장되는 반면에, 각종 재난사고로 천수를 못 누리는 가족친지들

이 카툰은 인부들이 어깨에 올라타고 벽돌을 위로 나르면서 장벽을 쌓느라고 협력하지만, 아슬아슬한 곡예를 연출하는 근로만화이다.

을 흔히 보게 된다. 따라서 태풍, 지진, 화산, 장마, 가뭄, 황사, 기후변화 등의 천재와 교통, 화재, 산재, 시설붕괴, 테러폭력, 환경오염 등의 인재를 사전에 예방하여 귀중한 생명과 재산을 구조해야 한다.

안전관리헌장에 따른 동절기 · 해빙기 · 하절기의 재난 예방대책을 정부, 지자체, 공공기관, 사회단체, 봉사기구 등이 연중 실천해야 마음 놓고 산다. 특히, 국가 · 사회 · 직장 · 학교 · 가정 등에서 안전의식의 강화와 안전관리의 생활화를 위한 안전교육에 힘쓰고 안전도시 운동을 전개해야 살아남는다.(중도일보 만화만상, 2007. 3. 12)

역설적 시련 극복

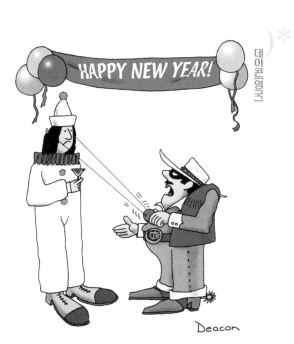

축하연에서 협박을 당하는 의외의 사건처럼 세상사가 뜻대로 되지 않고 엉뚱하게 흐를 수 있는 패러독스를 비유하고 있다. 새해를 맞으면서 '묵은해처럼 살지 않고 새롭게 출발하겠다'고 누구나 다짐하고 각오하면서 서원했을 것이다. 새해에는 각자의 소망과 가족들의 평안과 국가의 발전 등을 기

이 카툰은 새해맞이 축하모임에서 보안관 차림의 심술꾸러기 난쟁이가 삐에로 차림으로 분장한 멍청이 키다리의 빨간 코를 당기면서 줄을 놓겠다고 위협하는 역설만화이다.

원하게 된다. 무엇보다도 개인의 자아성취 목표가 제일이다.

작심삼일이라고 벌써 몇일도 안 됐는데 망가졌다고 불평하면서 기왕에 버린 몸이니 똥돼지처럼 아무렇게나 살다가 꺼지자고 체념할까 염려된다. 죽을 수밖에 없는 딱한 사정과 어려운 형편일지라도 값진 삶을 포기하지 않고 죽을 각오로만 살아준다면, 도저히 상상할 수 없는 초인적 마력(magic power)을 발휘하여 인간 승리의 월계관을 쓸 수 있다. 아무리 무위도식자라도 역설적으로 황금 돼지의 꿈과 희망을 간직하고 피와 땀과 눈물을 흘리면서 뼈아프게 살아가면 어떨까.(중도일보 만화만상, 2007. 1. 5)

중국춘절의 귀성인파

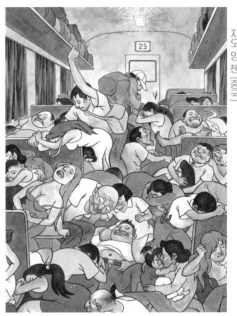

자오 잉첸 [중국]

이 카툰은 중국의 설인 춘절에 대부분의 가족 귀성객들이 1,2 주간의 휴가를 즐기려면, 며칠이나 귀향열차를 타기 때문에 기진맥진하여 뒤엉켜 있는 민속만화이다.

우리나라도 민족 고유의 최대 명절인 설날에 귀성인파로 몸살을 앓지만, 그래도 아비규환의 중국과는 달리 즐거운 고향길이 아닌가. 설날의 세시풍속으로는 설빔, 차례, 세배, 성묘, 선물, 민속놀이 등이 있다.

설맞이 옷차림은 한복이 제격인데, 애기들도 색동옷이 어울린다. 또한 향토식품인 농수축산물, 건강식품, 전통주류 등을 재래시장의 지역특산품으로 애향심을 드높인다. 그리고 참살이(웰빙) 용품으로는 어른건강체크, 전자제품, 화장품 등이 주는 정성과 받는 기쁨을 만끽시켜 준다.

설날인데도 응급구조, 비상진료, 화재예방, 교통소통, 도로안전, 오물수거, 환경정화, 소포우편, 택배탁송 등으로 명절을 반납한 공직자, 국군장병, 경찰관, 소방수, 배달원, 미화원 등이 설날 뒤풀이나마 즐길 수 있도록 위로해주면 덧날까.(중도일보 만화만상, 2007. 2. 16)

한가위 추석명절

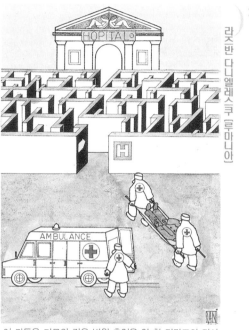

라즈반 다니엘레스쿠 [루마니아]

이 카툰은 미로와 같은 병원 출입을 안 한 건강조차 감사한 건전만화이다.

음력 팔월에는 가을의 한 가운데라서 달 밝은 밤이 있다. 일러서 '한가위'라는 날에는 예로부터 길쌈놀이를 즐겼다. 진 편에서 이긴 편에게 음식과 춤으로 갚는데서 '가배嘉俳'라고 일컫다가, '가위'로 변했단다. 보름달 저녁에는 강강술래, 가마싸움, 거북놀이, 길쌈놀이, 소먹이놀이, 소싸움놀이, 칠교놀이 등으로 즐겼다. 서늘한 가을 저녁인 추석秋夕 무렵에는 넓은 들판에 오곡백과가 무르익어 황금물결을 이루니 어찌 즐겁지 않으랴.

한가위는 중추절仲秋節, 중추가절仲秋佳節이라고도 불렀는데, 서양의 추수감사절보다 천여년이나 앞서서 하느님께 감사해왔다. 사실 일년 동안에도 만고풍상이 몰아치고 폭풍한설이 휘날렸어도 심신이 온전하고 부모처자가 안녕하니 어찌 감사하지 않을 손가. 송편, 닭찜, 토란탕, 누름적과 전, 배숙 등으로 이웃과 함께 한 우리 조상들처럼, 추석 후라도 불우 이웃을 돌보면 어떨까.(중도일보, 2007. 9. 24, 추석휴간)

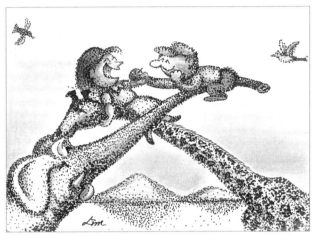

"신판 견우와 직녀", 임청산(한국), 2007. 8. 10

II

도덕사회와 윤리문화

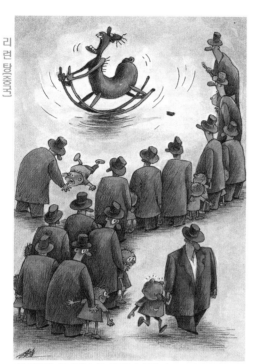

리컨 탕[중국]

이 카툰은 학내에서 목마인형이 광란적으로 발작하기 때문에 학부형들이 자녀들을 대동하고 등교하는데도 얻어맞고 넘어지며 무서워하는 학원만화이다.

학교폭력이 얼마나 두렵고 떨리는지 학부모들이 학원사태를 염려와 걱정으로 노심초사하는 장면을 묘사하는 것이 아닌가. 학생들의 집단 따돌림 현상인 한국의 왕따와 일본의 이지메 등은 동문 선후배간과 동기 동창간의 끈끈한 우정·친교 관계를 파괴하고 만다. 단지, 학력·성격·외모·언행·가정형편 등에서 앞서거나 뒤쳐진다고 따돌림, 신체폭행, 괴롭힘, 언어폭력, 금품갈취, 공갈협박, 사이버폭력 등을 자행하는 가해 학생들을 학부모와 함께 응징하고 교화해야 한다.

역지사지하여, 학교폭력의 피해학생들이 학업은 고사하고 삶을 포기하는 세태를 속수무책으로 수수방관해서는 안 된다. 신학기 초부터 교육당국, 지도교사, 학부모, 사법기관, 사회단체 등이 학교폭력과의 전쟁을 합동작전으로 전개해야 발본색원한다.(중도일보 만화만상, 2007. 3. 9)

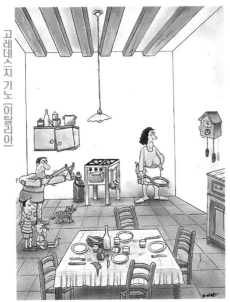

고레데스치기노 (이탈리아)

이 카툰은 아내가 벽시계에서 뻐꾸기를 잡지 못하면, 남편에게 밥도 주지 않고 양푼으로 때리려는 가정만화이다.

남편은 직장에 나가서도 폭력에 시달릴 판이다. 유교의 오륜은 부자·군신·부부·장유·붕우의 인간관계에서 긍정적 도리를 강조해왔다. 그런데 부정적으로는 '군신유의'의 신분과 권력, 그리고 '장유유서'의 연령과 질서가 직장 내의 폭력과 연관되어 있다. 직장폭력에는 신체적 폭행, 언어적 폭언, 정신적 스트레스, 성적 차별 등으로 나타난다. 문제는 직장폭력이 선진국과 전문직에서도 심각하다는 사실이다.

화이트 칼러인 공무원의 상관과 말단, 군인의 장교와 사병, 경찰의 상급자와 하급자, 기업체의 상사와 부하 간에 폭력이 상존한다. 일반인들이 놀랄 일은 법조인의 영감과 서기, 의료인의 전문의와 수련의, 대학생의 상급생과 하급생 사이의 폭력이다. 적어도 교원사회에서 원로와 신임 교수 사이의 인격적 관계처럼, 직장인들의 상하고저 간에 어떤 폭력도 존재해서는 안 된다.(중도일보 만화만상, 2007. 7. 9)

국제조폭대회 수상식

유리이 코소부킨 (우크라이나)

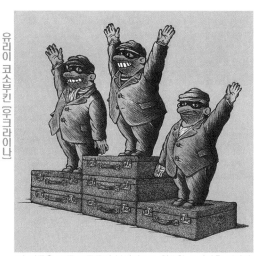

이 카툰은 조폭 두목들이 불법적으로 취득한 돈가방을 심사하는 국제조직폭력배대회에서 금은동상을 차지하여 환호하는 폭력만화이다.

강도살인, 깡패난입, 흉기상해, 인신매매, 아동유괴, 불법구금, 공갈협박, 분쟁시비, 이권개입, 사기편취, 마약밀매 등 인명경시와 공포위협의 반사회적 조폭 범죄를 미화하는 세태풍조를 냉소하고 있다. 최근 조폭 사회에서는 조직기반의 대형화, 조직구조의 네트워크화, 조직관리의 다양화, 소득규모의 비대화 등으로 소름끼친다.

조폭들은 유흥업소, 오락실, 게임장, 도박장, 부동산, 사채업, 입찰경매, 연예사업, 직업소개, 경비업, 노점상, 유통업, 주식증권, 악물유통, 해외사업 등의 사행산업과 재리업종에 혈안이 되어 상명하복의 의리보다 검은돈을 챙긴다. 확산된 폭력조직이 만연되기 전에 엄벌처형과 갱생교화, 피해자와 금융기관의 신고강화, 자금추적 허용과 자금원 차단 등으로 발본색원하여 건전한 법치국가를 이룩해야 안심한다.(중도일보 만화만상, 2007. 2. 9)

체
안
용
[한국]

이 카툰은 자동소총을 멘 군인이 전사자가 즐비한 정전협정 기념탑의 악수 장면을 촬영하는 전쟁만화이다.

전쟁과 테러의 참상을 고발해준다. 미국사상 최악의 VT 총기사건은 개인의 정신적 결함과 사회적 부적응 현상에서 잔인성이 폭발하였단다. 그런데 '레이건의 일기'에서 "나를 쏜 젊은이를 증오했으나, 그의 영혼을 위해 기도했다"는 대통령처럼 미국 시민들은 '내 탓'으로 돌리고 역작용을 자제하는 건전 의식을 보여주었다. 그동안 일부 한국민이 행한 여중생 압사사건의 촛불 항의, 외국인 노동자의 냉대와 결혼이주민의 홀대 등을 개과천선해야 한다.

차제에 군부대의 총기사고, 부적격자의 총기소유, 공기총의 난사와 성능 향상, 총기류의 밀수입과 불법은닉 등을 특별히 점검하고 관리해야 한다. 자살 테러, 요인암살, 조직폭력, 학교폭력, 보복폭행, 가출비행, 충동범행, 모방범죄, 정서불안, 인명경시 등의 사회병리 현상을 예방해야 안심한다.(중도일보 만화만상,
2007. 5. 9)

루멘 드라고스[티노프] [불가리아]

이 카툰은 폭력배가 자신의 복면 안대로 정의의 여신 시아를 가리는 폭력만화이다.

　　　　막가파 세상에서나 볼 수 있는 무법천지를 연상한다. 4월은 '보건의 달'이고 식목 행사가 이어져 건강한 사회를 만드는 달이다. 5일 '식목일'에는 한 나무라도 더 심어서 온난화의 재앙을 예방할지. 그리고 7일은 '세계보건의 날'이므로 보건위생과 건강증진을 위한 의료서비스를 지킬까. 또한 '신문의 날'이므로 신문윤리강령에 따라 사회 건강을 지켜 주련지.

　　　　한편, 4월 8일은 죽어도 다시 사는 부활절이므로 한 순간만이라도 각자의 삶과 죽음을 생각한다면, 말세의 현상을 막을 것 아닌가. 어느 종교나 한번 죽더라도 내세와 환생을 믿는다. 누구나 신앙생활을 강요할 수 없지만 양심 있는 사람이라면, 새봄에는 윤리와 도덕을 생각하고, 교양과 상식을 이해하며, 법과 규정이라도 최소한 지켜보려는 건강한 신체와 건전한 정신을 길러야 한다.(중도일보 만화만상, 2007. 4. 9)

빗나간 어린이 세상

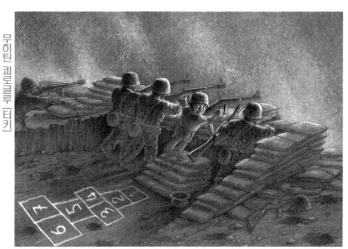

무히틴 쾨로글루 (터키)

이 카툰은 강제로 끌려온 아프리카의 소년 노예병이 참호에서 적정을 살피기보다 땅 뺏기 놀이나 하려는 전쟁만화이다.

어린이가 부모의 사랑과 사회의 보살핌 속에서 자라지 못하는 현실을 고발한다. 유엔아동권리선언(1959)에는 어린이의 기본적 인권, 무차별 평등, 기회균등, 사회보장, 우선적 보호와 구조, 학대방지, 착취보호, 혹사금지, 수용시설 구호 등을 규정하고 있다. 이 선언의 모태인 한국어린이헌장(1957)에서도 어린이는 우리의 내일이고 소망이며, 나라를 짊어질 한국인이요, 인류평화에 기여할 세계인으로 자라야 한다고 선포한다.

과연 어린이들이 가정과 국가 사회로부터 인격적인 보호를 받고 건전한 미래를 꿈꾸면서 자라는가? 어른들의 노리개 감과 대리 만족물로 출세지향 입시교육, 경쟁심 조장, 물질만능 고취, 과잉보호와 무관심, 가정폭력과 동반자살 등으로 희생되고 있다. 가정의 밥상머리교육과 국가의 인성교육 개혁이 선결문제이다.(중도일보 만화만상, 2007. 5. 4)

어버이날 효행혜택

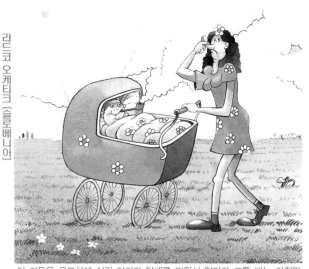

라드코 오케티크 [슬로베니아]

이 카툰은 유모차에 실린 아기가 담배를 피워서 엄마가 고통 받는 가정만
화이다.

부자간 · 사제간 · 상하간의 전통적 가치관이 붕괴된 현대사회에서 도덕
재무장이 절실히 요구된다. 5월 8일은 범국민적으로 효사상을 앙양하고 전통적
인 가족제도를 계승 발전시키려는 어버이날이다. 이 날은 정부나 지자체에서 기
념식을 비롯한 위안잔치, 체육대회, 효도관광 등으로 하루만 반짝하기 보다는
효친사회를 건설해야 한다. 또한 효행자와 모범가정과 장한 어버이를 표창하면
서도 국가 사회적 혜택을 적극 확대해야 한다.

동방예의지국이 언젠가부터 동양의 윤리와 도덕은 고사하고, 서양의 교
양과 상식에도 이르지 못하고 있다. 심지어 개발도산국 수준의 법과 규정조차
못 지키는 나라로 전락되었다. 차라리 "최소한의 법규정과 질서라도 준수하는 사
회풍토를 조성하고, 법규라도 효도를 강권하는 가정윤리를 확립하겠다"고 공약
하는 도덕군자 대통령을 선출해야 나라가 바로 선다.(중도일보 만화만상, 2007. 5. 7)

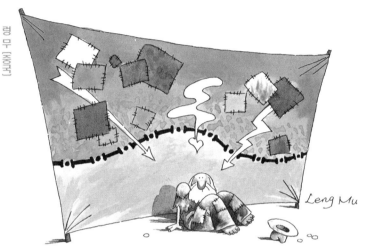

령무 [중국]

Leng Mu

이 카툰은 노숙자 신세가 된 독거노인이 행인도 없는 길거리에 주저앉아 언 발을 동동 구루면서 "한푼 줍쇼"를 외치지만 아무런 관심을 받지 못하자 누더기 장막을 두르고 동정을 호소하는 세태만화이다.

구걸하는데도 만화와 같은 캡션 기호를 사용하여 주목을 받으면서 동냥해야 호구지책을 해결하게 된 삭막한 세상을 빗대고 있다. 고령화 사회에서 실버세대가 가정적 학대, 사회적 냉대, 국가적 방임 등으로 춥고 배고픈 거리에서 떨게 된다면, 부모공경의 십계명, 경로효친의 효경, 불설대보의 부모은중경 등의 경전을 암송하기 전에 천벌을 받아야 마땅하다.

우선, 자녀교육 때문에 노후대책도 못 세운 독거노인과 장애노인을 비롯한 무의탁 노인들에게 공공기관, 지역업체, 직능단체, 종교단체, 자원봉사대 등이 앞장서서 노인수발 보험, 노인복지관 운영, 경로당 위문, 난방 보조, 식음료 제공, 이미용·목욕 봉사, 건강·취미 교실 등을 적극 추진해야 만복을 누릴 수 있다.(중도일보 만화만상, 2007. 1. 12)

주둥아리 검사

아우렐 알렉산드레스쿠 [루마니아]

이 카툰은 대인국의 연설자가 입을 크게 벌리자, 마이크 대를 잡아타고 올라간 소인국의 기술자가 입안을 검사하는데 더러운 침이 튀어나오는 윤리만화이다.

"개는 잘 짖는다고 좋은 개가 아니요, 사람은 말을 잘 한다고 현인이 아니다(장자)."라는 가르침으로 오늘날 한국사회의 언어생활을 되돌아보게 한다. 세 치의 혓바닥으로 다섯 자의 몸을 살리기도 하고 죽이기도 한다(동양명언). 말의 상처는 칼의 상처보다 더 아프다(모로코). 능변은 사람을 울리고 귀신은 고무시킨다(아리스토파네스). 말 많은 집은 장맛도 쓰다(한국속담). 현명한 자는 긴 귀와 짧은 혀를 가지고 있다(영국속담).

지혜자의 말은 은혜로우나 우매자의 입술은 자기를 삼킨다(성경전도서). 웅변은 은이고 침묵은 금이다(서양속담). 말은 착하고 부드럽게 하라(법구경). 오늘 생각해서 내일 말하라(H.보운). 남을 죽이는 말보다 살리는 말은 많이 하자. 어쨌든 "말로써 말 많으니 말 마를까 하노라(양사언)."등등의 금언·경구·속담은 인류의 오랜 생활지침이다.(중도일보 만화만상, 2007. 1. 26)

음주흡연, 금주금연

미오드라그 쿠리타크 (마케도니아)

이 카툰은 피카소의 입체파적 드로잉으로 육체파 여인
형의 술잔과 담배 연기를 쉬라의 인상파적 칼러링으로
섹시하게 표현한 성애만화이다.

성애만화는 순수한 사랑을 서정적으로 구현한 유럽풍의 우량만화와 남녀간의 성행위를 노골적으로 묘사한 일본풍의 저질만화에 이르기까지 천차만별이다. 이 작품 속에서는 감미로운 음주흡연을 찬미하는 것인지, 웰빙시대에 금주금연을 주창하는 것인지 독자들의 감상이 우선한다.

연말연시를 앞두면, 다사다난했던 일들이 주마등처럼 스쳐가면서 회한에 젖어 각종 망년회가 줄을 잇게 된다. 의례히 술잔이 돌고 담배를 피게 되는데 청소년과 여성의 음주흡연이 폭증하여 국민건강이 심각한 수준이다. 더욱이 음주운전과 여성흡연은 교통사고와 태중장애를 유발하기 때문에 사회문제화가 되고 있다. 지각있는 사람들이 다행다복한 새해를 맞고자 작심삼일 할망정 금주금연의 결단을 내리는 숙연한 자세를 우리들 주변에서 보고 싶은 송구영신의 계절이다.(중도일보 만화만상, 2006.12. 22)

호세마 바로나 [스페인]

이 카툰은 술 취한 청소년들이 경적을 울리면서 축제의 밤을 노래하는데 개가 대리 운전한다는 코믹만화이다.

흔히 "개 같은, 개만도 못한…" 말을 하지만, 세계적인 인기만화에서는 스누피처럼 귀여운 개가 캐릭터로 사랑받고 있다. 정상적인 인간교육을 못 받고 개처럼 살아야 했던 수능 수험생들이 당장 어디로 달려갈까.

우선, 노래 연습장을 찾아 신나게 노래 부르면서 그 동안의 스트레스를 한껏 풀 것이다. 거기에는 도우미 아줌마가 청소년을 유혹할지도 모른다. 또한 사행성 게임장에 숨어들어 행여나 경품을 타보려고 눈치를 살필 수가 있다, 가족 친지들로부터 받은 위로·격려금이 자꾸만 만져지기 때문이다. 그 외에 비디오방과 PC방에서도 수험생을 기다릴 것이 뻔하다.

빗나간 유해업소에서는 청소년 출입, 주류 판매, 경품 확대, 접대부 고용 등의 변태영업이 성행하고 있다. 물론 불법영업에 대한 경찰당국의 집중단속 만으로는 근절되지 않을 것이다. 청소년들을 건전 육성하기 위한 묘안을 업소·가정·학교·사회·국가가 하나 되어 적극 추진해야 한다. (중도일보 만화만상, 2006.11. 15)

야사르·테르지오그루 [티키]

이 카툰은 남편이 해수욕장에서 아내의 잔소리를 피하려고 모래사장을 깊게 파서
독서하는 바캉스만화이다.

 장마가 거치면서 바캉스(vacance)시즌이 절정에 이른다. 어느 누군들 어디론가 떠나고 싶지 않으랴. 일상에서 탈피해보려는 일탈심리로 일터에서 잠시 손을 뗀다. 구슬땀보다도 더 진한 비지땀을 흘려본 일군들은 잠시라도 휴식을 취해야 한다. 아예 짧은 휴가나마 심산유곡에 파묻히거나 망망대해로 달려가려는 충동으로 못 견딘다. 따분한 처지에서 도시의 바캉스와 독서피서의 삼매경에 젖는 이가 몇이랴.

 바캉스를 재충전의 기회로 삼고자 맘껏 쉬면서 알찬 가을을 명상할 수 없을까. 아니, 무슨 레크리에이션과 같은 골치 아픈 소리냐! 거저 여유로운 레저만을 즐겨보려는 심산뿐이다. 그래도 피부화상을 아랑곳 않고 몸매자랑과 비키니 패션으로 사랑의 밀회만 즐기기에는 아까운 시간이다. 긴 밤을 지새우면서 참다운 인생을 논해보고 조국애와 민족애를 발현할 찬스를 마련해본다.(중도일보 만화만상, 2007. 7. 27)

꽃가꾸고 수영하는 아파트

미로슬라프 포이티크 (체코)

이 카툰은 아파트 위층의 여인이 꽃에 물을 주니까, 아래층의 남자가 떨어지는 물을 받아서 수영을 즐겨보려는 도색만화이다.

꽃을 가꾸는 여색과 그 마음을 읽어주는 남색이 어우러진 정경 속에 봄기운이 감돈다. 전국의 방방곡곡에서 '봄꽃축제'가 한창이다. 겨우내 움추렸던 답답함이 들로 산으로 완상하려는 심산들로 붐비고 있다. 벚꽃, 개나리, 진달래, 산수유, 복숭아, 연산홍, 철쭉 등으로 이어지는 꽃길을 따라 어느 누가 나서지 않으랴. 이 봄에는 활짝 핀 꽃그늘 아래서 가족사진을 한장 남길만하다.

유난히 새봄에는 7할의 산야에 7할이 소나무인데도, 도심에 옮기느라고 멀쩡한 산들이 몸살이다. 차라리 연중 꽃을 즐기도록 계절에 따른 꽃나무를 식재해보자. 봄꽃축제 뿐만 아니라, 장미축제, 백일홍축제, 수국축제, 단풍축제, 갈대축제, 페리칸사스축제, 매화축제로 이어지는 여름·가을·겨울의 '사계절 꽃축제'로 조속히 관광화해야 한다.(중도일보 만화만상, 2007. 4. 11)

지다로프｜베세린 (불가리아)

이 카툰은 꽃길처럼 이어진 일부다처 가정에 이변이 일어난 도색만화이다.

지방자치단체마다 푸른 도시를 만든다고 수백억의 예산으로 구태의연하게 '소나무 심기운동'을 전개하고 있다. 애국가에 나오는 소나무라도, 어린이를 비롯한 젊은세대가 외면한다. 대부분의 시민들은 아름다운 꽃이 활짝 핀 꽃길과 축제를 선호한다. 산야 전체가 소나무뿐인 신도시에 왜 업자들과 결탁하기 쉬운 고가의 소나무 식재만을 고집하는지 감사해야 한다. 소나무 한 그루의 가격이라면, 여름꽃, 가을꽃, 겨울꽃으로 꽃길을 조성하고도 남는다.

우리나라는 개화기간이 짧은 봄꽃 일색이라서 장기간 꽃피는 여름꽃을 권장할만하다. 목백일홍을 비롯한 자귀나무, 무궁화, 능소화, 석류, 목수국, 장미 등의 기다란 꽃길은 운전중이라도 꽃향기를 맛보면서 지나지 않겠는가. 여름꽃길은 고속화도로, 천변도로, 하천부지, 유휴지 등을 이용하여 시민들이 자발적으로 식수할 수도 있다. 적단풍과 들국화로 물든 가을길과 피라카사로 군집된 겨울공원을 언제나 볼런지.(중도일보 만화만상, 2006. 9. 5)

순국선열 애국애족

카자네프스키 블라디미르 (우크라이나)

이 카툰은 머리통이 없는 진압부대와 시위대의 행동대원들이 군중심리로 대결하는 시위문화를 묘사한 풍자만화이다.

일제 강점기에 오로지 조국광복을 위하여 생명을 바친 순국선열들의 독립정신을 연상시켜주고 있다. 또한 해방 후 6.25 전쟁 중에 기필코 실지회복을 위하여 목숨을 바친 호국영령들의 희생정신을 상기할 수 있는 장면이다. 오늘날 이처럼 고귀한 살신성인의 정신을 독립기념관이나 전쟁기념관에서나 찾아볼 수밖에 없다. 위정자들이 애국애족의 봉사정신은 안중에도 없기 때문에 젊은이들조차 전쟁이 일어나도 나라와 겨레를 지키겠다는 민족혼이 빠져있다.

세계화 시대에는 국가와 민족을 위하여 '국산품을 애용하자!' 라는 캠페인을 전개하기가 어렵다. 또한 국제화 시대에 나라와 겨레를 위하여 '우리 민족끼리' 라는 구호를 외치기도 오히려 국수적이다. 그런데 동양 삼국에서도 중국의 중화사상, 일본의 대화혼, 북한의 주체사상 등으로 핵무장하고 있다. 하루 속히 우리도 대립 · 갈등과 반목 · 질시를 치유할만한 민족공동체 사상으로 민족정기를 바로잡아 애국애족해야 한다.(중도일보 만화만상, 2006. 11. 17)

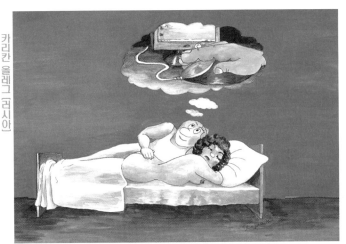

카리칸 올레그 [러시아]

이 카툰은 침상 위의 남성이 여인의 엉덩이를 애무하면서 음란사이트를 검색하던 마우스를 연상하는 과학만화이다.

현대문명의 첨단기기를 악용하는 불건전 사회풍토를 통감한다. 외국을 돌아보면, 우리나라가 얼마나 첨단을 달리는 IT강국인가를 직감한다. 초고속 인터넷망 구축과 UCC를 비롯한 웹진 활용에서 자타가 공인하는 선진국이 아닌가. 그런데도 유익한 정보검색 활동에서는 부정적인 측면이 강하다. 주로 청소년을 비롯한 젊은세대인 네티즌들이 익명성을 악용하여 냉소적 댓글과 무책임한 악플로 사건을 왜곡하거나 인격을 손상시켜도 속수무책이다.

건전한 청소년문화를 육성하고 인터넷을 선용하도록 규제하는 법제화와 선플달기 시민운동이 절실히 요구되고 있다. 차제에 언론방송 활동도 적극적인 선도善導와 긍정적인 선보善報가 확산되어야 한다. 어린이를 비롯한 신세대들이 오월의 싱그러운 햇살과 신록처럼 밝고 명랑한 한국사회를 건설하는데 앞장서도록 권장할 수 있다.(중도일보 만화만상, 2007. 5. 25)

선진 사회복지의 꿈

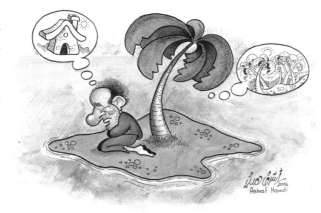

Ashraf Hamdi
2004

아스라프 함디 모함메드 (이집트)

이 카툰은 무인도에 표류된 조난자가 언덕 위의 집을 그리는 구조만화이다.

'요람에서 무덤까지'인 사회복지의 표어에 따라 성년의 장년들이 아동·청소년·여성·노인 복지를 펼치고 있다. 아직도 좁은 의미의 사회복지인 장애인을 비롯한 생활 빈곤자들을 돕는 금전이나 서비스 급부로만 생각하고 있다. 그러니 9월 7일 사회복지의 날 행사가 정치인, 행정가, 경제인, 언론인, 종교인들이 얼굴만 비추는 겉치레 잔치이다. 북유럽 사회복지 국가들처럼 사회사업, 사회정책, 사회보장, 사회개발, 주택보장, 공중위생, 비행문제 대책 등이 폭넓게 시행되어야 한다.

헌법에는 행복추구권(10조)과 사회복지국가의 실현(34조)등이 명시되어 있다. 급한 대로 아동복지법(81), 노인복지법(81), 생활보호법(82), 모자복지법(89), 사회복지사업법(92), 사회보장기본법(95), 장애인복지법(99) 등의 구색이 사회복지사들의 빈축만 사고 있다. 무엇보다도 풍요로운 가을 저녁秋夕 한가위 명절에는 소년소녀가장, 장애인, 무의탁 노인들에게 사회사업가가 되어볼 수 없을까.(중도일보 만화만상, 2007. 9. 7)

장애 사냥꾼을 곰이 구조

진펑관 [중국]

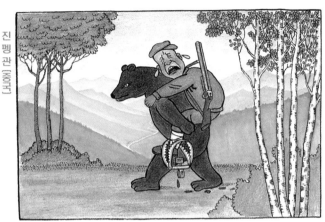

이 카툰은 곰두리가 덫에 걸려 피를 흘리는 사냥꾼을 치료하려고 업고 가는 동물만화이다.

　　현대사회에서 불의의 사고로 장애인이 될지도 모르는 인간이 동물의 구조를 받는 추함을 풍자하고 있다. 잔인한 달 4월에는 보건의달, 과학의달, 신문주간, 장애인주간 등이 있어서 장애인의 권익보호에 안성맞춤이다. 그런데 20일 '장애인의 날'부터는 보건복지부, 자치단체, 공공기관, 언론기관, 사회단체, 종교단체 등에서 '장애인 한마음 대축제'의 이벤트적 쇼를 지양하고 실질적 공공부조에 앞장서야 한다.

　　무엇보다도 국가적 차원에서 장애인을 위한 국제권리협약 서명, 차별금지법 완비, 교육지원법 제정, 기초연금법 시행, 활동보조인 서비스 등 장애인의 권리존중과 재활복지에 최상의 대책을 추진해야한다! 일반인들도 "누구나 장애인이 될 수 있다"는 자세로 장애인 가상체험, 자원봉사 활동, 보조역할 수행, 장애극복 희망제작 등의 공동체 형성에 동참할 수 없을까.(중도일보 만화만상, 2007. 4. 20)

돼지 세상의 재판

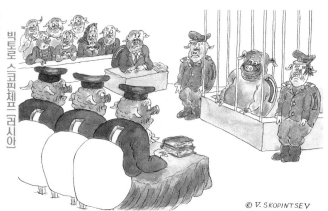

빅토로 스코핀체프 [러시아]

© V. SKOPINTSEV

이 카툰은 마치 사담 후세인의 재판을 연상시켜주는 장면처럼 나체로 풍기를 문란하고 저금을 횡령한 뚱돼지를 심문하는 돼지세상의 법정을 묘사한 법률만화이다.

 동물세계를 의인화하여 인간사회의 악덕과 우둔을 냉소하고 개선하려는 의도의 풍자화다. 인지가 발달한 21세기에 개나 돼지만도 못한 언행으로 윤리와 도덕은 고사하고, 교양과 상식조차 없으면서, 법과 규정도 안 지키는 막가파 세상에다 퇴폐문화가 혹세무민하고 있다.

 전통문화의 탈을 쓴 우상 숭배, 공공기관의 버젓한 미신 행위, 지도자들의 풍수지리에 의한 조상묘 이전, 불안한 앞날을 점치는 사주 관상, 자녀 작명까지 의뢰하는 팔자 점괘, 민속춤으로 치부하는 무당굿, 오락산업을 빙자한 경품용 게임, 건전한 스포츠로 호도하는 경마경륜, 돈 놓고 돈 따먹는 복권 발행 등이 사행성을 조장하고 있다. 현대의 과학기술과 교육수준이라면, 우상타파와 미신퇴치를 국가정책으로 계승·발전시켜서 정화된 선진사회를 건설해야 한다.(중도일보 만화만상, 2007. 1. 10)

대보름달에 만취된 여우

루크 베르메에르슈 [벨기에]

이 카툰은 달님을 너무나 흠모한 여우나, 달님이 그리 워 울어대던 늑대가 달빛에 만취되어 구토하는 서정만 화이다.

정월대보름에 한 밤중의 달님과 야행성 동물인 늑대·여 우가 영원한 우정에 도취됨을 희 화적으로 묘사하고 있다. 풍요를 상징하는 정월대보름에는 한 해 의 안녕과 만인의 행운을 기원하 는 세시풍속으로 설날과 추석 다 음으로 민속명절로 부상하고 있 다. 이 날에 목신제, 당산제, 거리 제, 탑제, 장승제, 용왕제, 천신제 등에서 소망을 기원하는 촛불 기원, 소지 올리기, 쥐불놀이, 비나리, 달불놀이, 물고기 방생 등이 전개된다.

또한 민속놀이로는 널뛰기, 윷놀이, 길놀이, 연날리기, 제기차기, 딱지치 기, 줄넘기, 투호놀이 등을 경기한다. 그리고 먹거리로는 부럼 깨기, 오곡 잡곡 밥, 솥뚜껑 빈대떡, 도둠떡 등을 맛보면서 웃다리농악, 강강수월래, 가마놀이, 국악공연, 난타공연 등의 풍물놀이로 흥에 겨운 한 민족이 되어보잔다. (중도일보 만화만상, 2007. 3. 2)

콘스탄틴 키오수 (루마니아)

이 카툰은 환경미화원이 절벽에서 자살한 이들이 남긴 유서를 쓰레기처럼 줍고 있는 환경만화이다.

OECD국가 중에 자살률이 가장 높아서 심각한 수준의 사회문제만이 아니라, 국가적 차원에서 범정부적 대책이 절감 함을 희화화하고 있다. 한 시간이나 단 하루를 더 살려보려는 환자가족들이나 병원의료진들의 피땀 어린 간호와 진료를 생각한다면, 자살행위는 용서받을 수 없는 비열한 처사이다. 그러나 오죽하면, 감내할 수 없는 번민과 고통을 이기지 못하여 "살려달라!"는 생에 대한 애착을 포기하고 천하보다 귀한 목숨을 끊어야 했을까.

자살률이 암, 뇌혈관, 심장질환 다음으로 높아지고 교통사고사보다도 앞서가는 국가사회 병리적 현상을 개선해야 한다. 107만명의 청년백수, 15% 가장의 실직이혼, 25%의 노년빈곤 등의 민생경제, 희망과 비전을 제시 못하는 정치행태, 그리고 생명존중의 인성교육으로 개혁하면서 우울증, 옥상, 난간, 독약, 인터넷 등을 살펴봐야 한다.(중도일보 만화만상, 2007. 2. 26)

인간쓰레기 대청소기간

우자우 테인 [미얀마]

이 카툰은 살인강도범이 경찰의 추적을 피하려고 도주하는데 절벽 아래서 연옥의 사신들이 지옥불로 열탕을 끓이면서 쾌심의 미소를 짓는 윤리만화이다.

세인들이 오욕칠정을 끊지 못하고 금전의 노예와 물욕의 화신이 되어 인간 쓰레기로 전락된 세태를 풍자하고 있다. 봄철에는 겨우내 얼어붙었던 개인·가정·직장·사회·국가의 온갖 잡동사니 쓰레기를 치우는 환경미화운동을 펼치려고 대청소기간을 설정한다.

실로 미관저해·보행불편·행정낭비를 초래하는 에어탑, 입간판, 현수막, 벽보, 전단 등 불법 광고·선전·홍보물의 강제수거 활동보다는 지자체의 과태료 부과와 신고포상제를 백배천배로 강화한다면, 일시에 해결될 수 있다.

무엇보다도 차기정권의 대선공약에는 남녀노소, 빈부귀천, 지식유무, 상하좌우, 공공기관, 사기업체를 불문하고 부정부패에 쩌든 한국사회를 정화하는 민족개조운동이 선행돼야 한국인이 살아남는다.(중도일보 만화만상, 2007. 3. 5)

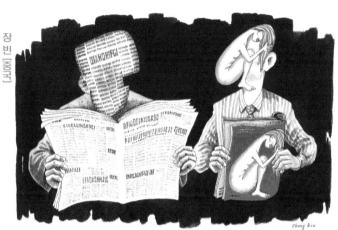

장빈 [중국]

이 카툰은 정론 신문을 읽으면 정형화되고, 에로 잡지를 보면 색골로 변한다는 언론 매체의 위력을 비유한 풍자만화이다.

디지털시대의 방송 매체인 케이블·인터넷·위성·모바일·DMB 등을 우리나라가 선도하고 있지만, 콘텐츠가 문제이다. 그래서 중국은 폐기 처분했던 공자를 재등장시키고 있다. 세계 3대 종교가 공존하는 한국에는 세상에 유례가 없는 기독교·천주교·불교 방송국이 운영되어도, 아직은 〈유교방송국〉이 없다. 이를 개설한다면, 구미 기독권과 아랍 회교권과의 종교분쟁에 모범을 보이는 세계적인 화제꺼리가 될 수 있다.

양반골 선비마을로 유엔사무총장을 배출한 충청권 지자체와 기업체 그리고 국민출자 기금으로 성균관과 함께 신개념의 〈유교방송국〉을 개설하여 운영할 때이다. 세계의 평화와 인류의 행복을 위하여 현대적 의미의 윤리사상, 실천도덕, 교양상식, 법규정과 질서가 지켜지는 선진국 건설이 절박한 현실이다.(중도일보 만화만상, 2006. 11. 6)

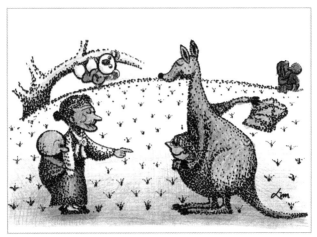

| "동물의 인간애", 임청산(한국), 2005. 6. 4 |

III

학문탐구와 예술경영

문명의 희극화 현상

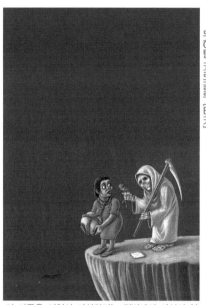

무히틴 코로글루 [터키]

아리스토텔레스는 그의 「시학 (Poetica)」에서 비극은 숭고한 선인의 완결된 행위를 모방한다고 호평하였지만, 희극은 저급한 악인의 추악한 행동을 모방한다고 악평하였다. 그리하여 근대 이전의 암흑적 비극세계에서는 연민과 공포의 감정을 유발하는

이 카툰은 여인이 자살하려는 절벽에서 사신이 연정의 장미꽃을 바치는 희극적 반전만화이다.

카타르시스적 효과를 눈물로 머금었다. 그렇지만, 현대 이후의 개방적 희극세상에서는 불안과 절망을 진단하는 신경정신과적 스트레스를 유머로 해결하고 있다.

초현대사회에서는 슬픈 눈물을 흘리는 비극적 지옥보다 쾌활한 웃음을 즐기는 유머적 천국을 열망한다. 코미디TV, 희극영화, 개그코너, 코믹타운, 재치문답, 난센스대담, 익살극, 오락산업, 펀 사업, 유머축제, 웃음치료, 패러디 UCC, 컴퓨터게임, 코스플레이, 풍자마당 등이 왜 부상하고 있을까. 21세기에는 정부와 지자체가 만화왕국과 애니 파크를 구상하고, 여의사와 아나운서가 개그맨과 코미디언을 웃겨준다.(중도일보 만화만상, 2007. 6. 27)

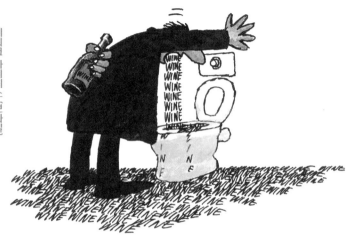

에리코 아이레스[브라질]

이 카툰은 술주정꾼이 변기에 '술(wine)'이라는 글자를 토하여 구역질나는 한국사회를 연상시키는 생활만화이다.

일반적으로 시사만화는 풍자성이 농후하고, 오락만화는 해학성이 풍부하다. 이러한 만화의 그림은 비꼬고 웃기려고 과장하거나 변형시켜서 그린다. 그런데 만화의 글은 조소우롱하고 박장대소하려고 흔히 방언이나 속어를 인용하게 된다. 그리하여 만화가 왜곡된 화상과 저급한 언어를 사용한다고 저질불량매체로 오해돼왔다. 근래에는 만화의 예술성과 상품성이 향상되어 문화콘텐츠산업으로 각광을 받고 있다.

분명히 우리나라는 OECD에 가입한 선진국이다. 정치 · 경제 · 사회 · 산업의 규모면에서 중진국이고, 교육 · 문화 · 체육 · 예술의 수준면에서 선도국이다. 그러나 정치지도자들의 윤리와 도덕, 고졸이상자들의 교양과 상식, 보통 사람들의 준법과 언행 등이 심히 저질불량하다. 차기정권은 저질화된 한국사회를 고품질화하고 불량화된 한국인을 고품격화하여 국격을 향상시켜야 한다.(중도일보 만화만상, 2007. 6. 20)

한국문화의 세계화

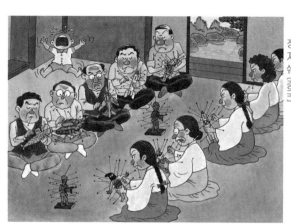

장
쟈
쉐
(중국)

이 카툰은 어린이의 전쟁놀이 장난감을 어른들이 빼앗아 전쟁을 증오하
려고 군인을 시술로 저주하는 한국문화적 풍속만화이다.

　　만화의 한류처럼 중국 작가가 한민족의 정서를 고풍스럽게 표현하고 있
다. 근년에 영화와 가요 등 대중문화의 한류 열풍이 일본과 중국을 비롯한 아시
아권을 중심으로 불면서 구미 선진제국까지 확산되고 있다. 그런데 천정부지의
개런티를 받는 몇 명의 한류 스타를 제외한 대부분의 청년들이 실업난에 빠져있
다. 따라서 국가적 차원에서 한국문화의 세계화로 문화교류와 국위선양을 추진
하면서 청년실업을 해결할 수 없을까.

　　한국의 독특한 문화예술, 특화된 문화산업 그리고 고유한 문화관광 분야
의 요원으로 양성하여 해외 진출을 지원할 수 있다. 특히 전통문화인 국악, 민
요, 판소리, 풍물가락, 한국무용, 탈춤, 마당극, 사물놀이, 난타공연 등을 그룹
패키지로 프로화하여 국제무대에서 활동할 수 있다. 또한 현대문화인 게임, 만
화영상, 출판, 방송, 음악, 영화, 연예, 오락 등의 콘텐츠 전공자들로 해외 송출
할 수 있다. 그리고 전통 의식주, 태권도, 문화선교 등의 전문가들까지 보조한다
면, 문화대국을 건설할 수 있다.(중도일보 만화만상, 2006.11. 20)

알렉사이 그바르딘 [우즈베키스탄]

이 카툰은 학위과정을 밟으려고 구름 높이보다도 더 많은 교재를 독파하여 받는 영예의 학사모를 보고 부러워하는 학원만화이다.

고난과 역경을 딛는 형설지공의 상아탑이 근대화 초기까지 소를 팔아서 대학을 졸업하는 우골탑에 비유되고 있다. 졸업 시즌에는 교복대물림, 장학금지급, 사랑나눔, 주경야독 등의 영광스런 졸업식과 밀가루세례, 계란투척, 교복폐기 등의 쓰레기 졸업식이 희비쌍곡선이다. 일본의 간소하고 엄숙한 전통형, 미국의 장엄하고 감동적인 축제형, 유럽의 졸업장이나 찾아가는 실무형 등의 졸업식 광경이 한국의 학사복 사진이나 찍어두려는 얌체형 졸업식에 참고 될 만하다.

입학과 졸업 행사에서 학생 전원이 참석하여 민족의상을 착용하고 축복받는 축하 세러머니와 교복 물려주기 행사를 하면 어떨까. 입시철에는 천정부지의 등록금과 교복값이 가계파산으로 사회문제화되어 안타깝다. 학부모들은 신입생 등록금의 반액인하와 교복의 공동구매 등으로 세계 최고의 사교육비를 절감하려고 몸부림친다. 진정한 입학과 졸업을 되살려서 축하할 수 없을까.(중도일보 만화만상, 2007. 2. 23)

가짜세상과 짝퉁사회

퀴
바
오
렌
[중국]

이 카툰은 사회적으로 존경받던 유명인사가 숨겨왔던 가짜 학력이 밝혀져 화제가 된 풍자만화이다.

　　최근에 중국산 짝퉁이 유행하더니 문화예술계 유명인사들의 가짜 학력과 시중 학원강사들의 자격증 위조가 사회문제화되고 있다. 그 외에도 돈과 명예가 따른다면, 그 어떤 악덕을 자행해 왔을지 모를 일이다. 진짜 실력보다는 학벌사회 존중 풍토, 명문대학 출신 우대, 소비자의 허장성세, 악덕상인들의 사행성 등이 결합하여 짝퉁시장 가짜상품을 유행시키고 있다.

　　가짜, 모조품, 유사품, 이미테이션, 가리지날 등 가짜상품인 짝퉁을 유행시키면, 상품권 침해죄와 사기죄로 처벌받듯이, 학력과 자격을 위조한 자들에게 설 땅이 없도록 규제해야 한다. 다만, 학벌사회에서 가짜 학력보다도 진짜 실력을 발휘한 인사들의 고해성사를 어떻게 관용할까. 다시는 이 땅에 가짜 학력과 짝퉁 예술이 자리잡지 못하도록 정화하고 진품세상 · 능력사회 · 신용상품을 만들어서 국격 · 인격 · 상도를 업그레이드시켜야 한다.(중도일보 만화만상, 2007. 8. 17)

지현곤[한국]

이 카툰은 교도소에서 수감자들을 인간 세탁하여 출소시킨다는 교정만화이다.

한국의 학벌사회는 가짜박사라도 고위직에 모시는 촌극이 벌어져야 장애인도 풍자만화를 그린다. 2007년 여름처럼 한국만화계에서 이구동성으로 기적처럼 불가사의한 만화전시회가 열린 적은 일찍이 없었다.

서울애니메이션센터에서 기획한 '지현곤 카툰전'은 한국만화계에서 전대미문의 화제꺼리로 회자되고 있다. 지 화백은 7세에 척추결핵으로 하반신 마비가 되어 40년간 방문 밖을 나가본 적이 없는 1급 장애우 작가이다. 그는 미술교육과 만화실기를 받은 경험도 없었는데도 자학자습으로 세계 수준의 카툰 작품을 창작하고 있다. 전시장에 못간 이들은 불가사의한 사실을 인터넷에서 검색할 수 있다.

지난 15년간 DICACO(대전국제만화영상전)에서 그는 대상·은상·동상·공로상·우수작가상 등을 수상한 마산의 추천작가이다. 필자가 작년부터 장애인 관련 단체에 간청하다가, 금년에 서울시에서 흔쾌히 데뷔전을 개최하고 카툰집을 발행하여 장애인의 우상으로 우뚝 솟게 해주었다. 한국사회에서는 가짜 학벌보다는 진짜 실력을 인정해주는 능력사회라야 발전한다.(중도일보 만화만상, 2007. 8. 1)

양상윤 (한국)

이 카툰은 독신남의 침대로 세계 7대 불가사의가 아닐까 하는 가정만화이다.

　　고대 불가사의는 쿠프왕 피라미드 외에 파로스 등대, 바빌론 공중정원, 아르테미스 신전, 제우스 신상, 마우솔러스 무덤, 크로이소스 거상 등 지중해 연안의 신화적 축성물로만 존재하여 볼 수가 없다. 또한 현대 불가사의는 파로스 등대 외에 로마 콜로세움, 중국 만리장성, 쿠프왕 피라미드, 영국 스톤헨지, 피사의 사탑, 소피아 성당 등 아시아와 유럽으로 확대된 현존물인 관광상품이다.

　　최근 발표한 신제 7대 불가사의는 모두 현존물로 5대양 6대주에 산재한다. 중국 만리장성과 로마 콜로세움 외에는 인도 타지마할, 브라질 거대 예수상, 멕시코 피라미드, 페루 마추픽추, 요르단 페트라 등으로 자국의 문화유산을 인터넷 투표하여 왈가불가한다. 진짜 한국의 불가사의는 7월 13일부터 서울시가 기획한 '지현곤 카툰전'인데, 7세에 하반신 마비로 공·사 교육을 못 받고 40년간 누어있는 마산의 장애우가 그린 세계 최고 수준의 만화전으로 가보면 안다.(중도일보 만화만상, 2007. 7. 11)

아
모
림
［브
라
질］

이 카툰은 스포츠 게임에서 우승한 선수들이 시상대에서도 분루를 삼키면서 최후의 결투를 벌이고 있는 스포츠만화이다.

인기 있는 스포츠만화로는 '슬램 덩크'와 같은 농구만화를 비롯한 야구만화, 축구만화, 골프만화 등이 꾸준히 유행하고 있다. 인생을 스포츠만화에 비유하여 순간적인 선택으로 개개인의 성공과 실패를 운수에 맞추기도 하지만, 스포츠게임은 피와 땀과 눈물의 애환이 얼룩진 노력의 결정체이다.

40억 아시안의 축제인 제15회 도하 아시안게임이 우리를 설레게 한다. 진주조개를 잡으러 바다로 나간 사나이의 러브 스토리를 주제로 펼친 개막식전 행사가 매우 인상적이었다. 카타르의 경기장에서 자국의 명예를 걸고 일생일대의 혈전을 벌이는 선수들에게 영광 있으라! 흔히 국영수를 잘하면 머리가 좋고 체육, 미술, 음악을 잘 해도 돌대가리로 치부하는 사회적 편견이 진짜 모순이다. 운동경기 능력으로 측정한다면, 명문대학생들도 빵점이라는 성적 평가의 잣대가 문제일 뿐이다. (중도일보 만화만상, 2006.12. 8)

서선진(한국)

이 카툰은 신세대 남성들이 보석, 꽃다발, 과일, 초콜릿, 현금 등의 선물공세로 여성의 환심을 사려는 성애만화이다.

　　대학문화가 학예연구보다는 연애감정이 대종을 이룬다. 봄꽃축제가 겨우 내 움추렸던 마음들을 활짝 피웠는데, 여름·가을·겨울 꽃축제로 이어질지가 의문시된다. 동시에 충청권에서는 유관순(3.1), 이순신(4.28), 송준길(4.28), 윤봉길 (4.29), 이응로(5.3) 등 인물 중심의 문화행사가 이어졌다. 그 속에서도 대학생들은 오락적 흥행만을 탐조할런지?

　　대입으로 고달픈 신입생들이 해마다 OT, MT 등에서 선배들로부터 강권 적인 폭음폭주와 담배흡연으로 시달린다. 더 심한 사례는 일부 체육·무도 학과 에서 폭압적인 얼치기 후배훈련을 시행하여 사회적 물의를 빚고 있다. 게다가 대학생들이 수학능력 부족, 과학기술 기피, 한자문맹 우려, 오락활동 선호 현상 으로 장래가 걱정된다. 소학교를 나와도 위인들을 본받아서 민족의 지도자처럼 행세하던 과거를 상기해야 한다.(중도일보 만화만상, 2007. 5. 11)

이 카툰은 학생들이 컴퓨터와 연결된 허수아비를 불태우려고 총력을 기울이고 있는 과학만화이다.

최근에 과학만화가 어린이와 청소년들에게 첨단과학과 전문기술에 대한 호기심과 흥미를 갖게 하여 교육적 효과가 크다. 이 작품 속에서도 꿈과 희망에 부푼 어린이와 청소년을 비롯한 젊은 세대들이 인터넷과 휴대폰에 매달려서 현실을 도피하고 헛된 우상을 추구하면서 스트레스를 해소하려고 열중한다.

디지털 정보화시대에 인터넷과 휴대폰은 그 사용료에 책임을 지지 못하는 신세대의 필수품이다. 그런데도 그들은 인터넷을 통하여 오락 게임, 악성 댓글, 성인물 접속 등에 장시간 매달리는 실정이다. 또한 밤낮 없이 쓸데없는 잡담을 일삼느라고 휴대폰을 무분별하게 사용하여 정신적 장애에 빠지게 된다. 따라서 가정과 학교에서는 학생들과의 대화 시간을 갖고 인터넷과 휴대폰의 올바른 사용법을 지도하여 심각한 중독 현상을 예방하고 치료해야 한다.(중도일보 만화만상, 2006. 11. 29)

양 신 〔중국〕

《考古 "捷径"》
yangxin

이 카툰은 고대 유적을 발굴하는 지름길이 책 속에 들어있다는 독서만화이다.

독서를 권장하여 지력을 개발하는 의미가 내포되어 있다. '아는 것이 힘'
이고, '정보가 곧 돈'이므로 개개인의 진로와 취업을 위해서라도 독서를 통하여
앞날을 개척할 때이다. 4월 12일부터 18일까지 7일간은 한국도서관협회에서 정
한 '도서관주간'이고, 23일은 유네스코가 정한 '세계 책과 저작권의 날'이다.
또한 가을에는 '독서주간'이 있는데, 모두가 독서를 증진하기 위한 행사들이다.
지자체별로 독서운동을 펼치려는 캠페인 수준보다는 더 적극적인 의미의 독서
문화도시로 특화할 때이다.

정보화시대에 인터넷 검색이 일상화되고 전자도서가 보편화되면서 활자
문화가 위축되고 있다. 그러나 인문학을 살리고 독서인구를 확대하며 출판업계
와 서점을 활성화해야 한다. 따라서 국가적 차원에서 모든 국민이 독서를 생활
화할 수 있는 대책을 적극 추진할 때이다.(중도일보 만화만상, 2007. 4. 16)

책을 날개 삼아

쿠네이트 세니아바스 (터키)

이 카툰은 청소년이 책을 날개 삼으면, 상상의 나래를 펴고 꿈과 희망을 이룰 수 있다는 교양만화이다.

지식정보화시대에 지식산업을 지식경영하려면 독서의 생활화가 얼마나 중요한 일인가를 독서 포스터처럼 강렬하게 표현하고 있다. 한국사회에서 성인들은 게임방과 찜질방에서 오락을 즐기느라고 책 한권을 못 읽는다. 덩달아서 청소년들은 PC방과 노래방에서 세월을 허송하여 독서생활이 외면당하고 있다. 책방을 가지 않기 때문에 윤리와 도덕은 몽둥이 맞고, 교양과 상식도 뺨 맞고, 법과 규정조차 발길질 당하여 OECD국가 중 최하위의 막가파 나라가 된 것이 아닌가.

전국민이 독서를 생활화하기 위하여 가정에서는 "공부하라"소리만 치지 말고 부모가 먼저 독서하는 본을 보인다. 또한 학교에서는 독서감상문, 독서토론, 독서시험, 논술강화 등으로 독서교육을 활성화한다. 그리고 사회에서는 도서관증설, 장서확충, 독서행사 등으로 독서선진국인 지식강국을 건설해야한다.(중도일보 만화만상, 2007. 2. 2)

대학도서관의 만화코너

만화에 대한 이해가 부족한 시절에는 청소년의 비행은 만화가 원죄였다나. 그러나 최근에 만화를 활용한 학습교재가 도서시장을 독점하다시피 점령하였다. 역사만화를 비롯한 과학만화, 교양만화가 주류를 이루고 있다. 심지어는 영어·수학 만화까지 나오고 종교의 경전만화까지 출판된다.

이 카툰은 감방의 죄수가 창틈의 햇살로 양화가친(陽火可親)하여 독서 삼매경에 빠진 학원만화이다.

만화의 교육적 기능을 극대화한 참고서만화가 열독되고 있다. 만화의 바람과 영상의 물결이 21세기의 표현매체로 급부상하고 있다.

90년대초 필자가 '공공도서관에 만화코너를 설치해야 한다'고 문광부에 건의하고 우량만화를 선정하여 대부분 설치하게 되었다. 아직도 만화의 사각지대는 대학의 도서관이다. 그런데 배재대학교의 도서관에서는 어학과 교양 분야의 만화코너를 설치하여 신세대 학생들로부터 인기가 폭발하고 있단다. 만화코너를 마련하지 못한 보수적인 대학에서는 만화세대를 건너뛴 애늙은이 대학생들이 잠자나 보다.(중도일보 만화만상, 2007. 9. 14)

마사후미 키쿠치 (일본)

이 카툰은 공원 벤치에서 한 노인이 곡식 모이를 주는데, 다른 노인이 비타민 모이를 주니까 새들이 쏠리는 교육만화이다.

훌륭한 스승의 값진 모이는 제자들로부터 존경과 은혜를 듬뿍 받을 수 있다. 군사부일체(君師父一體)가 '임금과 스승과 아버지의 은혜가 같다'는 전근대어로 전락되었다. 흔한 말로는 나라와 선생과 어버이의 역할 가운데 어느 것 한 가진들 소홀할 수 없다. 구국적 대통령과 헌신적 교사와 현명한 부모처럼 제 구실을 다 한다면, 진정한 의미의 현대판 '군사부일체' 사회가 동경된다.

가정과 사회와 국가가 교육 활동과 밀접한 관계가 있다. 물론, 학교교육과 사회교육에서 신사임당과 같은 현숙한 어버이와 링컨 대통령과 같은 세계적 지도자를 양성하기 보다는 가정교육에서 선행하였다. 그러나 페스탈로치와 같은 존경할만한 한국의 스승들이 나서서 과잉보호나 무관심한 가정교육을 깨우쳐야 한다. 출세를 위한 입시 위주의 사회교육도 바로잡아 참다운 인간교육으로 개혁해야 한다.(중도일보 만화만상, 2007. 5. 16)

축소지향의 입시경쟁

이 카툰은 무한경쟁시대에 정의의 여신을 선발하는 여성 심사위원의 시상대 앞에서 저울을 가늠하는 풍자만화이다.

해마다 11월에는 입시한파 속에서 대학수학능력시험을 치르는데 온 나라가 북새통이다. 시험 당일에 수험생을 위한 교통소통과 편의제공 등의 종합대책이 국가적 과제일 정도이다. 또한 수험생의 심리적 불안감을 달래주려고 학부모는 합장·기도하고 친지들은 껌·엿을 붙여주는 촌극 속에서도 초조와 긴장은 여전하다.

이미 오지선다형 수능시험, 통합형 논술고사, 쪽집게 대입상담 등은 사설기관의 몫이고, 공교육의 교사들은 내신성적 만을 전담하는 왜곡된 교육현장이다. 반면에 심층면접, 구술고사, 인성검사 조차도 생략하고 제출된 지원서류 만을 검토하여 생면부지의 타국인 입학을 허가하는 선진국의 명문대학들이 부러울 뿐이다. 우리도 사교육을 부추기는 잡다한 입시과정을 무시험제도로 전환·축소하여 가정주부가 몸을 판다는 소문이 들리지 않게 해야 한다.(중도일보 만화만상, 2006. 11. 13)

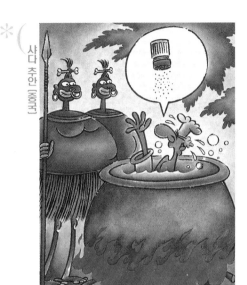

이 카툰은 식인종들이 요리사를 펄펄 끓여도 오히
려 '소금을 뿌려달라'고 외치는 풍속만화이다.

아마도 그들은 맛소금보다 살
코기를 원하니까 영어를 몰라도 되겠
지. 우리나라 학부모의 교육열은 세
계인들이 의아해한다. 부모들은 배우
지 못하고 출세하지 못한 원한을 자
녀들에게서 풀려고 일생을 바친다.
자식들을 명문대학에 진학·출세시
키려고 조기유학, 개인교습, 입시학원, 해외연수, 취직시험, 청년백수 등의 사교
육비를 전담하고 있다. 20대, 30대 장년의 자녀학비까지 조달해주는 부모세대
가 이 세상에 또 있을까.

　　암기 위주의 교육으로 일시적인 학업성취도는 상위지만, 교육경쟁력은
아시아뿐만 아니라, OECD 가입국 가운데 최하위다. 해방후 본고사와 영수학
관, 유학과 토플수강, 어학과 조기유학, 취업과 언어연수, 영어 캠프와 마을 등
으로 10년 공부를 하고도 영어성적이 가장 낮은 한국이다. 그래도 영어광풍의
사교육 때문에 밥벌이가 된다니까 자위하지만, 공교육의 실용영어 학습을 재검
토해야 한다.(중도일보 만화만상, 2007. 7. 4)

수학 · 과학 교육의 활로

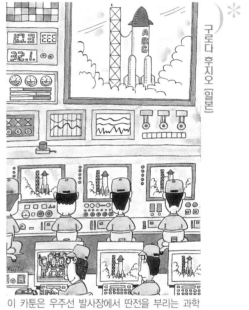

이 카툰은 우주선 발사장에서 딴전을 부리는 과학 만화이다.

구로다 후지오 (일본)

첨단 과학기술이 국가 경쟁력을 높여준다. 그 유명한 '사이언스'지가 한국의 이공계 기피현상과 과학교육을 경고하고 있다. 쉬운 수능에 5지선다형 답안찍기 재간만 부리면, 골치 아픈 수학과 과학을 팽개쳐도 대학에 입학할 수가 있다니 그 누가 머리를 썩으려하겠는가. 그러나 부존자원조차 전무하여 고급인력만을 양성해야 할 우리나라는 수학대국과 과학강국으로 인재양성 제도를 급선회하고 과학기술자를 우대하는 방책 밖에 없다.

수능의 언어영역에 해당하는 응용국어는 독서를 통한 논술로 활로를 찾고, 실용영어는 조기교육으로 활성화시키고 있다. 독서논술과 생활영어처럼, 늦게나마 수리영역에서도 '실용수학과 생활과학'으로 학생들이 실생활에 적용할 수 있도록 교육과정을 혁신해야 한다. 무엇보다도 수학과 과학은 쉽고 재미있는 만화와 접목한 '수학만화와 과학만화'가 호기심과 흥미와 창의력을 발휘할 수 있기 때문에 커다란 참고가 될 수 있다.(중도일보 만화만상, 2007. 7. 18)

이 카툰은 늑대의 탈을 쓴 순하고 어린 양이 암놈의 늑대 위에 놀라 탄 성
애만화이다.

일본만화의 노골적인 성 묘사와 잔인한 폭력에 비하면 너무도 유치하고
순진하여 쓴 웃음을 자아내기 때문에 성적 충동이 자지러지고 만다. 5.16 군사
혁명 당시에 '만화가 6대 사회악'의 하나로 낙인찍힌 일로 지금까지도 만화가
저질·불량 매체의 대명사로 아는 도덕군자가 있을지 모른다. 그러나 아무리 노
골적으로 묘사된 섹스카툰이라도 과장된 그림과 억지 웃음 때문에 성적 충동이
누그러져서 성기가 발기 되지 않으므로 성폭력과 같은 성범죄를 일으키지 않는
다.

사실, 청소년 성범죄의 온상은 인터넷 음란물, 음란 사이트, 음란 채팅,
포르노 사진첩, 포르노 동영상, 음란 게임, 성인용 비디오, 성인용 극영화와 같
은 노골적인 성애 장면에서 유발된다. 사춘기의 청소년들은 영악해서 음란 실사
장면에 호기심과 자극을 받으려고 성애만화를 접어두니까 만화에 대한 오해와
편견을 풀어야 한다.(중도일보 만화만상, 2007. 4. 6)

스타니스타우 코스치에스자 [폴란드]

한문교육에 대하여 '한글전용'과 '한자병용'으로 싸우는 우리의 어문정책을 비유하지는 않을까. 최근에 영어와 중국어의 조기교육 열풍이 뜨겁게 달아오른다. 자

이 카툰은 부부 싸움 끝에 울화통을 풀고자 정상에 올라서도 부인이 바가지를 긁는 소리가 문자화되어 떨어지는 어문(語文) 덩어리를 남편이 힘겹게 받드는 애증만화이다.

녀들의 공교육을 포기하고 미국이나 중국으로 내몰고 있다. 해외어학연수, 원어민교육, 영어마을, 영어학원, 영어방송 등의 사교육 전체가 영어 습득에 치중되고 있다. 하긴 인터넷 정보의 바다를 헤엄쳐보면 알고도 남는다.

한편, 만화로 그린 「마법 천자문」이 일천만권이 팔렸다면, 한글 전용론자들은 결코 자녀들에게 안 사줬겠지? 한자문화권이 부상하는 21세기에 국수적인 언어정책은 재고되어야 한다. 어릴 때에 일본어까지 가르쳐서 머리통이 깨지지만 않는다면, 대학생 '한자문맹' 보다는 개인적 이득이 될지도 모른다.(중도일보 만화만상, 2007. 4. 13)

공공디자인과 공공미술

호우 샤오 [중국]

이 카툰은 일단의 여성들이 마스크를 쓰고 답보적인 도시행정에 젖가
슴을 열어젖히는 저항만화이다.

　　지방의 자치단체를 비롯한 세계의 모든 도시들이 명품도시를 만들겠다고
야단법석이다. 대부분 도시의 경관과 환경, 문화와 예술, 과학과 기술, 관광과
특산품 등을 특성화한다. 다른 도시보다 더 아름답고 품격있는 도시를 가꾸어
도시개발과 지역경제를 활성화한다. 그런데 어느 도시나 공공미술과 공공디자
인은 명품도시를 조성하는데 필수요건이 되고 있다.

　　공공미술은 도시의 건축양식, 환경조각, 시설물벽화, 설치미술, 정원조
경, 디자인적 도시미관을 내세운다. 공공디자인도 공공장소의 환경 · 시민 · 자
동차 등을 위한 시설물을 합리적으로 꾸며나간다. 지자체마다 고품격의 명품도
시를 조속히 추진해야 지역민들로부터 환영받는다. 무엇보다도 공공미술과 공
공디자인이 통합적 시스템으로 전시회, 세미나, 워크샵 등을 개최해야 한다. 조
례와 마스터플랜을 확정하여 창조적인 명품도시와 문화시민을 선도할 수 없을
까.(중도일보 만화만상, 2007. 9. 12)

알리 파크나하드 (이란)

가을철은 오곡백과가 무릇
익어가는 수확의 계절이다. 농부가
봄에 씨앗을 뿌리고 여름내 가꾸어
알곡을 거두어들일 때가 가장 즐겁
다. 그런데 때 아닌 장마와 태풍이
가을걷이를 망쳐놓을 때에 농부는
목줄을 매만진다. 농부처럼 학자와

이 카툰은 단두대의 시퍼런 칼날을 피하려고 입으로
끈을 악물고 목숨을 부지해보려는 교정만화이다.

예술가들도 피와 땀을 흘린 결과물로 학예 분야의 노적가리를 쌓아야 한다. 구
시월에는 각종 학술대회와 예술행사가 일시에 폭주하지만, 앵무새식 학술발표
와 선무당식 예술활동은 정화되어야 한다.

최근 학술대회와 예술행사에서도 이벤트성 퍼포먼스가 약방의 감초처럼
곁들이고 있다. 물론, 본업이 너무나 진지하니까 잠시나마 막간극이 필요하겠지
만, 허술한 연구발표와 어설픈 연기연출을 감추려 한다면, 쭉정이를 추수하는
꼴이다. 학술대회는 세계적인 석학처럼 최고 수준으로 준비하고, 예술행사는 국
제적인 예인처럼 불후의 명작으로 발표하는 분위기가 중요하다.(중도일보 만화만상,
2007. 9. 17)

| "삼각 쟁탈전", 임청산(한국), 2005. 9. 1 |

IV

정치개혁과 경제건설

북치고 장구쳐도

사이트 뮌추르 (터키)

이 카툰은 큰 북을 아무리 두들겨 패도 바이올린 주자가 연주하지 않고 오불관언
한 자세로 묵상에 잠겨있자, 어이없다는 듯이 놀라는 음악만화이다.

성경에 "피리를 불어도 춤추지 않고 애곡하여도 가슴을 치지 않는다"고
이 세대를 비유하는 만화이다. 병술년 세모에 중국의 언론까지도 한국인의 불감
증을 우려하는데, 이를 항변이나 하듯이 신문방송사들의 연말 단골 메뉴인 10대
뉴스에 새삼 경악하고 싶은 울화통이다.

우선, 부정적 측면에서 북핵 실험의 강행과 작통권 환수 논란, 부동산 광
풍과 바다이야기 게임 파문, 고유가 행진과 환율 하락, 천재지변과 종교간 문명
충돌, 네오콘 퇴조와 좌파 득세 등이 병술년 해넘이처럼 우리를 어둡게 한다.

그나마 긍정적 측면에서 충청권 도시명에 세종시와 반기문시 거명,
3,000억불 수출과 대기업 부호들의 기부확산, 신자유주의의 역풍과 뉴라이트의
부상, 여성들의 돌풍과 스포츠 스타들의 맹활약, 영화 왕의 남자와 괴물의 대박
등이 정해년 해돋이처럼 우리를 환하게 해준다.(중도일보 만화만상, 2007. 1. 3)

아나톨리이 스탄쿠로프=(러시아)

독재자들이 칼자루를 한번 거머쥐면 언론을 무력화시켜서라도 카리스마적 권력을 맘껏 휘둘러보려는 못된 심리를 풍자하고 있다.

이 카툰은 권력자가 신문지를 돌돌 말아서 마이크와 스피커를 만들어 나라 백성과 시민 사회를 향하여 폭언이라도 맘껏 자행하려는 정치만화이다.

참된 민주주의는 완전한 삼권분립으로 행정권·입법권·사법권이 각기 독립하여 제 기능과 제 역할을 수행할 때에 꽃이 피게 된다. 그런데 최고 통치권자가 신권·정권·법권·금권·언권 가운데 어느 것 하나라도 손아귀에 넣는다면, 신권통치·무법천지·정경유착·부정부패가 횡행하게 된다.

무엇보다도 현대판 신문고인 신문잡지를 독재정권의 시녀로 삼으려하거나, 동시대의 거울인 방송통신을 어용화한다면, 일그러진 세상과 억눌린 사회가 되고 만다. 대명천지 민주주의 사회에서 어둔 세상을 밝혀주는 정론을 펼칠 수 없다면, 개개인의 손수 제작품(UCC)을 자유롭게 탑재할 수 있는 사이버 세상이나 구축할 수밖에 없다.(중도일보 만화만상, 2007. 1. 22)

영불독과 한중일 비교

밀란 부코바크 (세르비아)

이 카툰은 애주가가 '오대양의 바닷물이 와인이라면 얼마나 좋을까'를 연상하면서 즐거워하는 오락 만화이다.

서유럽의 영불독과 극동의 한중일은 인종 · 언어 · 종교 · 사상 · 역사 · 문화면에서 비교할만하다. 이들 6개국은 서양과 동양을 대표하면서 백인종과 황인종으로 구분되고, 그리스와 황하 문명을 바탕으로 출발하였다. 또한 기독교와 유교적 배경과 함께 로마자와 한자라는 문자적 문화권으로 대분된다. 오늘날 유럽의 각국은 고유한 언어와 독특한 민족의식을 발전시키면서도 연합체를 결성하고 있다.

최근 한중수교 15주년을 맞아 대동아공영권의 일본세보다 중화민족주의의 중국세가 부상하여 주변국을 자극한다. 특히, 중국은 일제의 식민사관보다도 훨씬 더 우려되는 '동북공정'을 추진하여 우리를 위협하고 있다. 일제와 중공의 침략으로 분단된 한국은 남북협상, 한미동맹, 한일우호, 한중무역 등이 국가적 현안이다. 동북아 관계를 영불독의 유러연합보다 비교우위에서 선린외교와 동양평화를 창도해야 한다.(중도일보 만화만상, 2007. 8. 27)

법치국가와 헌정질서

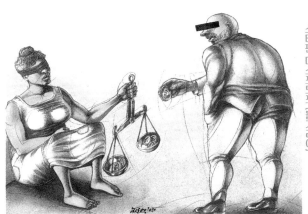

스테판 데스포도프 [불가리아]

이 카툰은 남루한 정의의 여신이 눈을 가리고 폭도에게 저울추를 맞춰달라는 법률만화이다.

독립된 한민족의 최대과제는 신생국가의 기본법인 헌법을 제정하여 대한 민국 정부를 수립하는 감격이었다. 현행 헌법의 전문에는 3.1운동과 4.19민주 이념을 계승하여 민주개혁과 평화통일의 사명을 목표하였다. 또한 민족의 대동 단결, 사회적 폐습과 불의의 타파, 자유민주적 기본질서의 확립으로 개인의 기 회균등과 능력발휘를 보장하고 있다. 그리하여 국민들의 안전과 자유와 행복을 확보할 것을 선언한다.

헌법과 그 정신을 준수하기로 선서한 통치자들과 집권당에서 국리민복을 위하여 얼마나 노력해왔는지를 반추할 때이다. 심지어 자유민주적 헌법을 파괴 하고 유린하며 조롱하는 군사쿠테타와 불순이념 세력들이 국헌을 문란시키지 안 했던가. 국가의 존엄성과 정체성이 흔들리는 차제에 헌법을 비롯한 법규정을 무시하고 부정부패를 일삼는 국가지배·사회지도 층을 척결해야 한다. 제헌절 에는 태극기를 달면서 평화적 '통일헌법'을 구상해 볼까나.(중도일보 만화만상, 2007. 7. 16)

정의의 여신이 분노

로쓰 | 통신 [영국]

4월 25일은 '법의 날'로 국민의 준법정신과 법의 존엄성을 진작시켜 나간다. 그런데 사법 불신이 팽배한 우리나라는 법질서 수준이 OECD 30개국 가운데 27위

이 카툰은 강도가 은행을 털고 나오다가 정의의 여신이 저울추를 떨어뜨려서 제압하자, 긴급신고로 출동한 경찰관들이 머쓱해진 법률만화이다.

라면, 사법개혁이 최우선한다. 법조비리 근절, 특권의식 불식, 전관예우 철폐, 로스쿨 도입, 법률시장 개방, 법률 서비스, 불구속 수사, 사형제 재고, 유전무죄의 판결 등을 혁진해야 한다.

법치국가는 권력의 횡포, 폭력의 지배, 기본인권 옹호, 공공복리 증진 등 생존권 보장의 사회규범이 지켜져야 한다. 우선, 인권존중, 자유평등, 민주질서, 시장경제 등 행복권 추구의 국법준수가 확립되어야 한다. 특히, 정치부패, 경제비리, 부정식품, 불법시위, 조직폭력, 인신매매, 아동유괴, 성폭행 등의 인권침해 사범은 일벌백계로 다스려야 국태민안이 기대된다.(중도일보 만화만상, 2007. 4. 25)

권좌에 앉으려면

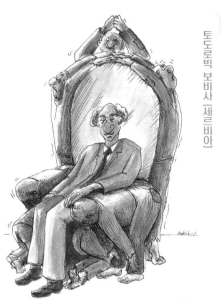

토도로빅 보비사 (세르비아)

가신들이 상전처럼 받들어 충성하거나, 권력자가 백성 위에 군림하여 독재하려는 권좌 행태를 풍자하고 있다. 금년 12월 19일 대통령 선거를 대비하여 연초부터 여야가 후보 경선에 올인하고 있다. 여당은 사수

이 카툰은 하인들 스스로가 태연자약한 보스를 옥좌 모양으로 떠받들거나 억지로 떠받치고 있는 정치만화이다.

파·통합파·신당파가 혼전중이라서 후보가 오리무중이고, 야당은 당원·국민·혼합 경선제로 침을 삼키는 후보끼리 각축중이다. 이러다가 김정일 답방으로 혼비백산하여 경제대통령이고 뭐고 산산조각이 날 것만 같다.

　　미불의 대통령중심제와 영독의 내각책임제에 관한 장단점을 논하여 개헌할 때는 아니지만, 어느 정당이라도 경선하기 전에 1,2위 후보가 대통령 분권과 총리 책임을 분담하기로 선거 공약할 것을 제안한다. 그리하면 국민들은 경선결과에 승복하고, 거물2인을 등용하고, 1인통치의 폐단을 예방하고, 정국안정으로 국가발전을 예측하는 1석4조의 신바람나는 대선투표에 참가할 것이다.(중도일보

만화만상, 2007. 1. 24)

위대하신 살인마 나리들!

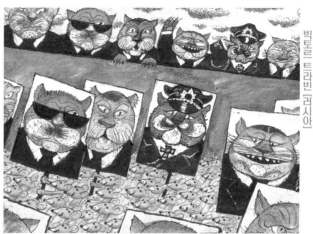

빅토르 트라빈 (러시아)

이 카툰은 쥐새끼 군단이 목숨을 부지해준 살인마 고양이들의 초상화 피켓을 들고 행진하는 동물만화이다.

민생을 거들떠보지 않고 통치권을 전횡하다가 민중의 심판을 받는 독재자들을 연상시켜주기도 한다. 해마다 2월 셋째주 월요일은 미국 대통령의 날이다. 대통령의 생가에 기념관을 건립하여 그들의 인간생애와 통치업적에 관한 자료를 수집, 정리, 보관, 전시하고 있다. 필자도 디즈니스쿨인 캘아츠의 초빙교수로 있으면서 워터게이트 사건으로 도중하차한 닉슨대통령기념관을 관람하고 착잡한 심정을 실토한다.

원래 대통령기념관은 흑백논리의 업적평가를 국민의 몫으로 돌리고 후대를 위한 증거물로 삼고자 박물관처럼 개설 운영하고 있다. 우리도 국가의 영속성을 위한 기록물로 보존하려고 정부나 지자체 혹은 기업체의 지원금으로 8명의 대통령기념관을 건립하여 조선왕조실록의 본뜻을 살려나가야 한다.(중도일보

만화만상, 2007. 2. 21)

청소년여성부로 특화!

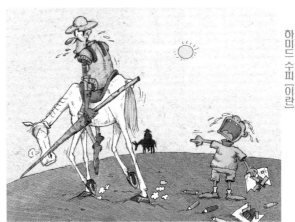

하미드 수피 (이란)

이 카툰은 약자를 돕겠다는 정의의 기사 '돈 키호테'가 오히려 말발굽으로 어린이가 아름답게 꾸며놓은 장난감을 짓밟고 지나가니까 크게 울어대는 환상만화이다.

어린이의 꿈과 청소년의 희망을 산산조각 내는 일들이 얼마나 많은지를 생각하게 한다.

신록의 계절인 오월에는 가장들이 즐거운 비명을 지른다. 계절의 여왕에다가 어린이날, 어버이날, 스승의날, 성인의날, 부부의날, 석가탄신일 등 어느 행사건 잠시도 쉴 날이 없다. 부모로서 화목한 가정을 이루고 인성교육에 힘쓰는 가정경영에 최선을 다할 수밖에 없다.

왁자지껄하게 야단법석을 떨면서 오월 행사로 넘겨서는 안 된다. 어린이와 청소년들이 통과의례처럼 겪어야할 가정폭력, 학교폭력, 조직폭력, 성차별, 무한경쟁, 국가폭정 등을 학교당국과 사회기관 그리고 국가가 해결해주어야 한다. 무엇보다도 국가의 동량인 청소년을 건전 육성하려면, 잡다한 정부조직과 지원부서를 통폐합한 '청소년여성부'로 확대 개편할 수 없을까.(중도일보 만화만상, 2007. 5. 28)

여야경선의 윈윈 전략

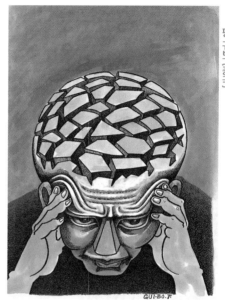

펭 궈보 [중국]

이 카툰은 머리 속이 갈기갈기 찢어져서 갈피를 못 잡고 노심초사하는 심리만화이다.

GUI-BO-F

2007년 대선을 앞둔 한국민의 골통을 형상화한 모양이다.

한나라당은 대선후보 등록을 마치고 70일간의 퇴로 없는 전쟁 속에서 대혈전을 치루게 되었다. 네거티브 전략으로 이전투구식 싸움을 불사한다면, 예선에서는 이겨도 본선에서 또 다시 실망을 줄 수도 있다. 특히, 흑색선전식 폭로, 막가파식 비방, 인신공격성 흠집 내기보다는 당당하고 깨끗한 경선을 기대한다.

여야의 대선경쟁에서 후보자들의 공개검증과 정책대결, 그리고 국가경영능력을 철저하게 비교 검토하여 대선후보를 선출해야 한다. 무엇보다도, 여야가 1순위 대통령, 2순위 국무총리의 러닝메이트로 승자포용과 패자승복의 대선경쟁이 유권자인 국민들에게 집권당을 선택하는데 훨씬 명명백백할 것이 아닌가. 연말 대선처럼 국가의 명운이 걸린 중차대한 선택에서 국민들이 구국적 결단을 당 차원이나 후보들에게 촉구해야할 판세이다.(중도일보 만화만상, 2007. 6. 13)

한나라당 경선 이후

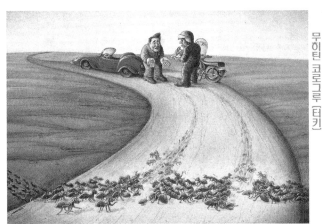

무힛틴 코로그루 [터키]

이 카툰은 개미군단을 짓밟고 지나간 카 레이서를 적발하는 경찰만화이다.

대선후보들이 민의를 존중하는 법치국가를 약속할 수 없을까.

한나라당은 14개월간의 경선과정을 거쳐서 대선후보를 선출하였다. 그 동안 한 치의 양보도 없는 사생결단의 지독한 혈투였다. 후보들의 공개 토론회, 합동 연설회, 후보검증 청문회, UCC 질문 토론, 국민참여 경선 등으로 구색을 갖추기도 하였다. 다만, 후보들의 비전있는 공약과 정책의 대결보다는 네거티브 적 폭로로 당의 화합과 국민들의 기대에 부응하지 못하였다.

앞으로 4개월간 1, 2위 후보의 대통합으로 정권교체의 본선전략을 추진 한다면, 대선승리가 가시화될 것이다. 우선, 당선자가 "차순위자를 선거대책 위 원장과 책임 국무총리로 임명한다"고 만천하에 선언한다면, 당원을 비롯한 전국 민의 환호성이 충천할지도 모른다. 또한 이전투구로 가려진 후보공약을 당원들 의 총의와 국민들의 여론으로 재점검하여 한나라당의 대선공약을 확정한다면, 금상첨화가 아닐까.(중도일보 만화만상, 2007. 8. 20)

평화정착과 경제협력

아메트 우미트 악코라 (터키)

이 카툰은 익사자를 살려보려고 두 부부가 호흡을 불어넣고 배를 찔러서 물을 빼는 구조만
화이다.

　　8.15 경축사의 최대 관심사와 8.28 남북정상회담의 핵심 의제는 남북통
일을 위한 평화와 경제 분야이다. 남한에서는 남북정상회담의 정례화, 한반도의
비핵화, 남북간 평화문제, 군비통제, 경제협력 등으로 설정하고 있다. 정말 남북
관계의 개선과 동북아의 안보에 획기적인 전기가 되어야한다. 그런데 핵문제의
해결 없는 평화선언이나 퍼주기식의 일방적인 경제협력, 행여나 대선정국에 미
칠 영향이나 타협한다면 후폭풍이 두렵다.

　　남북 정상회담의 최우선 과제는 핵폐기를 위한 6자회담의 국제적인 공조
에 달려있다. 또한 민족의 공존공영이 실현되는 경쟁과 협력의 남북관계로 재도
약하는 계기가 되어야 한다. 사소하지만, 전국민과 세계인들이 지켜보는데 직설
적이고 즉흥적인 두 정상이 돌출 발언과 깜짝 쇼를 할까 봐서 기우이기를 바란
다. 그래도 만남 자체가 중요하고 회담의 성공을 크게 기대한다.(중도일보 만화만상,
2007. 8. 15)

황금 돼지의 꿈

미로슬라브 하이노스 (폴란드)

이 카툰은 금융가의 높다란 은행 건물 앞 녹지대에서 셀러리맨이 돼지 저금통을 풀밭에서 배불려 키워보려고 몰고 다니는데 비하여, 가정주부가 애완용 강아지를 데리고 산책을 나서다가 놀라는 비유 만화이다.

이 만화는 2007년이 재운과 행운을 가져다준다는 돼지해에 걸맞는 서양 작가의 작품이다. 정해년이 60년만의 붉은 도야지해이고, 600년만의 황금돼지해라면서 풍요와 사랑이 가득하다는 상술에다 재복을 누려보려는 동양인의 역리사상이 어울리는 맞장구 판이다.

　　역대 정부가 일자리 창출, 내집 마련, 경기 부양 면에서 서민들의 꿈과 희망을 살리지 못하여 경제부흥과 생활안정을 간절히 소원하고 있다. 새해에는 가정적 생계유지, 사회적 상생통합, 국가적 균형발전 등을 성취하는 경제부흥의 해를 갈망한다. 12월 19일에 북핵북풍에 부화뇌동 않으면서 진실로 준비되고 검증된 경제대통령을 선출하여 시장경제가 활성화되고 서민살림이 풍족한 국운왕성의 돼지해로 평가되어야 한다.(중도일보 만화만상, 2007. 1. 8)

황금을 돌처럼

에레나 추리노바 [우크라이나]

이 카툰은 미련한 곰이 열쇠로 금고를 열자마자, 약삭빠른 염소가 돈다발을 자루에 넣기도 전에 게걸스럽게 씹어 먹는 경제만화이다.

21세기 초부터 경제만화는 국부의 축적, 건전한 소비생활, 혁신적인 경영 마인드 등을 다루면서 각광을 받게 된 신종 만화이다. 이 작품 속에서는 "황금을 보기를 돌 같이 하라"는 최영 장군의 금언명구가 연상되면서 근검절약보다는 일확천금의 한탕주의의 세태를 풍자하고 있다.

매년 말 국회와 지방의회에서는 각종 감사를 통하여 결산하고 예산을 통과하고 있다. 그런데 집권층과 집행자들이 국가의 균형발전과 공공의 복리증진과 민생의 안정 등은 거들떠보지도 않고 특정지역의 편중, 선심성 행정, 묻지마 예산과 눈먼 돈이나 챙기는 부정 지출을 유권자들이 감시하고 깨끗한 표로 시정해야 한다. 작게나마 기업의 사측과 노조, 생산자와 소비자, 가장과 주부 사이에서도 예산절감과 경영혁신 등으로 경제정의를 실현해야 구석구석이 부패하지 않는다.(중도일보 만화만상, 2006. 12. 15)

나라빚 갚는법

고파라 크리슈나 벤드라 (인도)

이 카툰은 벤치에 걸터앉은 빈털터리가 일확천금을 꿈꾸는 데서도 그림의 떡과 같은 돈다발을 훔치는 좀도둑을 표현한 경제만화이다.

 우리나라도 90년대 이후로 만화 · 애니메이션 · 캐릭터 · 팬시와 같은 만화영상 산업이 황금알을 낳는 고부가가치의 신종산업으로 국부에 일익을 담당하고 있다. 이 작품 속에서는 정부의 국고와 지자체의 공금이 줄줄이 세고 재정적자가 천정부지로 늘어나서 후대가 염려될 정도이다.

 국가채무가 5년 만에 3배로 급증해도 걱정하는 사람들은 별로 없고 무감각한 난국이다. 늦었지만 주민들이 나서서 국고와 공금을 축낸 집권자들이나 단체장들을 차기에 낙선시키면 간단히 해결될 수 있다. 전기보다 빚을 진만큼 위정자들이나 선출직 단체장들이 등록한 전 재산을 회수하는 입법이 필요하다. 책임자들이 행정혁신을 단행하여 부채를 해결하는 자세를 갖도록 경각심을 주어야 한다.(중도일보 만화만상, 2006. 12. 1)

의식주 해결사 공모

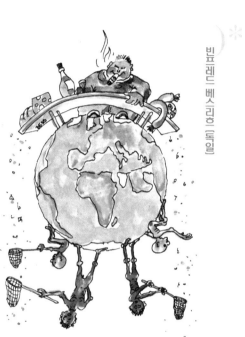

빈프레드 베스리히 (독일)

이 작품은 세계 최고 수준의 의식주와 교육비를 해결하려고 이민을 떠나는 한국인의 양극화 현상을 꼬집게 된다.

공중의 새와 들의 백합화조차도 의식주를 걱정하지 않는데, 하물며 만물의 영장인 인간들이 염려해서야 되겠느냐는 성경의 산상수훈山上垂訓이 있다. "너희는 목숨을 위하여 무엇을 먹을까, 무엇을 마실까, 무엇을 입을까 염려하지 말라"고 설파하는 예수님도 해결사를 찾을지 모른다.

이 카툰은 지구상에서 북반구의 선진국들이 진수성찬으로 호의호식하는 반면에, 남반구의 후진국들은 초근목피의 악의악식보다 더한 아사지경을 헤맨다는 풍자만화이다.

한국전쟁 후에 알거지 나라의 식료품과 생필품 가격이 세계 최고 수준이 되었고, 아파트를 비롯한 주택 가격도 천정부지의 수준이다. 다행이 양질의 의류품이 저가지만, OECD국가를 능가하는 사교육비가 생활비를 앞지르고 있다. 걱정 없이 입고 먹고 잘 살수 있는 일자리 창출과 경제 부흥이 민족적 최대과제라고 대선공약하는 정당에게 투표해야 한다.(중도일보 만화만상, 2007. 3. 28)

추석풍속과 재난구조

파리 에이칸 [터키]

이 카툰은 어떤 이가 산정에 올라 한가위 보름달을 따려다가 망설이는 등정만화이다.

　　추석에 행해지는 세시풍속으로는 벌초, 성묘, 차례, 소놀이, 거북놀이, 강강수월래, 원놀이, 가마싸움, 씨름, 반보기, 올게심니, 밭고랑 기기 등이 있다. 그 가운데 벌초는 무성한 잡초를 베어주고, 이 날 아침에 햇곡식과 햇과일로 차례를 지낸 후에, 조상의 무덤을 살펴보는 성묘를 행한다. 그런데 한 해만 걸러도 여름 장마와 태풍으로 잡초가 무성하고 봉분이 손상되니까 불효가 막급하다고 지탄을 받는다.

　　올처럼 늦장마에다 태풍까지 불어와서 귀중한 인명과 막대한 재산을 잃게 되면 넋이 빠지게 된다. 정부와 지자체가 긴급구호와 복구대책을 세워주더라도 가무를 즐길 수 없는 형편이다. 무엇보다도 채소와 과일 값이 천정부지로 뛰기 때문에 더욱 울상이 된다. 그렇지 않아도 추석 대목에는 물가가 몇 배로 상승하는데 집도 절도 없게 된 수재민들을 어쩌랴. 이런 때의 이웃돕기는 그들에게 재활의 용기와 격려가 된다.(중도일보 만화만상, 2007. 9. 21)

수출장벽 인력양성

모하마드 아게이 (이란)

제2차세계대전시 아이젠 하워 대통령이 진중에서 만화를 읽을 정도로 병영생활을 묘사한 사병만화가 유행하는데 뒤늦게 나마 우리의 전군에서도 정훈과 심리전의 일환으로 군대만화를 배포하고 있다. 이 작품 속에서

이 카툰은 침략군들이 적군의 성벽을 허물고 입성하기가 어려우니까 성문으로 진입하려는데 회전문이 돌기 때문에 엉거주춤하고 있는 군대만화이다.

는 수출역군들이 각국의 무역장벽을 뚫고 40년전 1억불 수출빈국에서 세계 11위의 3천억불 수출대국으로 성장시킨 피와 땀을 연상시켜주고 있다.

천연자원이 절대적으로 부족하고 내수시장조차 좁은 우리에게는 수출만이 살 길이다. 이제는 정부가 무관심하더라도 대기업들이 세계 일류 상품인 반도체, 자동차, 통신기기, 선박 등의 수출로 GNP · GDP를 올려놓아 애국하고 있다. 당국이 국제무역의 공용어인 영어를 자유롭게 구사할 무역일군 만이라도 양성해 주려면, 추첨제의 카투사(KATUSA)요원 선발을 토플 · 토익 성적 우수자 순으로 시급히 개선해야 한다.(중도일보 만화만상, 2006. 12. 4)

에너지 절약

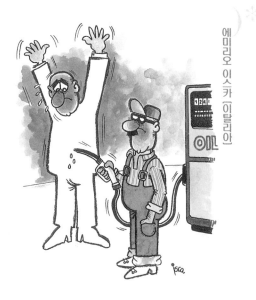

이 카툰은 주유소에서 허튼 수작을 부리는 룸펜에게 권총 모양의 주유기로 겁을 주는 위트만화이다.

이 작품 속에서는 모의 권총의 공포보다 국제유가의 고공행진이 더 위협적이다. 고유가시대에도 "석유 한 방울, 전깃불 한 등, 물 한 방울을 아껴 쓰자"는 캠페인을 아득한 옛날 일처럼 착각하면서 무분별하게 허비하고 있다. 아마 세계 석유의 122년간 잔존량과 24년간의 생산량 유지론을 확신하면서 2030년에 석유가 급감한다는 '운명의날(doomsday)' 이론은 안 믿나 보다.

해마다 11월은 '에너지절약의 달'로 각종 촉진대회, 우수사례 발표, 반짝 교육 등의 고정 메뉴가 등장한다. 국가적 차원에서는 국제간의 분쟁과 테러 위협, 지구온난화에 대비하여 신생에너지 보급과 대체에너지 확보에 주력할 줄 안다. 그렇지만 자원최빈국의 국민답게 자전거 타기, 내복 입기, 절전절수 운동에 동참하는 일이 급선무다. 행여나 추위에 떨고 있을 불우이웃들에게 '사랑의 연탄' 한 장이라도 전달하는 월동대책은 들어있는지.(중도일보 만화만상, 2006. 11. 24)

서머타임제와 장마대비

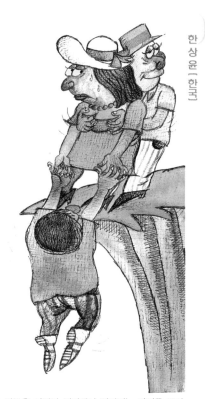

한 상 윤 [한 국]

낮이 가장 길다는 하지에도 노동자들은 생활전선에서 무더위와 장마와 싸워야 한다. 찬반논란이 많지만, 서머타임제는 여가문화생활, 관광활성화, 에너지절약, 내수진작, 범죄예방 등으로 삶의 질을 격상시킨단다. 그런데 노조의 반대사유는 노동시간 연장, 생체리듬의 파괴, 스트레스 누적 등이 훨씬 더 우려되기 때문이란다. 이제 노사간의 대타협으로 2조원의 국부도 창출하고 생활수준도 향상할 수 없을까.

이 카툰은 여인이 절벽에서 떨어지는 아이를 구하려는데 남자가 붙들어주는 사랑만화이다. 그런데 한 가족이 아니라면, 구조활동이 어정쩡하고 엉큼하다.

한편, 하지와 함께 장마철이 시작됨으로 풍수재해에 대비하여 축대, 담장, 지붕, 하수구, 배수장, 하천, 제방, 저수지, 해안시설물 등을 정비하고 비상식량, 손전등, 식수 등을 준비해야 산다. 정부당국은 수해방지와 복구대책을 수립하고 응급구조해야 한다. 천재지변이나 게릴라성 호우라도 기상당국의 정확한 예보로 만전을 기해야 한다.(중도일보 만화만상, 2007. 6. 22)

관광적자와 문화관광

이순구 (한국)

이 카툰은 신랑 돌하르방과 신부 빌렌도르프의 비너스의 결혼식을 묘사한 관광만화이다.

89년 이후부터 해외관광이 자유화되면서 관광적자가 커지고 있다. 외국인 관광객이 조금씩 늘어났지만, 우리는 향락관광, 조기유학, 해외연수 등이 가가호호 세대구분 없이 많은 외화를 뿌리면서 무분별하게 해외여행을 다닌다. 더욱이 한국은 아시아 14개국 중에 '가고 싶지 않은 나라' 10위에 올라있다. 문화관광 인프라가 부족한데다가, 언어 소통이 어렵고 관광상품의 가격이 상대적으로 높다는 것이다.

관광산업은 굴뚝 없는 무공해산업으로 고부가 가치의 서비스업종이다. 따라서 부존자원이 빈곤한 우리나라에서는 한류 열풍과 같은 문화관광을 적극 개발하여야 한다. 동남아시아뿐만 아니라, 구미선진국의 서양인들이 몰려오도록 국책사업으로 전국민을 관광요원화해야 한다. 풍광관광이나 사적관광보다는 민속관광과 같은 문화관광을 개발하고 한국문화를 세계화하여 관광흑자로 돌려야 한다.(중도일보 만화만상 2007. 9. 28)

책임행정 전문감사

쿠로다 토미지 (일본)

이 작품 속에서는 무분별한 처신에 대한 전문적인 조언처럼 지자체의 행정에 대한 사무 감사가 얼마나 중요한가를 깨닫게 한다.

이 카툰은 음식점 봉사자가 비만 여인에게 풍만한 체중에 걸맞은 식단 메뉴를 권유하는 과정에서 느끼는 갈등을 묘사한 개그만화이다.

풀뿌리 민주주의의 상징인 지방자치제가 10년을 넘으면서 정착단계에 들어설 때이다. 그런데 단체장은 30% 선대의 낮은 재정 자립도에도 선심성 행정을 일삼고 방만한 운영으로 재선만을 노릴 수 있다. 그러므로 감사원의 종합감사 결과처럼 공금횡령, 인사비리, 권한남용 등의 부정비리가 사라지지 않는다.

반면에 지방의회와 지역주민들이 집행부서의 행정에 대하여 두 눈을 부릅뜨고 감시ㆍ감독하지 않으면 안 된다. 특히 지방의회는 전문성을 강화하여 현장을 확인ㆍ점검하고 주민과의 대화ㆍ간담과 전문가의 시정ㆍ자문을 구하여 대책을 강구해야 한다. 지역발전을 위한 책임행정과 전문감사가 절실히 요구되고 있다.(중도일보 만화만상, 2006. 11. 27)

서비스 적자와 창조 경영

장OO상 (대한민국)

이 카툰은 원고 마감시간에 머리를 비틀어 짜내서라도 창작해야 하는 정보만화이다.

우리의 서비스산업 적자가 독일과 일본에 이어 세계 3위 수준에 이르러서 우려된다. 미국과 영국 등은 금융 · 의료 · 교육 · 관광 등으로 경쟁력을 강화하여 대규모의 흑자를 내고 있다. 그래도 일본은 '신산업 창조전략(2004)'의 7대 전략산업중 4개의 서비스산업에서 생산성 제고를 촉구한다. 그런데 한국은 차세대 10대 성장동력산업(2003)이 미흡한데도 해외 연수 · 유학 · 관광 열풍으로 서비스의 적자규모가 눈덩이처럼 불어나고 있다.

IMF 이후에 혁신경영을 부르짖으면서 인수 · 합병적 구조조정으로 많은 실적을 거두고 성과가 컸지만, 무리하게 추진하여 부작용도 따랐다. 이제는 만화적 발상처럼, 구성원의 꿈과 상상력을 총동원하고 창조적 마케팅과 새로운 기업문화를 창출하는 창조경영이 서비스흑자의 지름길이다. 황당무계한 만화가 과학기술을 선도해왔듯이, 기상천외한 만화가 21세기의 창조경영을 주도할 것이다.(중도일보 만화만상, 2007. 8. 8)

철밥통 개조 확산

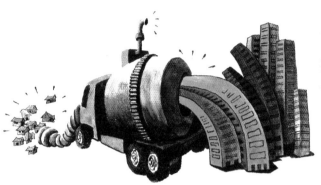

장 타오 [중국]

이 카툰은 오래된 아파트를 레미콘 트럭의 드럼에 넣고 비벼서 단독 주택으로 재개발하는 건설만화이다.

이 작품에서는 직무태만한 공무원과 무사안일한 교원을 퇴출하려는 행정·교육계의 혁신을 위한 철밥통鐵飯碗직종 개조기를 연상할 수 있다.

큰 정부를 지향하는 참여정부가 수만 명의 공무원을 증원하여 국가 채무를 두 배나 늘렸는데도, 지방정부는 뒤늦게나마 무능 공무원을 퇴출하는 역조현상이 자립도가 낮기 때문만은 아니리라. 더더욱 단체장의 공무원 줄세우기나 충성심 고취, 그리고 재선을 위한 인기 영합이 아니길 기대한다.

지자체에서 업무태만과 복지부동의 무능 공무원을 축출하여 침체된 공직사회를 활성화하고 창의력을 발휘하며 공직기강을 바로잡기 위한 뜻이라면, 청년백수를 비롯한 대다수 국민들이 환영할 일이다. 문제는 살생부에 찍힐 명단을 선정하는 공정한 기준과 선명한 처리 그리고 소명 기회와 구제의 길도 심사숙고되어야 한다.(중도일보 만화만상, 2007. 3. 21)

漫畫漫想

漫畫漫想

V

첨단과학과 선진기술

지구 살리기

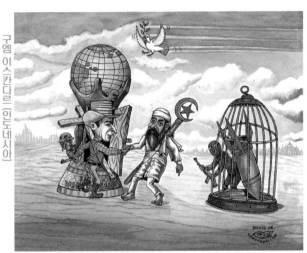

구엠 이스칸다르(인도네시아)

이 카툰은 미국의 부시 대통령과 아랍의 지도자가 핵폭탄과 테러리스트를 가두어놓고 악수함으로써 평화의 상징인 비둘기가 월드컵의 우승컵에 월계수를 꽂으려고 날아오는 시사만화이다.

이 작품은 인류 최대의 비극인 서구 기독교 문명권과 아랍 회교 문명권의 충돌이 더 이상 파국으로 치닫지 않기를 바라는 마음을 풍자하고 있다.

누구나 예상하는 핵 전쟁, 종교 분쟁, 테러 공격, 기근 아사, 기후 변화, 환경 오염, 행성 충돌, 화산 폭발, 지진 동요, 해일 범람 등등이 끔직한 말세의 징조로 인류의 파멸을 예고하고 있다. 핵과학자협회의 지구종말시계(Doomsday Clock)가 북한과 이란의 핵 개발과 기상 이변으로 자정 5분전으로 앞당겨져서 지구의 멸망이 눈앞에 어른거린다.

6자회담의 성공으로 10분이라도 늦추어 놓고 한국민을 핵전쟁의 참화에서 피해주어야 한다. 곧장 우주를 공동으로 개발하여 선한 사람만 다른 행성으로 이주하는 대형 프로젝트로 노벨 평화상을 타게 하자.(중도일보 만화만상, 2007. 1. 19)

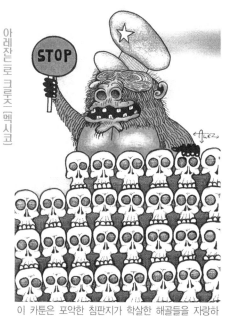

인류생존의 위협요인

아레잔드로 크루즈 (멕시코)

이 카툰은 포악한 침팬지가 학살한 해골들을 자랑하면서도 "살인을 멈춰라"고 회유하는 역설만화이다.

4월 22일 지구의 날에 저승사자가 "환경오염과 기후변화를 대비하자"고 절규하는 꼴이 연상된다.

미국의 포린 폴리시(Foreign Policy)가 선정한 인류생존의 위협요인 21가지가 섬뜩하다. 하나뿐인 지구에서 기후변화, 부의 양극화, 성비 불균형, 에너지 독립, 영양실조, 인터넷 보안, 빈곤 등의 '생활조건 위협', 또한 빈민들의 열악한 의료 환경, 마약전쟁, 에이즈, 말라리아 등의 '질병만연 위협'으로 인류의 생존이 우려된다.

지구의 종말은 독재정권들, 종교적 극단주의, 러시아의 민주주의 오염, 반미주의, 편협한 민주주의 등의 '사상체제 위협', 그리고 대외원조 실패, 유명무실해진 국제조약, 테러와의 전쟁, 핵 확산, 설익은 해결책 등의 '관계분쟁 위협'으로 인류의 공멸이 가시화되고 있다. 강남의 제비가 돌아오고 황사의 사막에 꽃이 피는 지구를 가꾸자.(중도일보 만화만상, 2007. 4. 30)

지구온난화와 기후반란

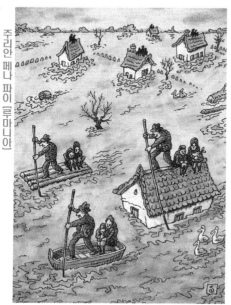

주리안 페나 파이 [루마니아]

이 카툰은 폭우·홍수로 침수된 지붕 위에서 배처럼 노를 젓고 살아보려는 재해만화이다.

　　지루한 7월의 예년 장마가 시샘할 만큼 8월의 게릴라성 집중호우와 천둥·번개·벼락이 내려치더니 찜통더위가 불쾌지수를 급상승시킨다. 이러한 온난화 현상이 아주홍수, 유럽폭염, 미주폭풍우, 가주사막화, 극지해빙 등의 기상이변으로 지구촌 전체가 몸살을 앓고 있다. 우리나라도 봄가뭄, 여름폭염, 가을태풍, 겨울난동 등의 이상기후로 자연재해와 인명피해가 극심하다.

　　세계 최대의 온실가스 배출국인 중국의 편서풍으로 한국이 기후변화의 최대 피해국이 되고 있다. 대서와 삼복을 거쳐서 입추와 처서가 지나는데도 살인적인 폭염 주의보와 경보에 임시휴업과 단축수업을 실시한다. 따라서 온대지방에서 아열대성 기후로 급변할 기후반란으로 인한 국민건강과 산업경제에 미치는 악영향을 줄여나가야 한다. 국가 차원의 긴급대책과 국민의 참여협조와 중국정부의 국제협력과 유엔의 기후변화협약 준수 등이 절실하다.(중도일보 만화만상, 2007. 8. 22)

아비규환의 찜통더위

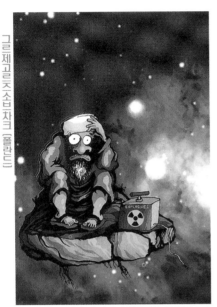

그르제고르즈 소브차크 (폴란드)

이 카툰은 오사마 빈 라덴이 핵폭탄을 투하하여 지구를 불바다로 만들었으나, 우주의 미아로 아비규환(阿鼻叫喚)의 지옥에서 고통 받는다는 테러만화이다.

유난히도 올 여름에는 더위가 기승을 벌인다. 그리하여 견딜 수 없는 도심의 불쾌지수와 밤잠을 못 이루는 열대야가 한 여름 밤을 설치게 한다. 당장이라도 불타는 염천을 피해 작열하는 태양과 햇볕이 쏟아지는 해변으로 치닫고 싶다. 그렇지만, 어디에 가더라도 장마철 음식과 하절기 위생과 안전사고에 유의해야 한다.

막바지에 더위의 종류라도 알고서 이열치열以熱治熱이라도 행할까 보다. 찌는 듯한 무더위蒸暑, 불볕더위인 폭서暴暑, 몹시 심한 혹서酷暑 등이 있다. 이보다 혹독한 더위에는 뜨거운 김을 쬐는 듯한 '찜통더위'와 숨이 끊어질 듯한 '살인적 폭염' 등이 있지만, 그래도 사람을 인간답게 연단해준다. 사막의 동굴 속에서 무더위와 병마로 고통 받는 탈레반 인질들이 조속히 생환되어야 한시름 덜것 같다.(중도일보 만화만상, 2007. 7. 30)

바닷고기의 월드컵

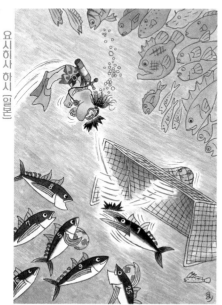

요시하시 하시 (일본)

이 카툰은 상어 떼들이 월드컵을 본떠서 볼을 골인 시키는데 방해되는 잠수부 심판을 내동댕이치자, 응원하던 물고기들이 물어뜯어보려는 동물만화이다.

이 작품 속에서는 바닷물까지 수질이 오염된다면, 이러한 환상의 정경이나마 연상할 수 있을까 매우 걱정된다.

매년 3월 22일은 유엔이 정한 물의 날인데, 우리나라도 오래전부터 물부족 현상을 우려하고 있다. 지구의 온난화와 해수면 상승, 반대로 사막화에 따른 황사와 산성비, 댐건설과 산업용수 부족 그리고 각종 자연재해와 생태환경의 파괴로 인하여 비위생 생활과 질병사망과 무력충돌 등이 우리 생전에도 예사롭지 않다.

생명의 근원 가운데 햇빛이 변질되고 공기가 탁하며 물조차 더러우면, 달나라나 화성으로 이주하기 전에 우리 인간은 전멸할 수 밖에 없지 않은가. 삼천리 금수강산에서 수돗물을 외면하고 먹는물을 사서 마실 정도로 생수가 오염되었으니 깨끗한 식수원을 확보하는데 총력을 경주해야 한다.(중도일보 만화만상, 2007. 3. 23)

육지보다 귀한 바다

말·제야·레재이 [이란]

이 카툰은 우주비행사가 인공위성을 타고 외계에 도착해보니 이미 우주전
함이 닻을 내린 과학만화이다.

　　인류의 꿈인 우주정복보다는 미래의 해양산업을 선점하려는 진취적인 우
주개발이 아닐 수 없다.

　　한반도에서는 고래로 삼천리 금수강산을 노래해왔다. 땅뺏기 놀이와 부
동산 열기도 알고 보면, 바다보다는 뭍을 더 사랑한다는 증좌이다. 그러나 선대
로 해상왕 장보고 대사처럼 해상무역으로 국력을 기르고, 충무공 이순신 장군처
럼 거북선으로 왜적을 물리친 해양선진국이다.

　　해양과학기술을 연구하여 세계 최대의 조선업과 해운업을 개척하고, 해
저의 에너지자원과 광물자원을 확보해야 한다. 아울러 경남 외도처럼 아름답게
가꾸도록 도서를 불하하거나 충남 안면도의 머린랜드(marine land)사업처럼 국
가지원의 해양관광산업을 활성화할 수도 있다. 무엇보다도 연안 개발의 생태계
파괴와 육지의 쓰레기 방기, 유류와 유해물질의 오염사고 등 연안재해를 철저히
예방해야 한다.(중도일보 만화만상, 2007. 5. 30)

트로이 목마의 분뇨

포룸비타 미하이타 [루마니아]

이 카툰은 트로이 목마가 녹색 마을에 진입하여 분뇨로 함락시키는 전술만화이다.

이 작품은 중국의 황사처럼 외부 요인이 내부 분열을 초래한다는 그리스신화를 형상화하고 있다.

봄철의 불청객인 몽골발 황사가 두통, 감기, 기침, 기관지염, 천식, 가래, 결막염, 비염, 피부질환 등을 일으키고 있다. 황사를 피하려면 창문 단속, 외출 조심, 손발 닦기, 양치질, 옷 세탁 등과 함께 방진 마스크, 유모차 덮개, 구강 청정제, 클렌징 화장품, 공기 청정기, 자동차 털이개, 엔진 세정제, 안경 티슈 등으로 대처할 수 있다.

우선 황사 질환을 고치기 위하여 물이나 녹차를 많이 마셔서 중금속을 털어내야 한다. 그 외로 돼지고기를 비롯한 콩나물, 상추, 양파, 고추, 미역, 마늘, 클로렐라, 도라지, 국화, 결명자, 쑥, 냉이, 미나리, 시금치, 씀바귀, 달래 등의 채소류와 과일 등이 효과적이다. 근본적으로는 세계가 기후협약을 준수하고 사막에 방풍림을 조성해야 한다.(중도일보 만화만상, 2007. 3. 30)

철새박물관 확장

리광준 (중국)

이 카툰은 유리판보다도 더 맑은 가을 하늘에 철 따라 날아오는 기러기 떼를 포수가 사냥총으로 쏘았더니 창공이 유리알처럼 산산조각으로 떨어진 서정적 위트가 풍부한 시적 유머만화이다.

이 작품에는 시베리아 벌판에서 구만리 장천을 떼지어 나르는 철새들의 장관을 복잡한 도시생활에 쩌든 시민들에게 스트레스를 풀어서 여유를 찾으려는 탐조 투어의 낭만을 갖게 한다.

국내 최대의 철새 도래지인 서산 지역의 천수만과 간월도에서 '세계철새기행전'이 매년 한 달 이상 열린다. 기왕이면, 천수만의 철새 전시관을 국내 최대의 박제 〈조류박물관〉으로 확장하여 탐조객들이 구름처럼 몰려오는 관광 명소로 개발하여야 한다. 그리하여 관람객들이 철새의 체험 마당과 농수산물의 유통 장터로 활용하도록 육성한다면 지역 경제가 살아날 수 있다. (중도일보 만화만상, 2006. 11. 8)

세계경쟁 · 우주정복

앤드레이 펠드스테인 (미국)

이 카툰은 미국에서 우주비행사가 우주왕복선을 타고 달나라에 착륙하여 성조기를 꽂으려고 하는데 이미 MS사의 윈도즈를 상징하는 트레이드 마크인 깃발이 선점하고 있다는 과학만화이다.

이 작품 속에서는 인류가 살아남기 위한 최후의 수단으로 우주개발에 박차를 가하지 않으면 그 국가와 그 민족은 상존할 수가 없음을 일깨워 준다. 이러한 과학만화는 과학자의 꿈보다도 황당무계한 만화가 아이디어를 선도하여 미래 과학을 연구하는데 직간접적인 영향을 끼치고 있다.

일본에게 국권을 찬탈 당한 병술년을 보내면서 국정과 인정, 사정과 물정이 실타래처럼 엉켜있는 와중에서 우주의 탈출구라도 내다보고 싶은 심산이다. 그런데 우리의 젊은이들 가운데 우주의 영웅으로 선발된 고산과 이소연, 도하 아시안게임의 MVP요 수영 3관왕인 박태환과 태극전사들, 그 무엇보다도 상상조차 못한 러시아 국제빙상경기연맹의 피겨여왕 김연아 등이 우리들의 답답한 가슴을 후련하게 씻어주고 연말연시를 맞게 하누나.(중도일보 만화만상, 2006. 12. 27)

과학기술자 우대할 도시

루이스 폴 [오스트렐리아]

이 카툰은 과학자의 머리통이 하도 커서 스포츠맨
이 뒤통수를 떠받들고 걸어가는 과학만화이다.

과학천재 아인슈타인의 두개골을 연구하려고 보관하는 뜻을 알만하다.

4월은 과학의 달이고, 21일은 과학의 날이며, 21-27일은 과학주간이다. 그런데 버지니아공대 사건으로 과학기술의 대중화와 생활화가 언론에서 외면당하고 있다. 또한 국가 공헌도가 가장 큰 과학기술자가 특권층인 법조인을 비롯한 경제인이나 의료인보다도 우대받지 못하는 한국사회에서 어느 누가 골치 아픈 연구와 개발의 꽁생원 노릇을 하겠는가.

말로만 과학도시를 지향하는 대전이라도 과학자와 기술자들이 홀대받아서는 안 된다. 대전시의 의지만 있다면, 공공행정 지원, 문화시설 할인, 자녀교육 특전, 의료건강 혜택, 아파트 청약, 상거래 세일 등 의식주 생활 전반에서 특혜를 베풀어줄 수 있다. 그러면 대덕특구와 연구단지는 그들의 지상낙원이 될 것이다. 배가 아픈 시민도 자녀들을 과학기술자로 키워서 잘사는 대전을 특화하게 된다.(중도일보 만화만상, 2007. 4. 23)

로봇랜드와 만화파크

키파 알리피 (네덜란드)

이 카툰은 현역군이 들고 있는 깃발 위에서 로봇군인들이 칼싸움하는 군대만화이다.

21세기에는 지능형 로봇이 인간만사를 대행하고 지배한다.

만화와 애니메이션이 '로봇의 신화'를 창조해왔다. 일본은 '우주소년 아톰'을 비롯한 로봇 애니메이션을 통하여 세계 최대의 로봇산업국이 되었다. 우리나라도 76년 7월 24일에 만화영화 '로보트 태권V'를 선보이면서 장난감류와 같은 로봇산업의 명맥을 이어왔다. 30년 후에야 정부에서는 500조원의 세계 로봇시장을 겨냥한 광역시도의 '로봇랜드' 유치계획을 접수·심사하여 지원·육성한다.

과학도시인 대전에는 엑스포과학공원의 로봇전시관·로봇체험관·로봇경기장, 한밭수목원의 로봇동물원, 문예전당의 로봇공연, KAIST·ICU를 비롯한 로봇연구, 대덕연구단지의 로봇업체들, 대기업들의 협력체결로 만반의 준비가 백점만점이다. 그런데도 자기부상열차 유치실패의 전철을 밟는다면, 디즈니랜드·유니버설스튜디오·스누피파크 등의 세계적 만화파크 유치로 선회할 수 없을까.(중도일보 만화만상, 2007. 7. 23)

인간 로봇의 선혈

로날드 쿤하 디아스(브라질)

이 카툰은 철갑을 두른 중세시대 기사 모양의 인조 인간을 수리하는데 나사못에서 선혈을 흘리는 과학만화이다.

이 작품은 감성적 인공 지능을 갖춘 사이버 로봇을 제작하는 오늘날에 첨단의학 선진의용의 과학기술이 더욱 발달하여 장기 이식처럼 신체 부위를 교체할 수 없을까를 연상해준다.

옛날보다 비만하여 과잉 혈액을 채혈해야할 현실에서도 관련 혈액원에서는 재고 혈액이 부족하여 비상대책을 세우는 각박한 실정이다. 그렇지만 위중한 질병이나 불의의 사고를 당하여 수술해야할 생명에게는 흘린 피 만큼의 수혈이 절대 구원선이다.

헌혈을 약정하는 기업체·군부대·학교기관·복지기구·시민단체 등에서 이웃을 살리는 동포애를 선행할 때이다. 헌혈에 동참하지 못하는 일반인들은 적십자 회비라도 대납할 수 있다. 누구나 건강을 위한 헌혈은 자신의 생명보험이요 인류애의 발현이다. 무엇보다도 헌혈한 선인들은 악인의 길을 걷지 않고 '건전사회의 역군'이 되고 있다는 사실을 명심 해야한다.(중도일보 만화만상, 2007. 1. 29)

발명특허의 실질특혜

장 빈 (중국)

이 카툰은 여객기가 착륙하여 탑승객을 하선시키려는데 조그만 트랙 차가 운전 부주의로 육중한 비행기를 들어올리는 과학만화이다.

한민족은 우수하다. 세계 최초의 금속활자, 측우기, 거북선 등을 발명하였다. 그리하여 매년 5월 19일은 발명의 날로서 발명사상을 앙양하여 발명의욕을 장려하고 보호 육성함으로써 기술의 진보 발전과 국가산업 발전에도 이바지하도록 힘쓴다. 발명특허한 과학기술자들과 지적 저작물의 문화예술가들에게도 실질적인 특혜를 한층 더 강화해야 한다.

한국과학기술원에서는 성적 중심보다 창의성과 리더십을 갖춘 창조적인 인재를 선발하는 입시개선책을 발표 시행한다. 입시지옥의 현실에서 타 대학에 영향을 끼칠 신선한 충격이다. 자원빈곤 국가에서 재능ㆍ진리의 조기 발견과 물건ㆍ방법ㆍ생산의 발명진흥, 그리고 지적재산권의 특허출원 등을 생활화하는 학교교육과 국가정책이 강화되어야 한다.(중도일보 만화만상, 2007. 5. 18)

우주인 훈련과 우주 탐사

황쿤 [중국]

이 카툰은 여류 우주비행사가 달나라의 분화구에서 우주복을 벗고 목욕을 즐기는 환상만화이다.

한국인 최초의 탑승 우주인과 예비 우주인이 3만 6천명의 지원자 중에서 최종 확정되어 본격적인 우주비행 훈련에 돌입하였다. 언어교육, 체력훈련, 이론교육, 시뮬레이터교육, 생존훈련, 우주적응 훈련, 과학임무 훈련 등의 종합적인 팀훈련을 받는다. 내년 4월에는 러시아의 우주선에 탑승하여 우주실험, TV생중계, 과학강연, 우주선상의 생활상 등을 펼쳐서 국민들에게 꿈과 희망을 심어주게 된다.

18가지의 우주실험은 1주일 안에 산학연에서 제안한 과학실험 13개와 학생들을 위한 교육실험 5개를 수행하고 귀환한다. 이러한 우주 탐사와 기술 개발은 국가 성장의 원동력이다. 달 표면의 자원개발, 무중력·초진공의 우주 환경을 활용한 반도체, 신약 개발 등은 미래 첨단산업의 보고이다. 지상에서 우주로의 도약은 파격적인 부가가치와 혁명적인 전환을 가져온다. 10대 경제대국에 10대 우주산업국이 될 날을 청소년들처럼 고대한다.(중도일보 만화만상 2007. 9. 19)

cartoon column

사행성 컴퓨터 게임

에르네스트 메츠 (벨기에)

이 카툰은 빈 라덴을 못 잡고 있는 부시 대통령이 컴퓨터의 화면에 철 조망을 그려서라도 묶어 놓으려는 대망의 꿈을 비꼬는 풍자만화이다.

현대전은 핵전이라기보다도 컴퓨터 게임전이다. 이 전쟁 놀음은 아프간과 이라크 전쟁에서 상상을 초월하는 전자전으로 TV와 인터넷을 통하여 생생하게 중계되었다. 우리나라에서는 국가의 성장동력산업인 컴퓨터 게임이 건전한 온라인 · 인터넷 · 모바일 게임으로 개발되지 못하였고, 더욱이 대전시는 '사행성 게임의 근원지'로 실추되었다.

연전에 대전시는 모기업체에서 '이-스포츠'라는 탈을 쓰고 자사 관련 프로그램을 시연 · 홍보하는 세계게임대회에 수억 원을 퍼주었으나, 오히려 〈바다 이야기〉의 본거지로 악명을 높였다. 건전한 게임 그래픽의 원조인 만화로 15년 째 대전의 브랜드를 세계적으로 높여온 대전국제만화영상전(DICACO) 행사를 대전시가 적극 지원하는 선정善政을 베풀어야 한다.(중도일보 만화만상, 2006. 11. 1)

이산가족찾기 전산서비스

주리 산치스 아구아도 (스페인)

이 카툰은 남녀간의 사랑과 미움이 이산가족처럼 교차되는 애증만화이다.

미국은 전쟁을 치루더라도 자국민을 보호하고, 미군의 유해까지 북한 땅에서 발굴하고 있다. 이스라엘도 우간다의 엔테베공항까지 날아가서 납치된 자국민을 구출한 일(76. 7. 3)이 있었다. 일본도 납치문제를 거론하는데, 우리는 국내외적으로 분단난민을 비롯한 가출·이민·이주·실수·강제에 의한 이산가족들을 어찌 외면하랴.

애절한 이산의 아픔이 세계에서 가장 큰 한민족의 정부와 국회 차원에서 입법화하여 '가족찾기 인터넷방송국'을 운영해도 만시지탄이다. 불연이면, 행정자치부를 비롯한 보건복지부, 여성가족부, 통일부 등의 한 부처에서 포털사이트나 홈페이지 수준으로 운영해도 충분할 것이다. 정부가 공공부문·산업·지역·생활 정보화를 추진하는 국가통계의 통합DB 구축사업과 포털 서비스를 시행한다. 인도적 차원에서 이산가족찾기도 전산화하여 쓰라린 고통을 검색해야 한다.(중도일보 만화만상, 2007. 7. 2)

지구환경과 인류건강

이 카툰은 흡연으로 인한 폐암에 걸려 죽은 연인들이 담배로 뗏목을 엮어서 타이타닉호의 파선처럼 금연의 노래를 절규하며 호소하는 환경만화이다.

　　유엔이 지구의 환경과 인류의 건강을 위하여 6월 5일 세계 환경의 날과 5월 31일 세계 금연의 날을 지키고 있다. 두 가지 행사가 매연과 흡연이 주범이다. 화석 연료의 무분별한 사용으로 산업도시의 스모그 현상이 지구의 온난화 현상을 초래해왔다. 지구환경의 악화로 종교적 말세가 우리 생전에 가시화될지도 모르겠다.

　　세계적인 금연의 열풍 속에서도 우리는 경제적 파탄과 정치적 공해로 여성과 청소년의 흡연까지 급증해왔다. 무엇보다도 가장의 흡연은 부인과 자녀들에게 간접흡연의 악영향을 끼치기 때문에 이젠 금물이다. 아름다운 지구환경과 건강한 생활환경을 개선하려고 자연사랑과 인간사랑에 앞장서야 한다. 자연보호와 환경보전과 절대금연 운동에 나서지 않으면, 우리 후손들이 천수천명을 누리지 못한다.(중도일보 만화만상, 2007. 6. 4)

수온을 재보고

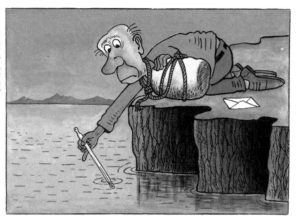

진평관 [중국]

이 카툰은 세상을 비관하여 자살하려는 이가 유서를 써놓고 무거운 바위
덩어리를 목에 매놓고도 수온을 재보고 투신하려는 생명만화이다.

이 작품 속에서는 끈질긴 생명을 존중하려는 만화가의 풍부한 인간성이
가상하다.

초봄과 초가을에는 젊은이들의 청첩장보다도 병약한 노인들의 부고장이
더 많이 날아온다. 아마 엄동기나 혹서기를 넘기느라고 기진맥진한 노구가 환절
기에 못 견디기 때문이리라. 그런데 3월에는 노년과 중년은 물론, 청년들도 오장
육부 사지백체를 점검하는 건강검진을 받아서 건강한 육체를 소성시켜야 된다.

3월 8일은 '세계 콩팥의 날'인데, 가정사와 세파에 시달린 중년가장들의
신장을 딱딱하게 굳히기 때문에 만성피로와 야뇨현상을 예진 받아서 가족과 생
업을 구원해야 한다. 또한 24일은 후진국형인 '세계 결핵의 날'로서, 앞길이 구
만리 같은 젊은이들의 폐를 뚫어 놓기 때문에 미리 진료 받아서 양양한 앞날을
개척해야 한다.(중도일보 만화만상, 2007. 3. 26)

식품안전과 사회건강

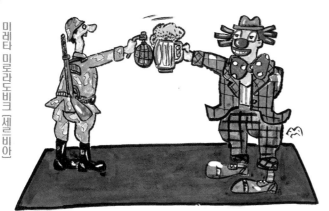

미레타 미로란도비크 (셀비아)

이 카툰은 무대 출연 군인과 피노키오 연기자가 맥주잔과 수류탄으로 자축하는 연극만화이다.

　　식품과 무기는 사용이 안전해야 태평세월을 구가한다는 비유적 표현이 될 수 있다.

　　5월 14일은 식품안전의 날이고, 13~18일은 식품안전주간이다. 인간의 본능 가운데 가장 원초적본능이 식욕이다. 그런데 음식의 요리 솜씨도 중요하지만, 식중독의 예방, 부정불량식품 근절, 음식문화의 개선 등이 선결되어야 한다. 특히, 집단 급식을 하고 있는 학교와 직장에서 안전한 식품과 올바른 영양이 최우선한다.

　　경제 수준이 향상되고 식생활이 서구화되면서 소아 비만, 청년 당뇨 등과 같은 성인병이 인생 초년부터 유행하고 있다. 가정마다 올바른 식생활을 개선하고, 학교마다 안전한 급식을 사전 관리하고, 요식업소마다 식품위생에 힘써야 한다. 무엇보다도 전통음식을 현대화하고 식품산업을 활성화하며 한식문화를 개혁하는 국가정책도 절실하다. (중도일보 만화만상, 2007. 5. 14)

먹을까 말까

김지현 (한국)

이 카툰은 누룩 돼지가 다이어트 콜라와 샐러드를 바라보고 입맛을 다시면
서 꼬리를 쳐보지만, 먹고 운동해야 할까 안 먹고 참아야 할까를 주저하는
진지한 표정을 묘사한 생활만화이다.

　　이 작품은 현대인들이 비만 관리를 위하여 본능적인 식욕과 신체적인 질
병과의 싸움에서 진퇴양난에 빠져있는 건강생활을 비유해주고 있다.

　　국민들의 건강을 위하여 진료 위주의 의료복지정책보다는 예방 차원의
건강증진정책이 우선할 때이다. 어려서부터 서양의 인스턴트 식품과 패스트푸
드 식단에 젖어서 채소·과일·해물의 전통 한식문화가 스러지고 있다. 이제 신
세대까지도 비만, 고혈압, 당뇨, 심장 질환 등의 각종 성인병으로 고통 받으니
나라님이 나서야 한다.

　　국가적 차원에서 위정자들의 몸짱 관리, 지자체의 시민건강 챙기기, 학교
당국의 건강생활 훈련, 가정의 웰빙 식단 마련 등을 장려해야 부강한 나라의 건
전한 백성이 될 수 있다. 온갖 스트레스로 우울해진 한국사회에서는 '건전한 신
체에 건전한 정신'을 절규해야 한다.(중도일보 만화만상, 2007. 1. 31)

현대판 흑사병 예방

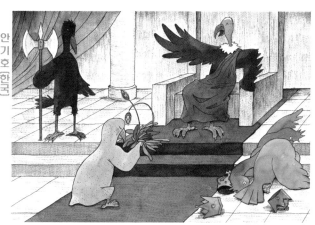

안기호 (한국)

이 카툰은 대머리 독수리가 반란을 일으켜서 권좌에 오르자 앵무새가 살아남기 위하여 깃털을 뽑아서 왕관을 씌워주는 동물만화이다.

동물만화는 동물을 사람처럼 의인화해서 인간들과 함께 사건을 전개하는데 세계적으로 명성이 높은 인기만화의 필수요건이다. 우리나라에서는 〈디즈니만화〉의 오리인 도널드 덕(Donald Duck)이나 〈스누피만화〉의 야생조인 우드스턱(Woodstock)과 같은 동물 캐릭터가 등장해야 세계 수준에 오를 수 있다.

최근에 발생한 조류 인플루엔자(AI)를 비롯한 사스(SARS), 인간 광우병(CJD), 유행성 독감(INF), 후천성 면역결핍증(AIDS), 바이러스(Virus)질병 등과 같은 신종 전염병이 창궐하여 전세계가 비상이다. 앞으로 지구의 온난화 현상, 환경 오염, 자연생태 파괴, 생물유전의 돌연변이, 선진국의 오만방자 등으로 호킹박사의 예언처럼 인류가 다른 우주 공간으로 이사해야 살 판이다. 사전의 방역대책이 사후의 억지보상보다 비용이 훨씬 더 절감된다.(중도일보 만화만상, 2006. 12. 6)

건치의 올바른 상식

통 사이인 [중국]

이 카툰은 치과 의사가 엄마의 이빨을 검사하는 사이에 애기가 이성적 호기심으로 의사의 물건에 이상이 있나 없나를 살펴보려는 병원만화이다.

이처럼 프랑스 작가인 클로드 세르(1938-1998)는 병원에 아픈 환자가 많아 유머라고는 찾아볼 수 없을 텐데도 의료만화를 필생의 과업처럼 전문적으로 그려왔다.

오복五福을 장수, 부자, 강령에다, 상서尙書에서는 덕행과 천명을 덧붙이는데, 통속편通俗編에서는 부귀다남을 포함한다. 그런데도 건치가 오복의 하나라는 속설이 치통처럼 퍼져 있다. 그만큼 치아가 신체부위 가운데서 귀하고 중요하다는 뜻이다.

치아의 충치나 치주 질환은 예방 관리가 최선책이다. 우선, 가정에서는 양치질에 충실하고, 치과에 자주 나가 충치 점검을 소홀히 해서는 안 된다. 그 외로 치석 제거(스케일링), 치아 떼우기(실란트), 치아 매끄럽게 하기(폴리싱), 치태 관리(플러그) 등의 용어도 교양과 상식으로 알아두라면 이를 갈 일인가.(중도일보 만화만상. 2007. 6. 8)

공중나는 소방관

구一오 종 [KODI]

이 카툰은 고층 아파트에 불이 나서 한 여인이 "살려줘요! 살려줘!"라고 비명을 질러도 고가 사다리가 미치지 못하자, 소방관이 물대포를 타고 올라가서 구조하는 방재만화이다.

이 작품은 마치 광풍노도에 무서워 떨고 있는 제자들 앞에서 물 위를 걸어가는 예수님처럼 어떤 위난에도 당황하지 않는 모습을 묘사하고 있다.

겨울철 화재는 막대한 재산과 귀중한 인명의 피해를 가져와서 철저한 예방과 점검이 긴요하다. 화재의 3요소인 가연성 물질의 점검, 산소 공급원의 차단, 점화 에너지의 제거 등에 관한 주민계도와 사전점검, 그리고 현장교육이 최상책이다.

우선, 열기구인 전열기구, 가스레인지, 석유난로, 연탄구덕 등을 점검해야한다. 또한 소화기 사용법 숙지, 119 장난전화 억제, 소방차 진입로 주차 등에 협조해야 한다. 그리고 전열기의 플러그와 퓨즈, 가스 벨브, 성냥불을 살펴야 한다. 무엇보다도 재래시장 상점의 전열기 점검과 장애인·노약자 등의 수용시설 화재감지기 설치 등에 힘써야 한다.(중도일보 만화만상, 2007. 1. 17)

| "사랑의 메아리", 임청산(한국), 2005. 9. 1 |

漫畵漫想

VI

국가발전과 지역개발

나라와 겨레를 위하여

지아드 사키크 (보스니아)

초강대국답게 자국의 이익보다 사해동포四海同胞사상으로 타국인을 포용해야 반미감정을 억제할 것이다.

이 카툰은 미국 낚시꾼이 성조깃발 낚시줄로 세계인들을 낚아 올리는 풍자만화이다.

오월이 가정과 이웃을 돌본다면, 유월은 나라와 겨레를 생각하게 된다. 호국보훈의 달에는 현충일, 만세사건, 민중항쟁, 동족상쟁 등이 이어진다. 호국영령들이 조국과 민족을 지키려고 무더위와 장마 속에서도 몸과 마음을 바친 애국애족의 달이다. 유월 한달만이라도 나라사랑과 겨레사랑을 위한 선열들의 호국정신과 애족활동을 상기할 수 없을까.

국가발전을 위한 정치경제의 세계화와 문화예술의 선진화보다는 민족통일을 위한 좌파이념의 세력화와 국가정체성의 무력화로 국기國基가 흔들이고 있다. 심지어 '조국과 민족, 몸과 마음' 때문에 국기에 대한 맹세문과 애국가의 가사조차도 좌불안석이다. 터키를 비롯한 선진국가들의 애국애족 활동을 눈여겨봐야 정신차린다.(중도일보 만화만상, 2007. 6. 1)

태극기와 무궁화 활용

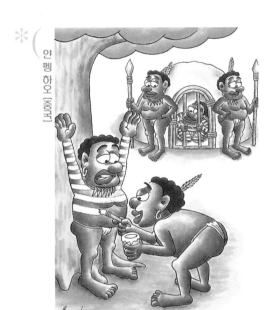

안 펭 하오 [KOR]

이 카툰은 아프리카 감옥에 죄수복이 없어서 보디페인팅하여 입감시킨다는 교정만화이다.

6.10만세사건이나 3.1독립운동 때에 한민족은 태극기를 흔들면서 강제 연행되고 투옥되었다. 그래서 8.15해방과 9.28수복 때에는 태극기가 찢어지고 팔이 떨어지도록 흔들었다. 그런데 2002월드컵의 거리 응원 때에는 태극기 패션이 처음으로 물결쳤다. 정책적으로 태극기 디자인을 지원하여 시민들이 친근하게 활용할 수 없을까. 남북통일 시에 흔들 태극 패션을 각자가 디자인하면서 대비하자.

애국가에도 나오는 무궁화도 꽃이 시원스럽지 못하고 나무가 꾀죄죄하며 잎도 보잘 것이 없다고 불평해왔다. 그러나 국가가 정책적으로 무궁화의 품종을 다종개량하고 방방곡곡에 무궁화동산을 조성하여야 한다. 봄의 '사쿠라' 축제처럼, '무궁화축제'를 여름꽃 행사로 개최하는데 정부 차원에서 후원할 수 없을까. 태극기가 이 나라를 지키고 무궁화가 이 민족을 사랑하는 구심체로 새삼스럽다.(중도일보 만화만상, 2007. 8. 13)

국치일과 매국노

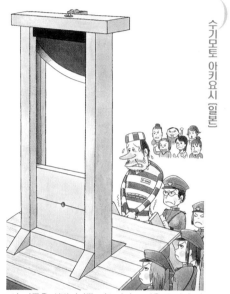

수기모토 아키요시 (일본)

8월에는 나라를 빼앗긴 국치일(29)과 되찾은 광복절(15)을 통하여 애국애족하는 달이다. 경술국치(1910)는 일제가 한일합방해서 치욕과 질곡의 식민통치가 개시된 날이다. 매국노들은 나라와 겨레를 팔아먹고

이 카툰은 성범죄자를 기요틴의 구멍을 뚫어서 거세하려는데 목이 잘리는 것보다 벌벌 떠는 사법만화이다.

일신의 영달을 도모하였다. 해방 후에도 친일파의 후손들은 출세와 영예를 대물림하면서 호의호식해왔다. 민족의 정기를 바로잡기 위한 친일진상규명법(2005)에 따라 단죄하고 사면해야 한다.

정부수립 후에 자행된 반민주적·반인권적 공권력의 행사를 규명하자는 진실·화해를 위한 과거사정리기본법(2005)에 따라 무고한 백성들을 탄압하고도 왜곡·은폐한 사실들을 밝혀낼 수 있을런지. 또한 차기정권에서는 국가의 안전과 자유민주 체제를 수호해온 국가보안법을 폐기하자거나, 좌경용공 세력들을 규탄하자면서 더욱 강화된 입법을 요구할지도 모른다. 세월이 반세기만 흘러도, 역사는 매국노들을 부끄럽게 새긴다.(중도일보 만화만상, 2007. 8. 29)

호국보훈과 사회공헌

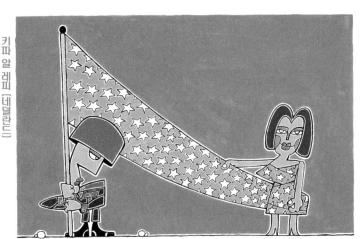

키파 알레피 (네덜란드)

이 카툰은 군인이 지키고 있는 대형 군기의 별 무늬 천으로 사랑하는 여인의 드레스를 맞추는 군대만화이다.

군과 민이 하나 되는 애국애족의 아름다운 장면 연출이다.

현충일은 호국보훈의 달 행사 가운데 순국선열과 호국영령들을 추모예우하고 유족보훈하는 날이다. 고위급 인사들을 포함한 젊은 세대들까지 사리사욕과 부정부패에 젖어있는 때에 나라와 겨레를 위하여 고귀한 목숨을 바친 넋을 무엇으로 위로할 수 있을까. 특히, 유가족들에게 각종 사회적 특전과 경제적 특혜를 주어서 일반인들의 애국심을 고취해야 한다.

무엇보다도 군경 뿐만 아니라, 일반인들도 국가적 헌신과 사회적 공헌도를 심사하여 국립묘지, 현충원, 민주공원, 공공추모 시설에 안장할 수 있는 기회를 확대하여 장묘문화를 획기적으로 전환해야 한다. 또한 공공기관을 비롯한 사기업체와 가정에서 바람에 잘 날리는 가벼운 화학사 천의 대형 태극기를 게양할 수 있도록 보급하여 자랑스러운 한국인의 애국애족 정신을 승화시켜야 한다.(중

도일보 만화만상, 2007. 6. 6)

불굴의 항쟁

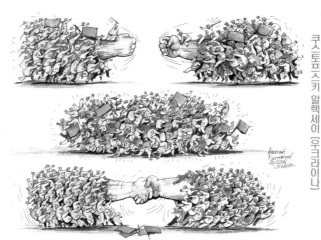

쿠스토프스키 알렉세이 (우크라이나)

이 카툰은 마치 민속놀이의 고싸움처럼, 거대한 권력의 주먹 싸움에서 뒤엉켰다가 화해한다는 오락만화이다.

결국 역사는 국가, 민족, 종교, 사상, 이념, 체제, 정치, 경제, 사회, 문화, 세대간의 도전과 응전 속에서 발전한다.

육십만세운동(1936)이 일제가 강점한 국권을 회복하기 위한 항일독립의 학생운동이라면, 민주항쟁운동(1987)은 군부가 유린한 주권을 쟁취하기 위한 독재타도의 시민운동이다. 우리 학생과 시민들의 저항정신은 반세기만에 아시아에서 가장 민주화된 OECD국가로 성장할 만큼 위대하다.

한국에서는 군부독재를 타도하고 평화적 정권교체, 권위주의 청산, 정경유착 근절, 민주적 사고·행동 등을 이룩해왔다. 그렇지만, 좌경친북 세력에 의한 해묵은 공산화를 여전히 우려하고 있다. 국가정체성의 혼란, 사이비 민주·인권, 지역적 사분오열, 사회경제적 양극화, 특권적 민주세력, 편향적 시민운동, 사생결단적 노조운동, 윤리도덕의 붕괴 등을 차기 정부가 떠맡아야 한다.(중도일보 만화만상, 2007. 6. 11)

평화적 북핵해결

※ 씨이비이 시부 (힌도)

3·2·1·0

C.B SHIBU INDIA

이 카툰은 카운트 다운에 들어간 로케트 발사 직전에 인근의 나무가 놀래서 공중으로 나른다는 유머만화이다.

우리 속담에 '망둥이가 뛰니까 꼴두기도 뛴다' 는 비유가 걸맞는 작품이다. 우주 개발 시대에 과기부의 우주인 선발사업에 남녀 한 쌍이 결정되기를 바라는 희망보다 더욱 긴급하고도 중차대한 소원이 무엇일까.

최근에 북한, 남한, 미국, 이란 등지에서 미사일 발사 실험을 경기 시합하듯이 경쟁하고 있다. 더욱이 '북핵의 최대 피해는 한국' 이라는데도 아무런 위기의식을 못 느끼는 듯하다. 누구를 위한 기술 개발이고, 무엇에 사용하려는 무기 개발인지 섬뜩하다. 평화·외교적으로 해결하여야 할 북핵문제가 선제공격이나 일본과 대만 그리고 남한까지 핵개발로 역행한다면, 나무보다 더 놀랠 일이다.(중도일보 만화만상, 2006. 11. 10)

cartoon column

남북공동선언의 허와 실

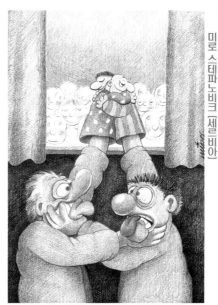

미로 스테파노비크 [세르비아]

6.15 남북공동선언 이후로 남
북간 적대관계에서 많은 변화를 가져
왔다. 남북간의 인적 교류 · 경제 협
력 · 직항로 개설 · 열차 시험운행, 좌
파친북세력 득세 등이 두드러진 현상

이 카툰은 인형극 무대에서 출연자들이 쟁투하면
서도 양국의 인형들을 화해시키는 연극만화이다.

이다. 그런데도 남한의 햇볕정책과는 정반대로 북한이 강성대국과 선군정치를
고수하면서 핵 실험과 미사일 발사로 위협하니 화해와 협력의 선언적 의미를 찾
아볼 수 없는 현실이다.

남한은 북한의 선전선동대로 보혁간 갈등, 국보법폐지 시도, 좌파이념 교
육, 사회양극화 조장, 주적개념 삭제, 전시작전권 환수, 한미연합사 해체, 공산
독재 묵인, 북한인권 금기 등이 지원의 대가이다. 한민족의 지상과제인 남북통
일이 자유민주 방식뿐인데, 훗날 친북좌경 세력이나 친미보수 단체들은 남북한
주민들의 준엄한 심판을 사후라도 받는다는 역사적 사실을 명심해야 한다. 제발
외세의 공작과 대통령들의 개입으로 연말대선이 좌우되지 않는 선진국의 자유
시민이기를 맹세하자.(중도일보 만화만상, 2007. 6. 15)

반공투사와 민주열사

지현곤 (한국)

이 카툰은 경계선상에서의 군인끼리 적대적인 관계에서 총뿌리에 새싹이 난 것으로 해빙무드가 감도는 화해만화이다.

호국보훈의 달인 6월에는 호국영령들과 관련된 6.25전쟁, 현충일, 서해교전 등의 애국애족적 순국일과 민주열사들과 관련된 6.10항쟁, 6.15공동선언, 6.29선언 등의 자유민주적 항쟁일로 나뉜다. 그런데 젊은세대들은 '국군은 죽어서 말한다' 는 전사일을 망각하는 반면에, 기성세대들은 '투사는 감옥이 훈장' 이라는 투쟁일을 외면하고 있다. 양자가 세대간 · 이념간의 갈등에서 빚어진 민족적 비극이다.

육십년간 "상기하자 6.25, 무찌르자 공산당" 이라고 외쳐온 우파적 반공투사인 산업화 세력들은 애국애족을 강권적으로 호소한다. 삼십년간 "타도하자 군사독재, 통일하자 우리끼리" 라고 부르짖는 좌파적 이념전사인 민주화 세력들은 자유민주를 독단적으로 추진한다. 아무리 애국애족과 자유민주의 이념과 운동이 우선하더라도, 호헌과 법치에 의한 상호이해로 대동단결하여 국가재건과 민족통일을 이룩해야 산다. (중도일보 만화만상, 2007. 6. 25)

반기문총장 세계대통령상

블라디미르 크리보이 (루마니아)

이 작품 속에서는 업적에 따라 사후에 찬양하거나 생전에 칭송하는 인간 평가를 연상시켜주고 있다.

이 카툰은 굴뚝 위에다 산 사람에게 콘크리트를 부어넣고 동상을 만들어 주려는 기상천외한 발상의 위트만화이다.

단군성조 이래 반기문 총장처럼 유엔의 수장으로 선출되어 세계의 대통령이 된 쾌거는 한민족적 일대경사이다. 특히, 충청권 일원에서는 반 총장에게 반기문시 뿐만 아니라, 흉상, 전신상, 기념관, 동요 등으로 격려해주려고 경쟁하고 있다. 정부 차원에서도 각종 훈포장, 교과서, 위인전 등에 남길 만한 국가 원수급으로 막중한 책무를 수행하도록 지원해야 한다.

국부도 못 세우고 클만한 인물을 흠집만 내는 옹졸한 한국사회 풍토에서 반 총장만은 민족적 영웅이 되도록 전국민이 기도하는 마음으로 돕자. 반 총장 스스로 한국인뿐만 아니라, 세계인들로부터 추앙받을 위업을 달성하여 노벨평화상을 수상하고 지폐에 새겨질 거인이 되도록 힘써야 한다.(중도일보 만화만상, 2007. 3. 16)

저출산 고령화 대책

순 센 잉 [중국]

이 카툰은 부부가 출산계획을 세워서 베드신을 연출하는 가정만화이다.

해방후 저개발 국가였던 우리나라가 반세기만에 저출산 · 고령화의 선진 사회가 되어 감개무량하다.

'아들 딸 구별 말고 둘만 낳아 잘 기르자'는 산아제한 정책에서 '대통령 이 잘 길러줄 테니까 많이 낳으라'고 생산 가능 인구의 확대정책을 과제로 삼을 지경이다. 한국 여성의 출산율이 세계 최저라서 사교육비와 미취업으로 인한 가 정 경제가 커다란 사회문제가 되고 있다. 우선, 국가적 차원에서 다양한 출산과 양육 정책을 펼치지 않으면, 한 세대가 못 가서 국력이 고갈된다.

한편, 우리나라는 평균수명이 늘어나서 세계 최고 수준의 고령화사회로 진입하고 있다. 급격한 노령인구의 팽창은 노동인구의 감소, 부양책임의 증가, 노후생활이 불안하여 경상수지가 악화되고 국력이 쇠잔해진다. 출산율을 장려 하고 실버산업을 육성하며 노인들의 일자리를 창출해야 한다. 하절기에 베이비 붐을 이루도록 특단의 조치를 취해보면 어떨까.(중도일보 만화만상, 2007. 8. 10)

관리능력과 경쟁력 향상

빅톨 주에프 [우크라이나]

이 카툰은 해수욕장에서 남자의 신체관리가 난맥상인 오락만화이다.

세계은행이 발표한 국정관리지수(Governance)에서 한국은 212개국중 62위 수준으로 급전직하했다. 정부효율성(46→37) 외에는 언론자유(58→62), 정치안정(76→84), 규제의질(59→61), 법치(54→58), 부패통제(65→74) 등이 총체적 부실이다. 정치는 유엔사무총장 배출국이고, 경제는 10위권 부상국이고, 사회는 노조실업의 천국이고, 문화는 한류의 전파국이고, 스포츠는 10위권 상위국이고, 교육은 세계 최고의 열성국인데 이 어찌된 일인가.

IMF교훈을 체감한 한국에서는 국가·지자체·기업체·단체기구·가정·개인 등에서 구조조정과 변화개혁을 스스로 선행하고 있다. 국가경영조차 대기업에 위탁해도 패거리 정치행정가들의 방만한 운영관리보다 더욱 국태민안할거라고 쓴소리한다. 이 백성들은 정치적 부패, 경제적 규제, 사회적 갈등, 문화적 폐쇄, 교육적 통제 등에 신물낸다. 누가 무엇으로 이 땅에 진정한 자유민주와 사랑행복을 가져다줄 것인가.(중도일보 만화만상, 2007. 7. 25)

국토건설의 리모델링

이 카툰은 가정주부가 탱크 포신에 빨래를 너는 가정만화이다.

　　북핵부터 평화통일까지 내처 해결되어 군인과 장비가 한반도 재건에 원용될 날을 기대해본다.

　　근대화 과정에서 국토건설이 국가재건의 초석이 되었다. 그 후로 베트남 참전과 중동건설 수주로 해외의 건설시장에서 근로자들의 피와 땀으로 한강의 기적을 이루었다. 또한 철강·조선·자동차·반도체·전자·정보 산업의 개발과 함께 개도국에서 중진국으로 격상되어 세계인들의 부러움을 사게 되었다. 오늘날은 경제의 성장·분배 시비와 산업화·민주화의 세력 다툼으로 경기가 침체되고 양극화 현상이 심화되고 있다.

　　마침내 전국민이 차기정권은 경제대통령이 부국강병하여 국태민안해주기를 열망하고 있다. 부동산 규제로 주택경기가 위축되었지만, 취업문이 넓은 건축 업종과 건설 산업이 활성화되어야 잘 살 수 있다. 행정도시와 신도시의 건설, 공공기관 이전과 대운하 건설 등이 환경보존에만 저촉되지 않고 추진된다면, 건설의 날과 건설주간은 주목 받게 될 것이다.(중도일보 만화만상, 2007. 6. 18)

세종행정도시의 추진과제

키쿠치 마사후미(일본)

이 카툰은 개미가 사전에서 '설탕' 글자만 빤다는 학습만화지만, 선거의 공약(空約)을 연상한다.

행정도시 예정지역은 우리 부안 임林씨의 집성촌으로 고려말의 충신였던 전서공 임난수林蘭秀에게 세종대왕이 사패賜牌한 천하명당이다. 신행정수도를 건설하겠다는 참여정부의 집권공약과 충청권의 지지성원으로 첫 삽질한다고 떠들썩하다. 그러나 600여년간 살아온 원주민들이 생존권의 터전을 잃고 행복추구권의 가계를 내주면서 유리방황하고 문전걸식하는 딱한 처지를 아는지 모르는지.

실향민들은 장밋빛 보상약속을 법규정이라면서 불리하게 이행하는 사사건건을 원망하고 있다. 충청권조차도 이주민들의 실질보상을 대변하지 못하면서 신행정수도가 위헌이라지만, 행정도시는 고사하고, 쑥대밭 산업단지로 변질될까봐 우려할 땐가. 수용된 장남長南평야에다 차기 대선공약과 개헌을 주도해서라도, 애당초 국가균형발전 계획대로 세계적 명품도시인 '신행정수도'를 건설하여 세계문화유산에 등재해야 한다.(중도일보 만화만상, 2007. 7. 20)

예스, 평창! 고고고!!

고란 제리샤닌 [세르비아]

이 카툰은 감방의 죄수에게 TV화면으로 벽돌담을 보여주는 교정만화이다.

동계올림픽 유치가 실패했어도 강원·평창의 절망이 아니라, 국가·민족의 희망이다.

선후가 문제일 뿐, 언젠가 우리 생전에 세계대회를 유치하여 국위와 국력을 만방에 홍보할 수 없을까. 유치 못한 책임론보다는 반성의 기회로 삼아 차기와 차차차차기라도 성사시켜야 한다. 유치비용이 천문학적이 아니라면, 한국의 존재를 선전하고 유치 신청과 작전을 펼칠 때에 한국의 혼을 홍보할 수 있다.

대통령 후보에 나서서 낙선되더라도, 국회의원 선거에 당선되는 선전술을 노린단다. 그처럼 끈기를 가지고 유치경쟁을 전개하면, 각국의 IOC위원들에게 한국을 친선적으로 홍보하고, 세계의 매스컴에 한국을 무료로 광고하는 셈이다. 전쟁의 상흔과 분단의 아픔으로 악선전된 한국의 이미지를 끊임없이 업그레이드해야 한다. 국력을 신장시켜서 각종 세계대회를 유치하고 국위를 선양하면서 세계의 평화와 인류의 행복에 기여할 때이다.(중도일보 만화만상, 2007. 7. 6)

자유 · 평등 · 박애 · 안보

주리 산치스=아구아도 [스페인]

이 작품은 한국의 잔다르크인 유관순 열사의 순국정신을 연상해주고 있다.

쌍팔(88)회 삼일절에 천안의 독립기념관에서는 3.1운동 정신계승 재현행사로 대형 독립선언서를 들고 행진하고 독립선언 고속열차를 운행하면서 태극기와

이 카툰은 열혈단신의 여성투사가 삼색기에 "자유 · 평등 · 박애 · 안보"라는 구호를 외치면서 이라크행을 궐기하는 시사만화이다.

선언서를 배포한다. 또한 유관순 열사의 아우내 추모각에서는 영정대가인 윤여환 교수가 그린 표준 영정이 새롭게 봉안되어 의의가 크다. 그리고 이 날에는 전국 방방곡곡에서 기념식이 개최되고 봉화제를 올린다.

충청권에서 이순신 · 신립 · 임경업 · 김좌진 장군들을 비롯한 윤봉길 의사, 유관순 열사 등의 애국선열들이 가장 많이 배출된 것은 올곧은 선비정신과 살신성인의 충효사상이 전승교육돼왔기 때문이다. 21세기에도 독립자존과 애국애족의 인성교육으로 한국인의 KS마크인 충청인을 양성해야 한다.(중도일보 만화만상, 2007. 2. 28)

모자의 동상이몽

※ 알루체 페릭스 [루마니아]

이 카툰은 애기가 우주를 날고 싶은 꿈을 꾸고 있는데 반하여, 엄마는 예쁜 자가용을 타고 싶은 욕망을 그리는 비전만화이다.

만화와 애니메이션은 어린이와 청소년뿐만 아니라 신세대 주부들까지도 꿈과 환상을 그리는데 한 시대를 앞선 새로운 세계를 창조하는 아이디어의 보고이다. 이 작품 속에서도 사람들이 성장할수록 유소아적의 원대한 이상이 청장년의 왜소한 현실로 귀착되는 것 같아서 용두사미격의 충청권 개발계획을 연상시켜주고 있다.

해방 후로 푸대접·무대접의 충청권은 대통령을 비롯한 집권당을 선택하는데 결정적인 킹메이커 역할을 자임해왔다. 그리하여 대선과 총선에서 충청권 민심을 사로잡기 위한 동서의 지역당이 환심을 사려고 온갖 권모술수와 감언이설로 다가왔다. 그래도 중부권이라서 어쩔 수 없이 국책사업으로 추진해주는 행정도시, 대덕밸리, 오창단지, 혁신도시 등의 꿈에 부풀러 있지만, 장항산단 착공의 환상조차 앗아가기에 분노하고 있다. 충절의 고장인 충청권이 멍청하다는 조롱을 받기 전에 원님의 단식과 도백의 결단과 도민들의 거사를 지켜볼 일이다.(중도일보 만화만상, 2006.12. 19)

푸른 도시, 꽃과 열매로

우 자우 테인 (미얀마)

이 작품 속에서는 꽃과 열매가 달린 꽃나무와 유실수가 인간을 얼마나 풍요롭게 해주는지를 감지할 수 있다.

4월 5일 식목일 전후로 지자체별 「푸른도시 추진운동」을 전개하는데 홍보만화가 없어 시

이 카툰은 동남아 열대우림의 코코스야자 열매인 코코넛(Coconut)을 사다리로 올라가 따려는 사람이 나무에 올라가지 않고도 새총으로 쏘아서 떨어지는 과일 물을 받아먹는 친구를 보고 시샘하는 과학만화이다.

민들이 모른다. 대전시가 〈3000천만 그루 나무심기 운동〉으로 시민헌수공원을 조성하며 1인1나무 심기운동을 의욕적으로 추진하여 살맛난다. 또한 천안의 경제수, 아산의 조경수, 당진의 유실수, 홍성의 휴양림 조성행사가 눈길을 끈다.

금년부터 유난히 단체장들이 "친환경지역 푸른시군 가꾸기운동"을 경쟁적으로 추진하여 오래 살고 볼일이다. 그러나 '봄꽃축제'가 여름·가을·겨울 꽃 축제로 이어질 사계절 꽃나무와 열매 맺는 유실수의 식재가 가시적 성과가 크고 단시일에 관광화 된다.(중도일보 만화만상, 2007. 4. 4)

늘푸른 꽃동네

콜라데스치 기노 (이탈리아)

GHINO~

이 카툰은 화가가 저 푸른 초원 위의 아파트촌과 파란 하늘의 뭉개구름을 발바닥 밑 용수철의 탄력을 이용하여 그림의 높이에 따라 껑충 껑충 뛰어서 그린다는 예술만화이다.

예술만화는 대전국제만화영상전처럼 대중예술의 고급화 운동으로 저질·불량 만화를 정화하는 세계적인 작가들의 만화활동이다. 이 작품 속에서는 현대인들이 도시미관과 시민건강을 위하여 누구나 염원하는 녹색도시의 꿈을 시각화하여 이상향을 그리고 있다.

대전시에서는 국내 최대의 한밭수목원 조성과 '3천만그루 나무심기운동'을 전개하여 기대가 크다. 마구잡이식으로 무분별하게 나무를 심는 양적 목표보다는 "늘푸른 대전, 꽃피는 도시"와 같은 캐치프레이즈를 선정하여 질적 목적을 내세워서 추진하여야 한다. 우리 솔나무를 비롯한 상록수와 유실수는 물론, 봄꽃보다는 여름·가을·겨울에도 꽃이 피는 다년생 꽃나무를 노변화·단지화·정원화 하는 사업이 국내외적으로 대전의 문화관광 이미지를 한껏 제고할 수 있다.(중도일보 만화만상, 2006.12. 13)

유휴지를 놀릴소냐 !

유하이린 (중국)

이 카툰은 중심가 빌딩 숲의 광장 같은 바둑판 포장을 농부가 드릴로 땅 끝까지 뚫고 촌부가 씨앗을 뿌리는 농업만화이다.

이 작품은 영남과 호남의 관문이고 텃밭인 중부권 충청도를 어떻게 지역개발해야 국가발전에 기여할까를 연상하게 된다.

해방 후로 충청도민들은 대선과 총선에서 주도권을 놓치곤 멍청하다는 조롱만 받아왔다. 알고 보면, 지역의 수장들이 개인의 영달만을 꾀하려고 민심을 호도하여 충청도 연고의 대통령감도 외면하고 말았다. 그리하여 충청권의 현안인 대덕연구단지, 장항산업단지, 오송생명산업단지, 행정중심세종시 등의 건설이 어떻게 흘러갈지 오리무중이다.

충청권은 '가장 살기 좋은 도시 대전'의 과학특별시, '잘 사는 충북, 행복한 도민'의 경제특별도, '한국의 중심, 강한 충남'의 관광특별도가 공동발전연구를 통하여 통합경제권으로 특화해야 산다. 그렇지만, 공복들이 과학·경제·관광을 문화·예술·경영과 접목하여 추진할 때에 충청권 개발의 상생 효과가 수직 상승할 수 있다.(중도일보 만화만상, 2007. 2. 12)

동양평화연합과 백제문화관광

이 카툰은 미국의 성조기로 분장한 원숭이 모양의 고이즈미 전임 일본 수상이 동양권의 애완동물 보호구역에 들어가지 못해서 엉거주춤하고 있는 풍자만화이다.

　　고이즈미 수상이 재임중 친미 일변도의 우경화 정책으로 한중과의 외교 관계가 급냉하고 단절되다시피 소원되었다. 언제 동양의 평화가 유로연합과 같은 〈동양평화연합〉이 결성될런지.

　　역사상 동양문명은 한자문화권으로 중국에서 발원하여 우리나라를 거쳐 일본에 전래되면서 백제문화가 일본의 아스카문화에 커다란 영향을 끼쳤다. 특히, 충청권에서는 공주, 부여, 익산, 하남성 등지의 충청권, 호남권, 중부권으로 확대된 백제문화제를 개최하면서 관광코스로 패키지화하여 일본인들도 탐방할 수 있도록 타시도와 연합하고 선도적으로 개발하여야 한다.(중도일보 만화만상, 2006. 11. 3)

백제의 역사문화는 깨졌다.

토미 톰데얀 (인도네시아)

이 카툰은 기원전 600년경 그리스신화에서 항아리 모양의 도자기가 마치 꼬마 소년이 새총을 쏘아 깨진 것처럼 현대적으로 모방하여 그린 패러디 만화이다.

정부가 추진한 '역사문화중심도시'에는 충청권이 철저하게 배제되어 있다. 영남권의 부산 영상문화도시와 경주 역사문화도시, 그리고 호남권의 광주 아시아문화중심도시와 전주 전통문화도시가 지정되었기 때문이다. 아뿔싸, 백제의 왕도였던 충청권에는 공주·부여의 역사문화 유적도 없다는 거겠지? 역사문화의 '국가균형발전 대책'에는 신라처럼 백제도 계상하라!

국민의 정부와 참여 정부는 충청권 리더들의 뜻에 따라 유권자들이 분명히 선택하여 집권하였다. 그런데도 지난 10년간 장항산단을 비롯한 대덕연구단지와 백제역사재현단지, 그리고 오창과학산업단지와 오송생명과학단지 등의 충청권 개발사업에 얼마나 많은 국고금을 지원해 주었는지? 정부는 충청인들에게 무엇이 차별 없는 균형발전인가를 해명해야 한다.(중도일보 만화만상, 2007. 4. 18)

백제문화제 어디로 가나

미찰 비에니아쯔 [스웨덴]

이 카툰은 악대의 북소리에 맞춰 피켓보이가 수신호와 다른 방향으로 얼토당토하게 행진하는 역설만화이다.

　　이 작품은 목표와 지침이 다른 계획을 실행할 때에 갈팡질팡하는 허겁지겁 행정을 풍자한다.

　　충청남도는 백제 유적을 복원하고 백제문화제를 국제화하기 위하여 발벗고 나섰다. 그런데 백제문화권은 공주 무령왕릉(1971)과 부여 백제금동대향로(1993)의 발굴, 그리고 3개 권역(수도권, 충청권, 전라권)과 4개 도읍지(서울, 공주, 부여, 익산)의 광대역량을 살리지 못하는데서 차별문제가 파생된다. 필연코 경주 신라문화권 개발보다 더 많은 정부 지원을 응당 받아서 백제역사를 재현해야 한다.

　　충남 위주의 백제문화제가 중국의 남조문화와 일본의 아스카문화와의 〈국제화〉를 고려하지만, 옛 왕도였던 하남, 웅진, 사비, 왕궁터 등지에서 대단위 광역화로 4년마다 개최하는 〈전국화〉가 신라문화제를 능가하는 첩경요체이고 선결과제이다. (중도일보 만화만상, 2007. 3. 19)

백제문화제와 한밭문화산업전

최 란 (한국)

충청권에서는 지역축제의 구조조정과 개선대책을 강구중이다. 충청남도에서는 백제문화제의 통합 확대, 백제역사재현단지 건립, 백제역사 편찬 등으로 백제문화의 세계화를 주창한다. 이보다

이 카툰은 파파노인들이 사신(邪神)을 십자가에 매달고서 떡메와 삽으로 패서 죽이려거나, 두려워 떨면서 싹싹 비는 전통문화의 민속만화이다.

40억원을 투자하는 공주부여의 (한국)백제문화제는 왕도였던 하남(서울), 웅진(충남), 익산(전북), 사비(충남)를 4년마다 순회 개최하는 전국화가 최우선 과제이다.

과학도시인 대전광역시에서는 3억원의 선비축제보다 확대한 전문행사가 최상책이다. 한밭문화제는 예술화·과학화·산업화·관광화를 융합한 특화행사라야 성공한다. 문화제의 융합화는 과학기술적 콘텐츠화, 문화예술적 산업화, 사회경제적 브랜드화로 특성화·전문화·통합화할 수 있다. 문화예술과 과학기술이 만나는 '한밭문화산업전(Hanbat Culture Expo)'으로 개혁하면 전국이 들썩한다.(중도일보 만화만상, 2007. 4. 27)

요구르트 품바공연

이 카툰은 유로관광 단원들에게는 문화유적의 관람보다도 요구르트 장수의 각설이 타령이 더 많은 흥미를 유발하는 관광만화이다.

이 작품은 마치 대형 행사장의 엿장수가 목판의 장단과 구성진 노래와 멋들어진 춤의 품바 공연으로 손님을 홀리는 것처럼 본말이 전도된 역전극을 연출하고 있다.

대전엑스포93 행사 후로 경주세계문화엑스포가 개최되고 여수해양엑스포를 추진하고 있다. 또한 전국의 시군구에서는 각종 '문화제'와 '페스티벌'이 식상했는지, 산업전인 '엑스포'에다 거창하게 '세계나 국제'를 덧붙이고 있다. 충청권에서는 금산세계인삼엑스포를 비롯한 천안세계웰빙엑스포, 제천국제한방엑스포, 계룡세계군문화엑스포 등으로 뻥튀기 축제문화를 선도하고 있다.

엑스포의 원조인 대전에서는 15년째 그 어떤 엑스포라도 구상하거나, 기획조차 못하고 있다. 이제라도 엑스포과학공원은 사이언스페스티벌 뿐만 아니라, 대전국제문화산업전과 대전과학만화영상산업전 등으로 문화산업단지를 신장개업해야 소생할 수 있다.(중도일보 만화만상, 2007. 2. 7)

과학대전의 한밭문화제

이고르 바릴튼첸코 [러시아]

이 카툰은 물에 빠진 어른을 어떻게든 살려내려고 수중의 물고기들과 육상의 구조원이 안간힘을 쓰는 구명만화이다.

백제문화제와 한밭문화제가 변화와 개혁의 전기를 마련하려고 새로운 출발선상에서 아이디어와 기획안을 공모하고 각종 개선·기획·추진 위원회를 가동하지만, 묘안묘책이 오리무중이다. 백제문화제는 도백의 전력투구로 거금 45억원이 확보되었는데, 한밭문화제는 종래의 3억원도 아까워하는 시의회의 지적이라면, 획기적인 변혁은 시장의 의지에 달려있다.

백제문화제는 충남의 전통문화를 전문화할 수 있지만, '양반 얼씨구' 나 찾았던 한밭문화제는 과학문화와 예술산업이 접목된 현대문화로 특성화하지 않으면 수십억원의 예산이라도 성공할 수 없다. 따라서 한밭문화제를 문화예술적 산업화, 과학기술적 콘텐츠화, 사회경제적 브랜드화로 전국민이 동참하는 "한밭문화산업전(Hanbat Culture Expo)" 으로 개칭개선하자고 얼마나 많이, 얼마나 오래 주창해야 깨닫고 수용할까.(중도일보 만화만상, 2007. 8. 6)

| "다인종 · 다문화가정", 임청산(한국), 2005. 9. 1 |

제2부_만화문화 칼럼

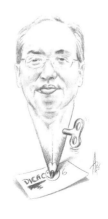

임청산 교수님 만화인생 50년,
진심으로 큰 발전 축하드립니다.
2007. 9. 이 원 복

| 축화 : 한국만화애니메이션학회 전회장 이원복 교수 |

| 축화 : 서울카툰회 전회장 사이로 화백 |

| 축화 : 한국예술종합학교 박재동 교수 |

임교수님은 바로 그렇게 부지런하게, 긍정적
으로 살아오셨고 그래서 우리 만화계와 학계
에 큰 족적을 남기실 수 있었다. 존경과 애정
을 모아 삼가 축하의 말씀을 드린다.

임청산교수님에게도 꼭 같은 덕담을 드리고 싶다. "재충전 가능한 배터리 같
은" 삶의 활력이 언제나 지속되기를 빌어드리고 싶은 것이다. 임교수님처럼
부지런하신 분이 달리 없기에 더욱 그렇다. 세상은 움직이고 살아있는 사람들
의 것이 아니던가? 임교수님은 바로 그렇게 부지런하게, 긍정적으로 살아오셨
고 그래서 우리 만화계와 학계에 큰 족적을 남기실 수 있었다. 그리고 나는 충
청도 양반으로서의 그 분의 따뜻함이 참 좋다. 공주대에 출강했던 지난 몇 년
이 그래서 나에게는 각별한 추억이다. 학생들도 참 좋았고. 존경과 애정을 모
아 삼가 축하의 말씀을 드린다.

성 완 경 (한국만화애니메이션학 회장, 인하대 교수)

VII

인간 개조와 문화변혁

인간 혁명

토요마수 히데오 [일본]

이 카툰은 두더지가 직접 두더지 게임을 하고 있는 발상의 전환으로 숨어있는
캐릭터가 출현하는 오락만화이다.

60년대에 함석헌 선생은 그의 「인간혁명」이라는 책자에서 '들사람의 얼'
인 야인정신을 찬미한 적이 있다. 잡초처럼 살아가는 민초들이 비자금으로 참담
하였지만, '민권의 승리'라는 자부심과 긍지를 갖게 되었다. 참으로 위대한 힘은
영웅으로부터 나오는 것이 아니라, 민중으로부터 솟아 나온다는 사실이다.

과거 군사정권이 재건국민운동, 새마을운동, 삼청교육 등의 강압적인 국
민운동을 전개하였는데도 지속적인 시민운동으로 승화되지 못하였다. 오늘날
가정교육 · 학교교육 · 사회교육의 부재현상으로 도덕성 확립과 가치관 정립의
인간성 회복운동을 성취하지 못하고 있어 선진국 문턱에서 좌절할 것만 같아 묘
안을 떠올린다. 기성세대의 일그러진 영웅들보다는 젊은세대의 우상인 만화캐
릭터를 모델로 삼아 민족개조운동을 시도하면 차라리 밝고 명랑한 세상이 될 것
아닌가.

캐릭터는 흔히 사람이나 사물에 성격과 특징을 부여하여 문학과 예술 활동에서 인물설정과 성격창조에 활용하고 문화상품으로 창출하고 있다. 미국의 디즈니 캐릭터인 '미키마우스'와 일본의 우주소년 '아톰'은 초강대국으로 부상하는데 정신적 지주 역할을 수행한 세계적 캐릭터이다. 그런데 우리나라에서는 역사상 전무후무한 국제적 행사인 88서울올림픽과 대전엑스포'93을 성공하고도 마스코트인 '호돌이'와 '꿈돌이'를 사장시켜서 지금은 을씨년스러운 경기장과 황량한 벌판만이 자리한 꼴불견이다.

세계적으로 인기 있는 만화에는 반드시 동물 캐릭터가 등장하고 있다. 만화 속에 사람들만 우글거릴 때, 남자와 여자가 만나면 성문제가 제기되고, 남자와 남자가 마주치면 폭력문제가 대두되며, 여자와 여자가 만나면 눈꼴만 사나워지게 마련이다. 현대인들은 인간과 동물 캐릭터가 어우러지는 휴머니즘의 세상에서 살고 싶어 한다. '아기공룡 둘리'보다 좀더 합의될 국민적 캐릭터가 머지않아 탄생되길 소망해본다.(서울신문 굄돌, 1996. 1. 15)

교육혁명

파벨 콘스탄틴 (루마니아)

이 카툰은 장교가 모이를 주자 새들이 정렬하여 모이를 받는 도제식 교육만화이다.

95년 여름에 고구려의 문화유적을 답사한다고 중국대륙의 끝없는 만주벌판과 인산인해의 중국인 속에서 왜소함을 느껴보기도 하였다. 그렇지만, 컴퓨터 게임 하나도 개발 못한 형편과 넉넉하지 않은 살림을 확인할 수 있었다. 국토가 넓다거나 인구가 많다고 잘 사는 것이 아니라, 스위스나 싱가포르와 같은 좁은 땅을 효용하는 실질교육과 빌게이츠나 스필버그와 같은 신화적 인재 양성이 얼마나 중요한가를 새삼 깨닫게 되었다.

교육 대통령이 되겠다는 공약을 내세운 이 정권의 교육개혁위원회에서 5·31교육개혁을 발표하고 그 후속 조치로 대학입시제도, 교육과정, 교육관계

법 개편안을 연일 내놓았다. 세계화·정보화시대에 걸맞는 교육의 자율화·다양화·특성화 방안 가운데 획기적인 내용이 많았지만, 입시지옥과 과외열풍을 잠재울 묘책은 아닌 듯싶고 여전히 착안되지 않은 사각지대가 남아 있다.

우선, 교육과정 개편안에서 첨단 과학기술과 선진 문화예술, 그리고 청소년 미디어교육 등의 인성과 창의력 개발 내용을 충분히 수용하지 못한 점이다. 삶의 질을 높여야 할 21세기의 고품질 교육에서 정보통신, 멀티미디어, 컴퓨터, 영상, 디자인, 만화산업과 관련된 정보예술, 비디오아트, 컴퓨터 그래픽, 영상예술, 애니메이션, 캐릭터, 팬시, CD 롬, 레이저 디스크 등을 과학기술이나 음악 미술 교과의 어느 영역에서도 다루지 않고 있다. 더욱이 인쇄매체·영상매체·통신매체 등의 뉴미디어 교육이 전혀 이루어지지 않아 청소년들이 유해환경에 무방비 상태로 노출되어 있고, 외국문화가 국경 없이 침투하는 문화전쟁에서 속수무책이기 때문에 반드시 보완되어야 한다.

다음으로, 대학교육의 절반을 차지하는 전문대학을 획기적으로 살릴 수 있는 활성화 대책이 소외되어 있는 점이다. 당국에서는 개방대와 산업대의 승격과 직업훈련원의 기술대와 기능대 개편, 그리고 엉뚱한 신대학 구상 등으로 전문대학 자체의 운영을 위축시켜 왔다. 또한 혼자 공부해도 독학학사를 수여하고, 통신수단으로 학습해도 학사학위를 수여한다. 그런데 그보다 더 충실한 교육여건을 갖춰온 전문대학에는 심화과정과 같은 학제의 다양화로 그 활로를 터주지 않아 수백만명의 졸업생과 재학생, 교직원들의 원성이 되고 있음을 간과하고 있으므로 교육혁명적 차원에서 해결하여야 한다. 이해관계에 얽힌 닫힌 정책이 열린 교육으로 나아가야 할 때이다.(서울신문 굄돌, 1996. 1. 22)

문화예술혁명

글제콜로츠 솝차크 (폴란드)

이 카툰은 레오나르도 다빈치의 인체 비례도를 그리는 장면을 고문하는 장면과 합성하는 예술만화이다.

현대사회는 대중들을 존중하는 대중사회다. 대중사회는 대중매체를 통한 대중문화와 대중예술로서 대중들의 애환을 표현하고 있다. 대중문화예술에는 신문방송, 도서출판, 필름테이프, 음반비디오, 디스켓, 멀티미디어 등의 대중매체를 활용하는 대중언론, 대중문학, 대중음악, 대중미술, 대중무용, 대중연예, 대중영화, 대중만화, 컴퓨터통신 등이 현대문화예술의 주류를 형성한다.

그동안 정부당국과 기업체의 문화예술정책은 소수 특권층의 문화귀족과 예술엘리트의 기득권 수호를 위한 전통문화와 순수예술의 보존차원에서만 운영예산을 쏟아 부었다. 반면에, 대중문화예술 분야는 대학에 전문학과의 개설과

인력양성이 일천하고 관련 단체의 활동과 법적·제도적 장치가 미비하여 국가정책으로 수용되지 못하였다.

더욱이 대중문화예술에 대한 아무런 대책도 없이 통속성·오락성·불건전성만을 지적할 뿐이었다. 이제는 어린이와 청소년을 비롯한 신세대들이 그토록 선호하고 열광하는 대중문화예술을 건전화·고급화·산업화하여 자라나는 세대들의 왜색화·서구화를 민족문화예술의 발전과 국가경쟁력의 제고로 승화시켜야 할 때이다.

우선, 대중문화예술의 육성을 위한「대중문화예술진흥법」을 마련하고「대중문화예술진흥원」을 설치하여 대중문화예술을 건전하게 육성하여야 한다. 대중문화예술을 청소년유해매체의 심의와 규제대상으로만 보지 말고, 신종 문화산업의 육성차원에서 재인식하여야 한다. 기존의 문화예술진흥법과 문예진흥원 안에 대중문화예술의 진흥을 위한 제도와 정책을 추진하면서 확대 개편해도 좋은 방편이 될 수 있다.

다음으로, 대중문화예술을 세계적인 문화산업으로 개발하기 위한 「한국문화산업대학」을 설립하여 전문 예능사를 양성하여야 한다. 멀티미디어, 정보통신, 만화영상, 가요음반, 방송연예, 디자인 등의 첨단산업과 선진예술의 예술공과대학을 개설하고 순수예술 영역인 한국예술종합학교 수준으로 운영하여 일본 대중문화 개방에 대응하고 문화상품을 개발하여 전세계 시장에 민족문화예술을 전파하여야 한다. 과도기적으로 한국예술종합학교 안에 몇개의 학과라도 우선 수용할 수도 있다.

복합매체 시대에 탈장르 현상이 보편화된 오늘날 대중들의 혈세를 그들의 욕구를 충족하는 문화예술의 평준화·문민화·세계화 정책이 총선·대선 공약에 수용된다면, 21세기를 대비하는 문화예술혁명이 아니겠는가.(서울신문 괌돌, 1996. 1. 29)

영상혁명

이 카툰은 한 남성이 연인 대신에 수많은 탤런트의 사진을 방에 가득 걸어놓고
위로를 얻는 영상만화이다.

마하이 이그나트 (루마니아)

버그 형제가 미국에서 우리나라로 날아와 영상업계에 커다란 충격을 주
고 있다. 털보 영화감독인 스필버그와 대머리 만화영화 제작자인 카젠버그가 제
일제당과 합작하여 영상산업에 대한 관심을 고조시킨 일이다. 또한 워너 부라더
스가 독립기념관 서쪽에 50만 평의 영상산업단지를 조성하기로 충남 도청과 합
의한 사건도 전한다. 이들이 전진 기지로 택한 이유야 어떻든 기대할 만하다.

세계 7위라는 우리나라 영상산업의 수출액 가운데 만화영화가 9할인데
비하여, 극영화는 1할도 못 미치는 실정임을 재음미하여야 한다. 그것도 영세하
기 이를 데 없는 만화영화업계에서 쌓아온 실적임을 높이 평가해줄 수 없을까.
실제적으로 영상 분야에는 영화 외에도, 사진 · TV · 비디오 · 오디오 · 컴퓨터 ·
멀티미디어 등 새로운 영역의 디지털 영상이 큰 몫을 차지하고 자생력이 있음을
간과해서는 안 된다.

스필버그감독의 말처럼 '영화가 20세기의 기적'이라면, 빌 게이츠처럼 '디지털영상은 21세기의 비전'이 될 것이다. 특히, 컴퓨터로 영상을 제작하는 컴퓨터 애니메이션은 정보회사와 선진예술, 그리고 첨단산업을 주도적으로 변혁시키고 있다.

디지털영상은 영화를 비롯한 TV · 게임 · 테마파크 · 디자인 · 패션 · 하이비전 · 토목건축 · 인쇄출판 · 지도제작 · 기업경영 · 과학기술 · 도시개발 · 지구환경 등의 문화 · 예술 · 교육 · 산업을 크게 자극하고 있다. 실사영화도 컴퓨터영상의 특수효과를 지원받아야 성공하는 추세이다. 최근 대학에 만화와 영상 관련 학과가 개설되고 정부에서 만화문화상을 시상하며, 국제만화페스티벌을 개최하여 업계의 반응이 좋아서 세계적인 영상산업국으로 부상하길 고대한다.(서울신문 괌돌, 1995. 12. 9)

매체혁명

루푸 마리안 [루마니아]

이 카툰은 백사장에서 한 아이가 모래성 대신에 모래 컴퓨터를 쌓아놓고, 다른 아이들을 불러 모아서 노는 오락만화이다.

상호간의 의사를 전달하는 커뮤니케이션 미디어는 시대 변천에 따라 발달해왔고, 세대 차이에 따라서 달리 사용하고 있다. 할아버지는 편지 쓰고, 아버지는 전화 걸고, 손자는 컴퓨터 통신에 익숙하다. 또한 할머니는 얘기책 읽고, 어머니는 TV드라마 보고, 손녀는 컴퓨터 게임을 즐긴다. 이처럼 읽고 쓰는 활자매체 시대와 보고 느끼는 시각매체 시대를 거쳐서 만들고 즐기는 디지털영상매체 시대로 진입하고 있다.

오늘날 다중매체를 활용하는 멀티미디어 시대에는 글자를 모르는 문맹률보다 컴퓨터를 모르는 컴맹률이 문화민족의 척도가 되고 있다. 컴퓨터 속에서 문자·도표·음성·화상 등의 복수매체를 통합하여 최신 정보와 문화유산을 전달하거나 획득하기 때문에 멀티미디어의 활용은 절대적인 위력이다.

그 가운데 만화매체가 멀티미디어의 총아로서 부상하고 있음을 직시 절

감해야 한다. 만화는 정지 화면의 코믹스와 동화상의 애니메이션 등으로 다종다양하게 창출되고 있다. 낯익은 외래어지만, 만화와 관련된 표현 영역에서 카툰·캐리커처·애니메이션·캐릭터·팬시·컴퓨터그래픽·컴퓨터애니메이션·컴퓨터게임·가상현실·시디롬·시디아이·컴퓨터아트·비디오아트·인폼 아트·레이저 디스크·인터넷 등의 멀티미디어 산업과 뉴미디어 제품에서 글자와 그림보다 만화적 동화상 매체가 시각적 영상문화를 주도하고 있다는 사실이다.

종전까지만 해도 만화는 장르 개념의 작품에 대한 저질·불량 시비에 휘말렸지만, 오늘에 와서는 어떠한 학문과 예술을 표현하는 매체 개념의 도구와 수단으로 각광을 받고 있다. 이는 만화가 어떤 글이나 그림의 메시지보다 전달 정보를 쉽고 재미있게 재구성하여 간략한 동화상으로 표현하기 때문에 어린이와 청소년을 비롯한 현대인들이 선호하는 것이다.

현대는 사라진 말인 라틴어나 어려운 진서인 한문자로 학문을 강요받던 중세기가 아니고, 만화처럼 오락적·교육적 기능이 풍부한 매체로 파도처럼 밀려오는 정보지식을 수용할 때이다. 만화보다 더 흥미와 호기심 있는 표현매체가 등장할 때까지는 애니메이션이 미디어 교육과 매체혁명을 이룩할 것이다.(서울신문 곰돌, 1995. 12. 16)

인륜파괴 - 도덕혁명

시오수 콘스탄틴 [루마니아]

이 카툰은 사형대에 들어서는 죄수에게 금연석과 흡연석을 나누어 제공한다는 유머만화이다.

인륜과 도덕을 어떤 가치보다도 중시하던 동방예의지국이 독립된 지 반세기만에 전대미문의 조직적 폭력 사태로 인하여 '인간성의 황폐화, 범죄의 흉포화' 그리고 사회의 무질서화가 확산되고 있다.

우선은 사랑과 행복의 온상인 가정에서 패륜아가 저지르는 가정폭력이 심각하다. 최근에 남편이 아내를 구타하고, 부모가 자녀를 학대하며, 자식이 부모에게 상해 당하는 집안일이 담장 밖에서 목격돼도 이웃과 경찰이 외면하는 실정이다. 더욱이 결손 가정이 늘어나고 가정 파괴범까지 날뛰는 세상에 미국처럼 동물학대조차 주민이 신고하듯이 우리도 보호명령제와 의무신고제를 시행하면 어떨까.

또한 꿈과 희망의 배움터인 중·고등학교에서 불량학생이 판치는 학원폭력이 심각하다. 최근 서울가정법원에서 조사한 통계에 의하면 절반가량의 학생

들이 동료 학생한테 교실에서 아무런 이유 없이 폭행을 당하고 있다는 것이다. 부산시교육청처럼 교사와 학교장이나 경찰까지 문책하며 생활지도를 강화하고, 가해자 부모나 보호자에게 사회봉사 명령제를 시행하여 가정지도에 힘쓰면 어떨까.

　　게다가 신성한 진리의 전당인 대학 캠퍼스에서 극소수의 운동권 학생이 활개치는 좌경폭력이 심각하다. 이념과 체제 실험에서 완패한 폭력혁명론을 신봉하는 몇명에게 민주학원의 교권과 수업권을 유린당하는 대학사회가 정의롭지 못하다. 최근 대학총장들이 좌경폭력 학생운동에 단호히 대처하고, 검찰이 폭력 사태를 테러행위로 간주하여 좌익세력을 척결한다고 나섰다. 독재에 항거하던 대학인들의 예지와 의기와 결단을 촉구하면 어떨까.

　　한편, 향락문화에 도취된 기성세대가 자행하는 성폭력이 매우 심각하다. 최근 초등학생 집단 성폭행과 여중생의 출산, 그리고 인신매매의 약취 유인 등은 기성세대의 물질만능주의와 과소비풍조에서 기인한다. 성교육도 중요하지만, 인권유린자에게 극형에 가까운 가중처벌은 어떨까.

　　총체적 위기인 폭력사태에 국민적 각성운동과 국가적 정화대책이 양심사회와 법치국가를 복원하는 최후 수단이다. 차기 대통령은 인간성회복운동과 도덕재무장운동을 공약하는 민족의 지도자 가운데 선출하여 도덕혁명을 완수하여야 한다.(대전매일신문 대매직필, 1996. 7. 23)

의식파괴 - 봉사혁명

빌렘 라싱 (네덜란드)

이 카툰은 바벨탑의 말풍선 속에 각국의 우표들을 붙여 다양한 의견의 표출을 나타낸 담화체 만화이다.

지방자치제 실시 1주년을 맞아 각종 매스컴의 자치단체장 평가와 지역발전연구소의 세미나 그리고 지자체의 정책보고회 등이 봇물 터지듯이 쏟아지고 있다. 대체적으로 지방자치의 긍정적 측면으로는 자치기반 확립, 주민소득 향상, 서비스 및 봉사행정구현, 주민참여 확대 등이 거론되고 있다. 또한 지자제의 부정적 측면으로는 지역간의 갈등과 분열, 선심성 행정, 인사 청탁과 이권개입, 단체장의 자질부족, 이기주의적 님비현상, 그리고 행정비용낭비 등이 지적되고 있다.

무엇보다도 자치단체장이 몇 번째 인기 순위를 얻고 있는가, 지역 주민들이 지역 발전을 위하여 어떻게 행정에 참여하고 있느냐, 그리고 중앙정부가 지

역 여건을 개선하기 위하여 얼마나 재정을 지원하고 있는 가 등이 초미의 관심사이다. 요컨대, 단체장의 경영 마인드와 지역민의 참여의식, 중앙정부의 지원 태도 등이 지역발전의 관건이 된다는 사실이다.

　　지난봄에 대전과학축제의 추진을 위한 심포지엄을 개최하려고 각급 기관과 관련 단체를 찾았을 때, 지난날의 권위주의적 공무원상이나 관료주의적 타성이 많이 극복되고 있음을 실감할 수 있었다. 그런데 첨단 과학예술 분야의 전문가들이 대전의 이미지를 제고하기 위한 아이디어를 스스로 제공하였을 때 귀찮다는 자세라면, 아직도 위민행정이 경직되어 있다는 증좌이다. 지역에 따라서는 관련인사를 중앙정부나 해외에 파견하면서까지 지역발전을 위한 아이디어를 수집하고 있는 시도간 경쟁체제 속에서 과연 대전이 살아남기 위하여 얼마나 몸부림치고 있는가를 되돌아보아야 한다.

　　우선, 민의행정은 제안사항의 실시 여부를 떠나서 의견을 청취하는 자세가 주민들의 입방아에 오르내리게 된다. 소수의 의견이라도 관계 기관에서 따뜻하게 경청하는 태도야말로 민주주의에 입각한 지방자치시대의 위탁 관리자들에게 맡겨진 책무가 아닌가. 지역 살림을 윤택하게 하려면, 종래의 구태의연한 의식구조와 획일적인 사고 패턴과 무사안일한 복무자세로는 주민들의 기대에 미치지 못한다.

　　무한경쟁시대에 지방자치의 창의성과 지역주민의 단합을 이끌어 내기 위하여 지역 살림을 맡은 관리자들의 의식이 새로워져야 하고, 민주시민을 우대하는 봉사혁명이 전제되어야 한다. 그리하여 대전이 21세기에 통일한국의 중핵도시로 성장할 수 있도록 대전사랑운동이 고양되어야 할 것이다.(대전매일신문 대매직필, 1996. 7. 4)

직업파괴 - 산업혁명

에르도간 바좔 [터키]

이 카툰은 컴퓨터에 고장이 나자, 의사를 불러놓고 청진기로 상태를 살피는 웃지 않을 수 없는 직업만화이다.

천직의식을 갖고 자기 일에 충실하는 서구인들에 비하면, 우리나라에서는 예로부터 사농공상의 차별의식이 아직도 남아있음을 부인할 수 없다. 최근에는 3D현상까지 겹쳐서 제조생산업체보다는 서비스업종에 몰리는 현상이다. 특히, 농어촌의 청소년들이 교육과 취업문제로 인하여 이농 현상이 두드러져서 농어촌이 황폐화되는데 문제가 따른다.

농촌에서 자라난 처녀총각들이 결혼을 못하여 무작정 상경하거나 만주까지 헤매는 딱한 사연을 누가 알랴. 필자가 섬마을의 총각선생으로 7년간 봉직하면서 농어촌 젊은이들이 대도시를 동경하여 가출하는 통사정을 절감한 적이 있

다. 예나 지금이나 농어촌에는 늙으신 부모님과 나약한 아녀자들만이 문전옥답을 지키면서 자식과 낭군이 금의환향하기를 고대하지만, 몇명이나 돌아갈까.

직업에 귀천이 없다지만, 편안한 일자리를 찾아 농어촌의 청소년들이 가출하는데 따뜻하게 맞아줄 곳이 없으니까 살벌한 도시의 암흑가나 사창가를 넘나들기도 한다. 가출 청소년들이 유해환경 속에서 불건전하게 생활과 범죄의 소굴로 빠져 사회문제화 되기가 일쑤다. 몇해 전부터 쌀 개방 조건으로 농어촌 지원대책을 펴나가고 있지만, 당장의 농가소득에는 커다란 전기가 못되는 형편이다.

차제에 스필버그 감독의 '쥬라기 공원'이라는 영화 한 편이 우리나라의 자동차 150만대 수출액과 맞먹었다는 사실에 농촌부흥운동을 착안할 수 없을까. 21세기의 유망산업이 멀티미디어산업과 정보통신산업이라는 예측에는 한 목소리가 난다. 자세히 살펴보면, 첨단산업의 소프트웨어는 영상산업, 만화산업, 컴퓨터 산업, 통신산업 등이 복합매체로 통합되어 제작되고 있다.

한마디로 요약하면, 차세대에는 컴퓨터를 응용한 만화적 동화상을 전달매체로 첨단 지식과 최신 정보를 나누게 된다. 이러한 첨단산업은 부가가치가 높은 무공해산업으로 자라나는 신세대가 선호하는 유망직종이다.

종전의 농공단지를 멀티미디어산업단지로 전환하여 농어촌 청소년들의 기술교육과 직업훈련장, 생산현장으로 삼아야 한다. 나아가 첨단산업으로 벌어들인 수익금을 과학영농의 재원으로 활용한다면 산업간 상호보완과 농촌개발의 신기원이 이룩될 줄 안다. 이러한 주장이 국가정책으로 추진되기 전이라도 제조생산업체가 부족한 대전과 충청지역에서 산학연계 활동 차원으로 산업혁명을 선도하여야 한다.(대전매일신문 대매직필, 1996. 8. 6)

오락파괴 – 관광혁명

이 카툰은 미스 스마일대회의 우승자 모습이 괴기스러운 볼거리 만화이다.

　　대전을 비롯한 충청지역의 백제문화권은 자연경관이 수려하고 문화유적이 고색창연하여 온천관광과 문화관광 등이 다른 시도보다 기대되고 있다. 더욱이 국내 유일한 대덕연구단지와 엑스포과학공원이 자리하여 선진관광이 정착될 수 있지만, 수학여행단이 외면하고 관광버스가 서지 않는 날에는 어떤 흉물이 되는지.

　　필자가 만화산업과 영상산업을 살펴보기 위하여 현재 미국의 서부지역을 순회하면서 우리의 안타까운 현실에 가슴만 답답할 뿐이다. 역시 미국은 하도 넓고 크고 많아서 요지경 속이다. 라스베이거스처럼 불타는 사막에 물을 뿌려서 환락의 도시로 건설하여 불야성을 이루고 있다. 그런가하면, 요세미티공원처럼 원시림을 보존하면서도 야영장으로 꾸미고 있다. 이처럼 천혜의 자연을 보호하면서 관광자원화하고 문화예술을 관광상품화하고 있지 않은가.

영화의 본고장인 할리우드에는 4백 에이커에 달하는 유니버설 스튜디오가 있는데, 엔터테인먼트센터, 스튜디오센터, 촬영장전차관람, 원형극장, 영화거리 등으로 짜여져 있다. 96년에는 '주라기 공원'을 개장하여 빙하기시대의 공룡이 엄습하는 동굴과 수중 속을 탑승열차로 돌려서 스릴을 만끽하게 한다. 이렇게 세계적으로 흥행에 성공한 극장용 영화 장면을 오락시설로 꾸며서 관람객들에게 호기심과 친근감과 즐거움을 더하여 주고 있다.

만화영화의 인기 캐릭터를 활용하는 마법왕국인 디즈니랜드에는 풍물광장을 비롯한 모험세계, 변경세계, 판타지세상, 만화마을 등으로 구성하여 다양한 프로그램을 제공하고 있다. 95년에 상영한 '포카혼타스'가 벌써 연극장화하고, 96년에는 흥행중인 '노틀담의 꼽추'를 관람장화하여 발길을 멈추게 한다. 이처럼 디즈니랜드에서 해마다 흥행에 성공한 만화영화를 관광상품화하는데 혈안이 되고 있다.

전통보수적인 충청도 양반들이 오랫동안 오락활동을 매도해왔지만, 현대인들에게는 건전오락과 여가문화가 필수적 요건이라는 사실을 깨달아야 한다. 때밀이하러 가는 유성보다는 온천문화제로 전국민을 모아야 하고, 과학을 배우러 오라는 엑스포과학공원보다는 과학축제로 전세계인을 유인할 수 있다. 오늘날은 모든 학문과 예술의 교육적 기능과 오락적 기능이 합성되는 '에듀테인먼트'가 인류 최후의 과제가 되고 있다. 지역적 여건을 최대한 살려서 고부가 가치산업인 관광혁명을 이루어야 한다.(대전매일신문 대매직필, 1996. 7. 30)

정략파괴 – 멀티혁명

아메트 아이카나트 [터키]

이 카툰은 글로벌 시대에 각국이 긴밀히 연결된 모습을 도미노에 비유한 지구 촌 만화이다.

　　미국과 일본을 비롯한 선진제국의 각종 연구소와 전문가들이 21세기의 첨단 유망산업으로서 멀티미디어산업과 정보통신산업을 예견하고 있다. 이미 선진국의 산업 패턴이 하드웨어의 산업화에서 소프트웨어의 정보화로 전환하는 현실이다. 그런데 만화와 영상으로 표현하는 멀티미디어산업과 인터넷으로 연결하는 정보통신산업이 황금알을 낳는 거위로 부상하고 있다.

　　정부에서는 1백만평 이상의 부지에 4조원 가까운 사업비를 투자하여 10조원 이상의 파급효과를 예상하는 세계 최대 규모의 멀티미디어 산업단지인 '미디어 밸리'를 선정하고 적극 육성하려는 국책사업을 펼쳐나가고 있다. 이에 따라 각 시 · 도가 사활을 건 유치경쟁에 나서서 로비활동이 치열하다는 소식이 나돈다. 대전시를 비롯한 시의회와 지역 의원들이 나서고 개발위원회를 비롯한 경실련과 범시민대책위원회가 '미디어 밸리'의 대전 유치에 총력전을 펼치고 있지

만, 대전시민들은 다시 대전이 정략적 희생양이 되지 않을까 우려하고 있다.

　　사실 대전은 한반도의 중핵도시로서 수도권의 공장 정비와 인구분산 대책에 따라 최적의 멀티미디어 산업단지 요건을 구비하고 있다. 즉, 대전은 국내 유일의 대덕연구단지, 과학기술원, 중앙과학관, 엑스포과학공원 등이 자리하여 '한국판 실리콘 밸리'로 고급인력과 첨단기술이 집중되어 있다.

　　지금 대전시민들은 ASEM유치의 완전배제와 제3청사 이전의 불투명 등으로 실망과 허탈감에 빠져있다. 이러한 대전을 정부가 구태의연한 편의주의와 정치 논리에 의하여 멀티미디어 산업단지조차 제외한다면, 대전시민은 물론, 전 국민이 정부의 시책을 불신하고 편향적인 파워게임을 지탄할 것이다. 국가의 백년대계를 정략적 차원이나 지역적 이기주의에 편승하여 엉뚱한 지역에 낙점한다면, 통일조국의 장래가 암담하다는 전문가들의 지적이다.

　　이제 남은 과제는 대전시 전체가 '미디어 밸리' 유치의 당위성을 주장하되, 대덕연구단지의 50여개 연구소를 총동원하여 제각기 유치 건의에 나서도록 종용하여야 한다. 이 기회에 '대전과학축제'의 구상안도 활용하면 어떨까. 끝내 대전시가 멀티단지의 유치에 실패하더라도 멀티혁명을 선도하지 않으면 21세기에 살아남지 못한다는 사실을 명심하여야 할 것이다.(대전매일신문 대매직필, 1996. 7. 9)

이권파괴 - 교육혁명

콜라데스치기노 [이탈리아]

이 카툰은 등수로 사람들을 평가하는데 3등에 그친 선수가 자신의 발판을 높이 들어 보임으로써 만족을 표시하는 스포츠만화이다.

교육개혁의 사각지대가 아직도 묘안과 해결책을 못 찾고 있다. 법학전문대학원과 사법연수원, 한의학과 약학, 그리고 전문대학과 일반대학의 주장이 당사자 간의 이해관계 차이로 매듭을 못 짓고 있다. 지금까지의 원론적 주장조차 수혜자 입장의 국민들에게는 밥그릇 논쟁과 이권싸움으로 비춰지고 있어서 만화적 발상인 절충안을 제시해본다.

첫째, 세계화추진위원회와 교육부를 비롯한 행정부가 법학교육을 미래지향적으로 개혁하여 국민들에게 양질의 법률 서비스를 제공하려는 법학전문대학안과 법학교수회 및 기존 법조인을 비롯한 사법부가 종래의 고시제를 개선하고 법조인 양산을 정예화하려는 사법연수원제의 사법개혁 논쟁이 팽팽하다. 그렇

다면, 선의의 경쟁체제를 도입하여 법조인 가운데 검사를 관장하는 행정부는 세계화 추세에 따른 법학전문대학원에서 검사를 양성하고 판사를 관장하는 사법부에서는 종전의 사법연수원을 개혁하여 판사를 배출하면 시비할 필요가 없을 것이다. 그리고 판사와 검사의 임용 전후에 변호사 활동을 허용하면 어떨까.

둘째, 한약사제도는 한의과대학에서 양성해야 한다는 한의학과와 약학대학에서 양성해야 한다는 약학과의 한의약 논쟁도 사생결단이다. 그렇다면, 선의의 경쟁체제를 도입하여 한의과대학이나 약학대학이 아닌 한약전문대학원에서 한약사를 양성하면 어떨까.

셋째, 전문학사과정을 개설하려는 전문대학 측과 전문대학생을 편입학 자원으로 확보하려는 일반대학 측의 경쟁논리도 만만치 않다. 지금까지 전문대학은 개방대, 산업대, 기술대, 기능대, 신대학 설립 등으로 자생력을 잃어가고 있다. 심지어 혼자 공부하는 독학학사와 방송통신의 학사학위도 수여하는데 교육 여건이 양호한 전문대학에는 활성화 대책이 없다. 그렇다면, 선의의 경쟁체제를 도입하여 산업학사 자격으로 전문대학원에 입학하도록 혜택을 주든지 전공이 색다른 전문대학에 1-2년의 심화과정을 개설하여 전문학사 학위를 수여하면 어떨까.

학문의 전당에서 집단 이기주의에 의한 이권 확보를 지양하고 국민복지 차원에서 진정한 교육혁명이 일어나야 한다.(대전매일신문 대매직필, 1996. 7. 18)

기술과 예술의 통합 교육

우미트 무피트 디카이 [터키]

이 카툰은 비록 입장은 다르더라도, 다른 입장들이 모여 하나가 될 때에 더 많은 것을 얻을 수 있음을 표현한 교육만화이다.

　　최근 이공계 대학 기피 현상이 두드러지고 과학기술의 고급인력 수급에 차질이 생겨서 국가 경쟁력이 약화된다고 야단법석이다. 귀공자처럼 자란 청소년들이 수학과 과학을 공부하기 어려워하고 있다. 부모들도 한두 명에 불과한 자녀들이 과정 이수가 어려운 이공계 대학에 진학하는 것을 마음 아파할 것이다. 어쩌면, 과학기술자 자신들조차 자녀들에게 과학기술보다는 문화예술을 전공하라고 권유할지도 모른다. 훗날 우수한 과학기술자가 되었는데도 낮은 보수와 사회적 냉대를 받는다면 누군들 전공하려고 하겠는가.

　　정부도 대처방안을 마련하기 위하여 인적개발회의를 여는 등 분주하다. 이 방안에는 다음과 같은 것들이 포함될 수 있을 것이다. 우선, 교육적 차원에서 자연계열 응시자들에게 가산점을 부여하고 교차지원을 제한하는 것, 이공계 대학생들에게 병역 특례와 학비를 제공하고 해외 유학과 취업 보장 등의 혜택을

주는 것, 그리고 초중고교의 과학교육과 대학의 이공계 교육을 내실화하는 방안 등이 모색될 수 있다.

다른 한편으로, 사회적 차원에서는 과학기술자를 우대하는 사회풍토를 조성하여 그들이 자부심과 긍지를 갖고 연구활동과 기술연마에 전념할 수 있도록 사기를 진작시켜야 할 것이다. 범정부적 차원에서도 과학기술자들에게 특별수당 인상, 각종 복지제도 수립, 시상제도 확대, 명예의 전당 등을 추진해 나가야 할 것이다. 때늦기 전에 첨단 과학기술의 우위를 확보하고 국가 경쟁력을 높이기 위하여 국가의 명운을 걸고 과학입국을 국가정책으로 추진해야 한다.

최우선적으로, 추진돼야 할 것은 첨단 과학기술과 선진 문화예술을 통합하는 사회적 인식과 교육정책, 그리고 이에 바탕을 둔 국가경영이다. 21세기는 문화의 세기로 '문화의 산업화와 과학의 예술화'를 의미하는 지식산업과 문화상품이 부상하여 국가경쟁력과 세계시장을 좌우하게 된다.

원래, 아트(art)의 개념 속에는 기술과 예술의 의미가 함축되어 있다. 그런데 우리는 기술자 따로, 예술가 따로, 또는 공과대학 따로, 예술대학 따로 담벽을 높이 쌓아왔다. 심지어 전통학문과 응용기술, 순수예술과 대중문화가 등을 돌리고 있는 현실이다. 그런데 오늘날은 문자 그대로 멀티미디어, 즉 다매체·다채널·다중매체의 통합시대이다. 학문의 틈새 분야와 예술의 틈새 영역을 통합하여 탐색할 때에 21세기형 지식산업과 문화상품의 활로가 트인다.

지식산업과 문화상품은 자국문화를 전세계에 홍보하고 이미지를 고양하는데 최상의 무기다. 신세대가 첨단 과학기술과 선진 문화예술의 융합으로 지식산업과 문화상품을 창안 개발할 수 있도록 기술과 예술을 통합하는 교육정책과 국가전략이 절실히 요구되고 있다. 어린이와 청소년을 비롯한 신세대는 과학기술을 기피하는 것이 아니라, 그들이 선호하는 문화예술이 과학기술과 접목되어 통합 운영되기를 애원하고 있다. 이러한 절규와 함성을 교육계와 정치권이 왜 듣지 못하고 있는가.(동아일보 여론마당, 2002. 2. 17)

이 카툰은 기존의 단순한 기호인 횡단보도를 즐거운 상상의 놀이로 탈바꿈시키는 환상만화이다.

세이란 카페르리 (아제르바이잔)

오늘날 고도의 정보화 사회에서는 신세대를 비롯한 대중의 문화에 대한 감수성이 향상되고 그 향유욕도 증대되고 있다. 더욱이 첨단 과학기술이 선진 문화예술과 접목되면서 문화산업과 문화상품이 비약적으로 발전하고 있다. 이에 따라 일반 시민들의 생활양식이나 소비자들의 제품 선호도에 커다란 변화가 일어나 문화의식과 심미안이 응용되는 고부가가치 상품시대가 전개되고 있다. 정부에서는 94년 5월 4일 문화체육부에 문화산업국을 신설하고, 7월 20일 문화산업 진흥계획을 발표한 바 있다. 또한 일반의 대중문화에 대한 대응방안을 모색하기 위한 공청회와 세미나를 여러 차례 개최하기도 했다.

뒤늦게나마 우리나라도 민족문화를 보존하고 세계시장을 겨냥한 문화상품 개발에 관심을 쏟게 되어 다행스럽다. 무엇보다도 영상산업 민간인협의회에서 영상기본법을 마련하여 국회를 통과하고 만화영화와 게임 소프트웨어의 개발을 전략적 선도 산업으로 건의한 일이 도화선이 됐다. 영상산업을 개발해야

한다는 국가과학기술자문회의의 건의가 촉매역할을 했다. 금년 들어 종합유선방송이 방영되고 통신위성이 발사되면 영상산업을 비롯한 각종 문화산업이 크게 부상하게 될 것이다.

문화체육부에서 밝힌 문화산업은 '문화의 산업화와 산업의 문화화'를 말하고 있다. 문화의 산업화는 문화의 생산 저장 유통 체계를 산업화하는 것으로 영화, 음반, 미술 및 공연 등의 생산력 제고와 과학적 관리는 물론 CD롬, 대화형 콤팩트 디스크, 주문형 비디오, 멀티미디어 등 새로운 형태의 문화 매체를 산업화 측면에서 적극 육성하는 것을 뜻한다.

산업의 문화화는 산업 제품에 문화적인 요소를 더하여 고부가가치 상품을 개발하는 것으로 김칫독 냉장고처럼, 한국형 제품 등에 문화적 특수성을 가미하여 제품화하는 것을 말하고 있다. 문화산업을 진흥하기 위한 정부 차원의 대책으로는 인력 양성, 진흥 기반 조성, 문화시설 확충, 관련 법규 정비 및 각종 세제 혜택 등이 적극 추진되어야 한다.

지금까지는 대학의 학과 증설이 하드웨어 면의 공업 계열에 치우쳐왔다. 이제는 소프트웨어면의 첨단 문화예술 계통 고급인력을 대량 배출하는 방향으로 바뀌어야 한다. 특히, 컴퓨터영상, 멀티미디어, 만화산업, 영화, 비디오, 가요, 음반, 연예, 방송, 영상기획 등의 첨단산업과 신세대문화가 접목되는 분야의 수요가 급증하고 부가가치가 높아지고 있다.

문화산업을 개발하기 위한 민간기업 차원의 대책으로는 적극적인 투자, 연구기획, 첨단 문화상품 및 한국적 문화상품 개발, 자체 인력양성 등에 역점을 두어야 한다. 특히, 기업인들은 경제부문에서 문화예술이 차세대 국가발전의 원동력임을 깨달아야 한다.

끝으로, 「문화는 상품이 아니다」는 주장이 나올 수 있지만, 오늘날 시각문화 영상시대에는 소수 특권층의 고급문화를 첨단 매체에 담아서 상품시장에 내놓아야 대중들이 수용할 수 있다. 따라서 문화산업의 개발과 진흥은 문화민족의 중대 과제가 아닐 수 없다.(동아일보 발언대, 1995. 2. 8)

만화영상산업 핵심 육성

세메렌코 블라리미르 (러시아)

이 카툰은 대검 대신에 숟가락을 꽂음으로 겉으로 무력을 과시하지만 내
실을 기하지 못하여 허덕이는 풍자만화이다.

원래 예술(藝術, Art)이라는 용어의 어원 속에는 동서양을 막론하고 '기술
과 예술'이라는 의미가 함축되어 있다. 양자가 결합된 현대사회는 과학기술적
측면에서 '멀티미디어시대', '정보화 사회'를 펼치고 문화예술 측면에서 '디자
인문화와 만화예술'을 수놓아 기술과 예술의 복합체인 문화산업이 부상하고 있
다. 정보화시대의 멀티미디어는 가전기술, 컴퓨터기술, 디지털기술 등으로 문자
와 음성 그리고 화상 정보를 통합 제공하는 다중매체이므로 실사영화뿐만 아니
라, 만화적 디자인인 동화상(動畵像, animation)이 컴퓨터 그래픽과 컴퓨터 애니메
이션 기법의 개발로 각광을 받고 있다는 사실을 유의해야 한다.

94년 3월 4일 상공자원부와 문화체육부에서는 '영상산업발전민간협의
회'를 구성하는 등 정부에서 영상산업을 21세기의 대표적 유망산업으로 육성하
여 국가 브랜드로 추진할 계획이다. 또한 5월 17일 국가과학기술자문화의에서

도 '첨단 영상산업 진흥방안'을 마련하여 대통령에게 보고한 바 있다. 영상업계의 통계에 의하면, 세계시장의 영상산업 연간 규모는 컴퓨터게임 4백 50억 달러, 레코드 2백 87억 달러, 비디오 2백 41억 달러, 만화영화 35억 달러, 그리고 극장용 영화 33억 달러로 나타나 있다. 실제로 실사영화의 규모는 그렇게 크지 않음을 알 수 있다.

최근에 멀티미디어의 영상산업에서 만화 캐릭터와 애니메이션이 가장 중추적인 역할을 담당하고 있다. 만화 캐릭터를 이용하는 비디오 게임산업은 일본이 90%를 독식하고, 컴퓨터 게임분야는 미국이 70%를 점유하고 있다. 또한 음반 영상은 미국이 31%, 일본이 15%를 차지하고, 극장용 영화는 미국의 7대 메이저 영화사가 독차지하고 있다. 비디오 시장의 15%에 해당되는 만화영화는 디즈니 만화영화의 성공에도 불구하고, 일본이 65%를 차지하는 역조 현상을 나타내고 있다. 그리고 2백억 달러의 영상산업 규모인 일본은 미국의 영상기업까지 합병하여 우회 수출을 꾀하고 있다. 앞으로 일본은 국내시장에서 극장용 영화를 합작하거나, 자본 참여로 잠식할 것이다.

현재 우리나라의 만화영화산업은 그동안 미국과 일본의 주문제작(OEM)으로 기술적 측면에서 세계적 수준에 올라 있다. 국적 있는 청소년문화를 육성하기 위하여 TV방송과 CATV에서 국산 만화영화를 일정 비율 이상 방영하도록 조치한다면, 당장 활성화되어 해외수출까지 기대할 수 있다. 그 밖에 만화 캐릭터산업과 팬시상품 개발, 만화출판산업과 만화광고산업 그리고 만화관광산업까지 본격적으로 개발할 때이다.

이제 만화는 황당무계한 오락물이 아니라, 21세기 영상산업의 핵심적인 소프트웨어 산업으로 영화보다 부가가치가 높아지고 있다. 금년 중에 제정될 '영상진흥법'에 만화사업을 충분히 반영시키고, 내년에 발족될 한국예술종합학교의 '영상원'에 컴퓨터 애니메이션을 비롯한 영상만화인 애니메이션 과정을 가르치는 학과를 신설해야 영상산업을 극대화할 수 있을 것이다.(동아일보 나의 의견, 1994. 5. 25)

cartoon column

건전 대중만화 육성 - '대전만화전' 출발 -

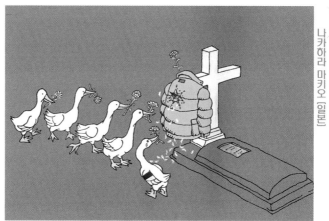

나카하라 마키오 [일본]

이 카툰은 등이 터진 오리털 잠바에 화환을 바치는 오리의 모습이 인간의 동료 애를 무색 시키는 동물만화이다.

　　우리나라에서도 작년부터 보고 느끼고 감상하는 만화예술전이 연례행사로 열리고 있다. 그런데 신문사에서 주최한 국내외 만화전을 제외하고, 공공기관이 국내 최초의 지방 만화전을 열어 큰 관심을 모았다. 즉, 제1회 대전직할시 '만화예술전'이 한밭도서관에서 열린 것이다. 문화예술의 불모지로 알려졌던 대전에서 만화전과 같은 새로운 문화예술 활동이 전개되어 기대가 크다. 지난 8월초 공모계획이 발표되자, 신문 잡지 방송 등에 50여회 이상 보도되어 매스컴의 관심이 얼마나 높은 행사였는지 스스로 놀랐다. 각 기관의 협조와 여러 기업체의 후원 그리고 전국 각지에서 5백여 점의 작품이 출품되어 개막식을 가질 수 있었다.

　　무엇보다도 전시실에 들러오는 관람객의 숫자와 계층 그리고 그들의 반응이 관심거리였다. 시간이 지날수록 관람객들이 점점 늘어나서 중간고사가 끝

나는 주말에는 수천 명이 몰려왔다. 그리고 어린이와 청소년들만 만화를 좋아하는 줄 알았는데, 부인들과 노인들까지 호기심을 가지고 참관을 하고 있었다. 삼삼오오 짝을 지어 담소하면서 즐겁게 감상하는 모습이 만화가들이 꿈꾸는 밝고 명랑한 세상의 단면이었다. 과자를 든 꼬마들은 재미있다고 소리친다. 교복을 입은 중학생은 내년에도 열어야 한다고 주장한다. 청춘남녀 한 쌍은 작품 속에서 사랑을 찾고 밀어를 나누고 있다. 어떤 할머니는 무슨 뜻인지 모르면서도 열심히 들여다본다.

난해한 추상화전이나 화젯거리가 적은 구상화전 보다 이해하기 쉽고 재미있는 이야기가 담겨있는 만화예술전에 더욱 친근감을 갖는가 보다. 만화 속에는 꿈과 환상이 가득하기 때문에 만화는 어린이와 청소년들이 상상한 나래를 펴기에 가장 훌륭한 예술 장르이다. 그동안 기성세대들이 만화에 대한 오해와 편견을 갖고 건전만화에 대한 육성책을 펴지 못하였다. 고루한 어른들과 근엄한 기관장들 그리고 만화를 무조건적으로 터부시하는 인사들이 참관하여 만화에 대한 올바른 이해와 적극적인 협조를 아끼지 말아야 할 것이다. 이제 만화를 외면하는 국외자가 만화에 대하여 왈가왈부하는 시대는 지나가야 한다.

현대사회는 대중문화와 대중예술이 지배하는 민주사회이다. 우리 사회는 과반수이상을 차지하는 어린이와 청소년들이 '만화세대' 라는 사실을 유의해야 한다. 대전만화전을 계기로 문화예술 활동에서 소외된 우리 자녀들이 밝고 명랑한 건전만화 속에서 자라도록 선도해야 한다고 생각한다.(동아일보 나의 의견, 1992. 10. 16)

유교·윤리 방송국 개설해야

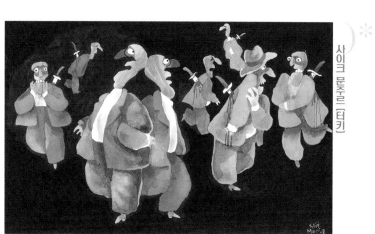

사이크 뭉추르(터키)

이 카툰은 서로 등 뒤에 칼을 꽂는 상황에서 남들에게 쉽게 등을 보일 수 없는 윤리 만화이다.

　　최근 반인륜 범죄가 만연하여 국민들이 불안과 공포에 떨면서 인간성과 도덕성이 회복되기를 갈망하고 있다. 동방예의지국이었던 우리나라가 오늘날 인간윤리와 생활도덕이 말할 수 없을 정도로 실추되었는데도 그냥 지나친다면, 우리나라의 장래는 암담할 뿐이다. 이에 국가적으로 일반인들의 현대윤리와 생활도덕을 강화할 수 있는 종합유선방송(CATV)에 두 개의 채널을 추가 할 것을 제안한다.

　　첫째, '유교방송'을 세워서 현대의 생활규범을 확립했으면 한다. 유교는 옛날부터 동양사회의 통치이념이면서 일반인의 사고와 행동의 규범이 되어 왔다. 그런데도 불구하고 유교문화와 전통은 사라져가는 대신에 불교와 기독교단에서는 신문사와 방송사까지 허가받아 활발하게 운영하고 있다. 차제에 유교와 관련된 성균관과 유도회본부 등의 각종 유림단체가 중심이 되어 유고의 현대화

과학화 생활화 등 유고의 부흥운동을 전개했으면 한다.

유교방송국을 통하여 경로효친, 전통사상, 선비문화, 고전읽기, 한자교육 등 다양한 프로그램으로 행복한 가정, 건전한 사회, 그리고 민주국가의 도덕정치가 실현되도록 힘썼으면 하는 바람이다. 정부에서 윤리도덕이 극도로 타락한 국민정신을 개혁하는 전기가 되도록 유림 측의 요구를 수용하여야 할 것이다. 또한 유림 측에서는 동성동본 혼인과 호주제 폐지의 수구적 반대운동보다는 효도법과 효도세 신설 등과 같은 진보적 활동을 전개해야 할 것이다.

둘째, '윤리방송'을 세워서 국민들에게 인간성과 도덕성을 자각시키고 회복시켜 주어야 한다. '효세계화운동본부', '인간성회복운동추진협의회', '도덕성회복운동본부' 등의 각종 민간사회단체가 참여하는 별도의 방송 채널을 두어 우리 사회의 공동선을 추구하고 인간다운 삶을 영위하기 위한 범국가적 운동을 전개하여야 한다.

윤리방송국에서는 인간성회복운동, 도덕성추구운동, 현대윤리강좌, 가치관정립, 신사숙녀교육, 민주시민강좌, 시민교양강좌, 민족통일운동 등을 다양하게 펼쳐나갈 수 있을 것이다. 유교방송과 윤리방송을 한데 묶어서 한 채널로 운영할 수도 있을 것이다. 고도산업사회에서 가정교육과 사회교육이 전무한 시점에 총체적인 난국을 해결할 수 있는 정신적 지주 역할이 기대된다.

처음에는 이러한 방송이 외면당할지도 모르지만, 부모와 기성세대가 깊은 관심을 기울여야 한다. 민간단체와 기업체의 후원으로 방송을 시작하더라도, 공익자금이나 광고 등의 수입으로 자생력을 길러 주어야 할 것이다. 관련 단체의 적극적인 참여와 정부의 긍정적인 배려가 절실하게 요구된다. 폭력규제법과 같은 강력한 대응도 하나의 방편이지만, 근본적으로는 개개인의 사회적 양심에 호소할 수 있는 종교방송을 통하여 동방예의지국을 재건해야겠다.(동아일보 나의 의견, 1994. 11. 16)

과학과 문화와의 만남

샤 다 추한 [중국]

이 카툰은 신사의 모자와 닮은 UFO의 출현에 정중히 인사하는 과학만화이다.

21세기는 유엔이 정한 '문화의 세기'로 감성이 지배하는 뉴미디어 시대이다. 또한 새천년은 초일류의 지식산업과 아이디어상품을 창출해야 살아남는 지식정보화 사회이다. 그러므로 첨단과학기술과 선진 문화예술을 통합한 신종산업과 유망업종을 개발해야 한다. 아직은 우리의 현실이 기술자와 예술가가 등을 돌리고 공과대학과 예술대학이 벽을 쌓는 실정이다. 더욱이 IMF 이후 낮은 보수와 사회적 냉대로 인하여 우수한 과학기술자들이 발을 못 붙이고 이공계 대학의 기피 현상이 심화되고 있다. 정부의 관련 부처에서 대처방안을 마련하고 있지만, 즉각적인 실효성이 의문시되고 있다. 무엇보다도 시대의 변화에 따른 의식의 전환이 관건이 될 수도 있다.

우선, 첨단 과학기술과 선진 문화예술을 통합하는 교육정책과 국가전략으로 국가경쟁력을 높여야 한다. 본래 아트의 개념 속에는 기술과 예술의 의미

가 함축되어 있다. 멀티미디어시대에는 첨단 과학의 기술자와 선진 문화의 예술가가 만나야 부가가치가 높은 신종산업과 유망업종을 개발할 수 있다. 또한 학문의 틈새 분야와 예술의 틈새 영역을 탐색함으로써 새로운 장르와 매체가 창출되어 신세기를 선도할 수 있다.

과거에는 생각하지 못했던 예술+공학박사, 컴퓨터+그래픽, 만화+영화, 게임+디자인 등은 기술과 예술이 통합하여 파생된 신조어들이다. 그러므로 신세대가 선호하는 문화예술이 과학기술과 접목되어 복합형 체제로 운영해야 할 당위성이 대두되고 있다. 앞으로 전통학문의 현대화와 첨단화 작업, 그리고 순수예술의 대중화와 산업화 과정에서 과학기술과 문화예술을 통합하는 교육정책과 인력개발이 커다란 현안과제이다.

다음으로, 첨단 과학기술과 선진 문화예술을 통합하여 인류의 문화유산과 미래의 메가트렌드를 소재로 한 지식산업과 문화상품을 개발해야 한다. 세계인이 공유하는 인류의 보편적 가치문화와 공통적 관심사항을 콘텐츠로 기획하여 세계시장을 공략해야 할 것이다. 특히, 인류의 고전명작과 미래의 비전을 디지털화·오락화한다면 베스트 상품이 될 수 있다.

중세기의 전통학문과 순수예술 분야에는 교훈적 기능이 강화되어 문화귀족인 특권층만이 '학문을 위한 학문'과 '예술을 위한 예술' 활동을 전개하였다. 그러나 현대의 대중문화와 응용기술 속에는 오락적 기능이 풍부하여 신세대가 인터넷 정보를 비롯한 만화·영상·게임 등의 쉽고 재미있는 오락매체를 통하여 최신 정보를 확보하려고 한다. 그들은 낡은 지식을 암기하기보다는 즐거운 오락활동 가운데서 고급 정보를 획득하고자 한다. 따라서 신세대 취향에 맞는 첨단 과학기술 매체와 선진 문화예술 장르로 창안된 세계적인 문화상품이 국력을 좌우한다. 이제 남은 과제는 첨단 과학기술과 선진 문화예술을 전문성 있게 육성하면서도 양자를 통합하여 운영하는 방안이 효율적이다.

오늘날은 첨단 과학기술이 영상문화와 접목되면서 콘텐츠와 서비스가 중심인 소프트웨어산업시대이다. 이에 따라 국제화시대에는 세계시장의 환경과 기대산업 구조의 다변화가 창의적인 콘텐츠 개발과 기획력 창출을 요구하고 있

다. 첨단 과학기술의 아이디어를 선진 문화예술의 디자인으로 개발한 지식산업의 문화상품이 세계시장을 석권하게 된다. 차제에 예술공과대학과 예술공고의 설립, 예술공학사와 예술공학석사의 배출, 그리고 문화산업대학과 문화산업진흥원 등의 개설이 고려되어야 한다. 신세대는 이공계 진출을 기피하기보다는 과학기술이 문화예술과 통합·운영되기를 바라기 때문에 인적자원의 교육정책과 지식산업의 국가개발에 획기적인 전기가 마련되어야 할 것이다.(중도일보 테마칼럼, 2002. 2. 26)

"동정", 임청산(한국), 1992. 8. 20

VIII

만화산업과 도시문화

청소년과 만화문화

표틀르 쿠리니크 (러시아)

이 카툰은 저승사자의 위독한 상태에 자신의 처지에 아랑곳하지 않고 도와서 따뜻한 인간미가 느껴지는 애증만화이다.

청소년기를 행복하게 맞이하는 이가 있고, 불행하게 흘러 보내는 이도 있다. 나는 유학자였던 선친의 영향으로 젊은 날을 괴로워했다. 한문이나 배우고 사범학교에 들어가 선생이 되기를 바라셨던 선친의 뜻과는 달리, 나는 인문고교에서 영어를 공부하고 대학에 진학하기를 소원하였다. 3일간 식음을 전폐했어도 뜻을 이루지 못한 나는 청소년기의 '이유 없는 반항'까지 겹쳐 발광과 부정 속에서 어두운 시절을 보냈다. 다행히도 오늘과 같은 젊은이들의 음주·흡연·약물 복용으로 비행이나 범죄를 저지르지 않고 영어나 태권도로 심신을 단련하였다.

그러던 어느 날 하숙집 친구가 당시 인기가 높았던 만화 주인공을 멋지게 그리기에, 나도 흉내 내어 낙서 같은 그림이나마 신문 잡지 등에 투고하기 시작한 일이 그만 필생의 과업이 되고 말았다. 지금도 가족과 친지들은 나에게 '영문

학 교수나 하지, 뒤늦게 무슨 만화예술을 가르치느냐'고 놀려댄다.

정말 청소년은 '제2의 탄생'을 위한 성숙적 변화가 가장 많은 인생의 푸른 계절이다. 그들에게는 신체적 · 운동적 · 생리적 발달과 함께, 지적 · 심리적 · 정서적 · 사회적 성숙에 따른 충동과 기대, 그리고 불안과 공포가 따르기 마련이다. 그 발달과업 속에서 그들은 이성에 대한 흥미와 호기심, 부모와 가정으로부터의 해방, 독립적 생활과 직업의 선택, 개성 있는 여가 이용, 자아 의식의 발견, 인생관과 가치관의 확립 등 여러 가지 인생문제로 '잃어버린 세대'처럼 방황하고 있다.

젊은 세대들이 청년답게 살고자 하는 생활양식인 '청년문화'를 기성세대인 부모나 사회가 충분히 이해하고 선도해야만 딴 길로 나서지 않는다. 그 청년문화 가운데 만화예술이 차지하는 비중이 크다. 따라서 만화작가들은 청소년 문제를 섹스와 폭력으로 해결하지 말고 그들에게 꿈과 희망을 심어주며, 어른들은 양질의 만화 도서를 마음껏 읽게 해주어 밝고 명랑한 건전사회를 이룩하여야 한다.(대전일보 한밭춘추, 1990. 5. 15)

청소년회관과 만화광장

무히틴 쾨록그루 [터키]

이 카툰은 추운 겨울날 새들이 옹기종기 모여 굴뚝에서 난로의 열기를 쬐고 있는 동물만화이다.

누구나 무슨 일을 하려면, 면밀한 계획을 세워서 추진한다. 그렇지 않으면, '무계획' 하여 일은 실패하고, '무모' 하다는 비난까지 받게 된다. 그래서 90년 1학기말 만화예술과 신입생들의 서울 현장실습 계획을 수립하려고 학생들에게 앙케트를 실시하였다. 실습장으로는 어떤 만화영화사, 만화학원, 신문사, 방송사, 출판사 등을 원하는가? 또한 특별 강사로는 어느 시사만화가, 연재만화가, 만화산업가, 관련학자, 기타 예술계 인사를 원하느냐? 고 물어보았다. 특수한 전문분야를 전공하려는 학생들이라서 개성이 뚜렷하고, 진로가 분명하여 많은 참고가 되었다.

때마침 '청소년 헌장' 이 제정된 금년 오월 청소년의 달, 대전에서는 평생 모은 전 재산의 9할을 '청소년회관' 건립기금으로 희사한 소식이 시민들에게 신선한 충격을 주었다. 부동산 투기에 혈안이 된 재벌기업들에게 시민들은 따가운

눈초리로 비난의 화살을 퍼붓는 작금이 아닌가.

그런데 앞으로 건립될 청소년회관은 어른들의 뜻으로만 설계하지 말고, 청소년들의 꿈도 그 안에 담아주면 어떨까? 그 회관을 아무리 크게 지어도 학술·문화·예술·체육·오락시설 등을 자리에 담기는 어려울 것이다. 그러므로 어른들이 가능하다는 시설 즉, 강당, 극장, 창작실, 과학실, 도서실, 음악실, 미술실, 체육실, 무용실, 오락실, 그리고 '만화코너' 등도 넣어서 청소년들에게 어떤 분야에 관심도가 높은지, 교육위원회를 통하여 초·중·고교 학생들에게 사전 조사할 필요가 있다. 왜냐하면 청소년회관은 청소년들의 놀이문화 공간이기 때문이다.

사실 만화코너가 몇째 안에 들어갈지도 궁금하지만, 등수 내에 들어도 과연 그 공간을 선뜻 마련해 줄는지 의심스럽다. 세계적인 명소인 미국의 '디즈니랜드'와 같은 시설은 못되더라도, 어느 구석에서 명작만화를 읽고, 만화영화를 보며, 별도로 마련된다면, 청소년문화를 이해하는 시민행정이 국내 최초로 수립되는 것이다.(대전일보 한밭춘추, 1990. 5. 23)

오해·편견 그리고 만화사랑

아림프·스틈리스탄토(인도네시아)

이 카툰은 어린 아이가 새총 놀이를 하다가 무시무시한 탱크들에게 둘러싸여 공포에 질린 표정을 하는 응전만화이다.

대전행 버스 안에서 초등학교 교장선생님과 옆자리 하였다. 앉자마자, 아동만화에 대한 찬반 양론이 화제가 되었다. 부정적 시각에서 여러 가지 의견이 있었으나, 그 가운데 '만화가 황당무계하고 비논리적' 이라는 주장이었다. 사실, 만화는 연극·영화·사진·TV가 표현할 수 없는 환상과 동경의 세계까지도 자유자재로 형상화시킬 수 있으므로 그런 말을 듣게 된다. 오늘날 공상과학만화가 커다란 비중과 인기를 차지하고 있음이 그 실증이지만, 인류의 꿈을 실현하려는 예술이다.

또한 만화는 이야기를 그림으로 표현하는 종합예술이기 때문에 비논리적이라는 지적을 받게 된다. 그러나 만화는 순수과학적 사실을 논리적으로 리얼하게 전개하기도 한다. 대부분의 학습·교양 만화가 이러한 주장에 대한 반증으로 볼 수 있다. 이처럼 만화라는 매체에는 모든 학문과 예술을 수용할 수 있기 때문

에 그릇 속에 담는 어떤 이야기와 무슨 그림이 문제가 될 뿐이다.

그 외에도 만화가 독서력과 사고력을 떨어뜨리고 청소년비행의 온상이 된다고 몰아붙이기도 한다. 반면에, 청소년들이 좋은 만화책으로 독서에 흥미를 갖게 되고, 상상의 나래를 마음껏 펴서 앞날에 대한 꿈을 키워 나간다는 긍정적 측면을 살피지 못하고 있다. 더구나 청소년 범죄가 나쁜 만화책을 읽어서 발생했다면, 소년원을 찾아가 조사 연구할 과제가 주어진다.

픽션의 세계를 그리는 소설·연극·영화 등에 대해서는 별다른 오해가 없는데, 유독 만화에 대한 편견이 많은 것은 일차적으로 만화작가와 출판업자들이 책임을 통감하여야 한다. 이보다 만화처럼 웃기는 일은 만화책을 읽어 보지도 못한 기성세대가 일방적·무조건적으로 만화에 대한 오해와 편견, 그리고 부정적 고정관념을 못 버리고 만화의 육성·발전책을 세워주지 않은 것이다.

다행이 방송국에서 국산 만화영화에 관심을 쏟고, 사회단체에서 건전만화 모니터 활동을 전개하여 실낱같은 희망이 보이고 있지만, 무엇보다도 정부기관의 후원이 필요하다. 만화문화 속에서 자라는 30대 이하의 젊은세대가 만화를 단죄하지 않고 사랑하는 만화 팬임을 유의해야 한다.(대전일보 한밭춘추, 1990. 6. 20)

만화전쟁 - 만화평화

알리 수르 (터키)

이 카툰은 전쟁터에서 총칼과 같은 살상용 무기 대신에 베개가 지급되자 천연스럽게 베개싸움 하는 전쟁만화이다.

매일 저녁 가판대에서 여러 일간신문을 훑어보고, 매월 초순 서점에서 각종 월간 잡지를 살펴보는 일이 습관화 되었다. 혹시 만화에 관한 기사와 새로운 작품 활동이 없을까 하는 기대감에서다. 만화는 아이디어 경쟁인데 하루라도 놓치면, 그만큼 뒤떨어지게 마련이다. 어쩌다 단골손님이 들르지 못하면, 챙겼다가 보여주는 혜택까지 받고 있다. 이런 일과 속에서 좋은 의미에서의 만화전쟁에 참관하고 있다.

일찍이 어린이 잡지 간에 아동만화 부록경쟁이 벌어지더니, 지금은 출혈 상태에 있다. 그리고 만화 주간 잡지끼리 성인만화 퍼센트 경쟁을 벌여 위험 수위에 와 있다. 상업주의 때문에 정평 있는 스포츠신문에서조차 부록만화로 마구

벗겨서 낯 뜨거운 경쟁에 나서고 있다. 그동안 신문·잡지에서 만화를 약방의 감초처럼 이용하다가 두툼한 만화부록을 발행하는 일은 만화 문화의 발전을 위하여 다행스러운 일이다. 그러나 어떤 내용과 무슨 그림의 만화를 출간하느냐가 문제다.

어린이들에게 꿈과 용기를 길러주고 정서 발달을 돕는데 더 없이 훌륭한 교육 매체인 만화가 로봇 대리 폭력물이나 자극적인 괴기 오락물이 주종을 이루고 있다면, 제 기능을 발휘 못하는 것이다. 그나마 상업성으로 인하여 아동만화가 격감되고 성인만화화하는 경향을 염려해야 한다. 또한 주간지에서 다루는 성인만화의 섹스와 폭력은 그 한계성을 벗어나 음란·퇴폐물에 가까운 현실이지만, 독자와 작가가 야합한 결과로 볼 수 있고 성문화에 대한 편견에서 일방적 지적일 수도 있다.

올 봄부터 불이 붙기 시작한 스포츠 신문의 만화부록 경쟁에서 저질·외설 만화를 마구 게재한다고 신문윤리의 타락상을 경계하기도 했다. 언론의 자유와 함께 성문화가 개방되고 있지만, 국민 대중의 건전한 정서 함양과 청소년을 선도해야 할 공익성이 신문의 상업성보다 우선할 수 없을까? 지금까지 만화의 경쟁에 따른 시비는 만화의 건전한 육성방안과 그 대책이 전혀 없기 때문이다. 이제 만화의 평화적 이용을 위하여 정부당국과 전국민이 나서야 할 시점이다.(대전일보 한밭춘추, 1990. 6. 27)

국산 만화영화

키 바오 렌 [중국]

이 카툰은 모유를 먹은 아이와는 달리 분유를 먹은 아이가 소를 향해 달려가는 모습을 그린 육아만화이다.

'오월은 푸르구나, 우리들은 자란다. 오늘은 어린이날, 우리들 세상' 이렇게 티 없이 맑고 밝은 동요를 가르치면서 어린이들과 함께 교사생활을 하던 꿈같은 시절이 있었다. 해마다 오월이 되면 어른들은 어린이를 위하여 기쁘고 즐겁게 해줄 프로그램을 마련한다. 일과성 행사로 가정과 학교와 사회단체들이 '반짝 시장'을 벌이고 할 일을 한 것처럼 시치미를 뚝 뗀다. 그 가운데 우리나라 어린이들에게 커다란 선물을 안겨준 일이 있었다.

지난 87년 어린이날에 TV방송국에서 '떠돌이 까치'와 '달려라 호돌이'라는 국내 최초의 TV용 만화영화를 제작하여 방영해준 일이었다. 그 후로 국경일과 고유 명절에 국산 만화영화인 '까치의 날개', '동화나라 ABC', '아기공룡 둘리', '달려라 하니', '원더 키디 2020', '머털도사', '옛날 옛적에', 등 우리의 정서 감정에 맞는 한국만화를 방영해주고 있다.

그러나 1년에 몇 편에 불과한, 그야말로 선물용에 지나지 않는 실정이다. 지금도 일반영화보다 제작비가 좀더 든다는 '스머프', '강시' 등의 선풍으로 외국 취향에 멍들어 가고 있다. 어린이들에게 교육적 효과나 주체성이 무시된 외국 만화영화를 도입하여 무분별하게 방영하는 안일함은 우리의 다음 세대를 무국적 인간으로 제조하는 처사라고 지적할 수밖에 없다.

이제 우리의 경제 발전과 국력 신장은 어린이들을 위한 만화영화를 제작 방영해 줄만큼 충분하다. 정부와 공공기관의 적극적 지원으로 TV화면에서 국산 만화영화가 매일 방영되기를 바란다. 또한 여러 가지 논란이 있겠지만 의무교육인 국민학교의 학습교재 자료를 애니메이션으로 제작하여 교육한다면, 학습효과가 극대화될 것이 아닌가.

만화처럼 흥미 있고 동기유발이 잘 되는 교육매체가 없기 때문에 문교부와 교육개발원 그리고 교육대학과 학교당국은 학습만화의 활용 방안을 모색하기를 바란다. 우선 언어와 수리 교과를 부분적으로나마 애니메이션 교재로 교육한다면, 학습 부진아가 왜 나타나겠는가!(대전일보 한밭춘추, 1990. 5. 1)

만화예술기념관

이 카툰은 대도시의 고층 빌딩의 옥상에 올라 중천에 뜬 달을 따보려는 서정만화이다.

　　국내 최초로 만화학과가 인가되어 개설 준비에 여념 없던 89년 연말에 목포를 다녀온 일이 있다. 유달산과 삼학도를 돌면서 '목포의 눈물'을 부르면 제격일 텐데, 남해안을 끼고 동쪽으로 나가니 '향토문화관'과 '남농기념관', 그리고 건축중인 '국립박물관'이 옹기종기 모여 있어서 관람하였다.

　　향토문화관에는 남농 허건 화백이 조부 소치와 선친 미산의 한국화와 유물, 또한 평생 모은 수석을 건물까지 지어서 목포시에 기증하여 전시하고 있다. 그 옆의 쌍둥이 건물은 목포시가 지은 기념관으로 김성훈 교수가 기증한 패류와 광석을 비롯한 여러 가지 수집품을 진열하고 있다. 남농기념관은 남농의 유지를

받들어 기념사업회의 재단기금으로 세운 전시관인데, 남농의 3대에 걸친 화폭과 유품, 그리고 생전에 교류하던 대가들의 작품과 당신이 수집한 도자기류 등이 가득하다. 향리인 진도의 생가에도 '운림산방'이 정화되어 있다니, 예맥의 전통이 이처럼 범부의 옷깃을 여미게 해주는 곳이 또 있을까.

지는 해를 뒤로 하고 호남선 열차로 올라오면서, '호랑이는 가죽을 남기고 사람은 이름을 남긴다는데 속절없이 사는 게 부끄러워 깊은 상념에 젖게 되었다. 어느새 서대전역에 당도하여 시내를 둘러보니, 내 모습처럼 추하고 허허로운 '한밭' 들일 뿐이었다. 문화와 예술의 불모지인 내 고장 대전을 문화의 공간과 예술의 전당으로 바꾸어 놓을 수 있을까? 이 일은 자라나는 세대와 후학들을 위하여 가장 값진 일이고 대도시의 이미지를 쇄신하는 원대한 사업이 아닌가! 그때 떠오른 발상을 시장께 말씀드리고 싶었는데, 우선 지면으로 건의한다.

시유지에 문화 공간을 확보해 놓고서 이 고장의 문화인과 예술인을 중심으로 개인별 전시실을 마련하여 준다면, 간이나 쓸개라도 떼놓을 분들이 나타날 것만 같다고. 그런 자리가 확대될수록 문화의 명소로 빛날 것이다. 나에게도 '청산만화예술관'의 배려가 있을지 두고 볼 일이다.(대전일보 한밭춘추, 1990. 6. 13)

문화산업의 핵심 만화

카자네프스키 블라디미르 [우크라이나]

이 카툰은 집안이 온통 행운을 부르는 러시아 인형 '마뜨로쉬카' 와 같은 형태를 취한 민속만화이다.

우루과이 라운드 협상이 타결되고 일본 대중문화의 개방이 거론되면서 뒤늦게 우리나라에서는 문화경제에 직접적 관심을 표명하게 되었다. 연초부터 매스컴에서는 경제전쟁보다 '문화전쟁' 과 기술산업보다 '문화상품' 을 국제적 시각으로 취급하면서 멀티미디어산업, 영상산업, 만화산업이라는 용어가 회자되기 시작하였다.

지난봄부터 정부에서도 문화체육부에 문화산업국을 신설하고, 공보처에 뉴미디어국을 설치하고, 상공자원부까지 영상산업발전민간인협의회를 구성하면서 발 벗고 나섰다. 문화와 관련된 국정지표는 없지만, 튼튼한 경제와 건강한 사회를 부르짖는 문민정부의 경제기획원에서 새로운 발상의 전환에 부응하는 예산 배정이 크게 반영될는지 두고 볼 일이다.

그동안 새로 재정하는 영상진흥기본법의 세부조항과 내년 설립하는 한국

예술종합학교의 '영상원'의 커리큘럼에 애니메이션 영역을 확대하고 일본대중문화 대응방안을 강구하느라고 비지땀을 흘리면서 뛰어다녔다. 그런데 의외로 당국에서는 만화산업의 중요성을 더 많이 인식하고 있었다. 94년 7월초에 발족된 문화체육부의 문화산업자문위원으로 정식 위촉을 받고서 기대가 더욱 부풀게 되었다.

현대사회를 과학기술적 측면에서는 멀티미디어시대, 정보화 사회라고 지적하고 문화예술적 측면에서는 디자인문화, 영상예술이 지배한다고 말한다. 특히, 멀티미디어시대의 영상산업은 문자와 도형, 그리고 음성과 화상 정보를 통합 제공하므로 실사극영화 뿐만 아니라, 만화적 디자인인 동화상이 컴퓨터그래픽과 컴퓨터애니메이션 기법으로 각광을 받고 있다. 미국과 일본의 같은 선진제국이 부가가치가 높은 만화산업을 국가정책으로 적극 개발하여 막대한 세계시장을 독점하고 있는 실정이다.

만화산업으로는 만화영화산업, 만화비디오산업, 컴퓨터만화산업, 멀티미디어만화산업, 캐릭터산업, 만화팬시산업, 만화게임산업, 만화방송산업, 만화광고산업, 만화홍보산업, 만화유통산업, 만화이벤트산업, 만화기념산업, 만화교육산업, 만화예술산업, 만화디자인산업 등의 다양한 응용분야가 날마다 새롭게 등장하고 있다.

지금까지 우리나라에서는 만화출판산업의 범주에서만 맴돌았다. 만화산업 가운데 만화관광산업의 실례를 돌자면 전세계적으로 주제공원의 유치 관람객수가 4,5백만 명에 불과한데 비하면, '디즈니월드'와 '디즈니랜드'와 같은 만화동산은 수천만 명씩 몰려들고 있다. 대전의 엑스포과학공원에 청소년들이 선호하는 만화관광산업을 접목하면 어떨까.(중도일보 중도춘추, 1994. 7. 20)

cartoon column

과학공원과 만화산업

이반 하라미야 [크로아티아]

이 카툰은 농부가 우두커니 서있는 허수아비가 자라도록 정성
스레 물을 주는 농업만화이다.

전국민의 정성을 모은 서울올림픽의 호돌이가 도망갔으며, 머지않아 엑스포과학공원의 꿈돌이도 사라질지 모른다. 이러한 비극은 공익성을 앞세운 주제공원이 상업성을 추구하는 유희공원에 비하여 교육적 기능을 너무나 강조한 나머지 오락적 기능이 약화되었고, 특히 전세계적인 사랑을 받았던 마스코트의 만화 캐릭터를 적극 활용하지 못한 결과이다.

엑스포과학공원은 새로운 내용물과 전시형식으로 전국민이 한꺼번에 몰려왔었지만, 시간이 흐를수록 관람 인원이 격감할 것으로 예상된다. 이는 기성세대가 과학기술에 무관심하거나 신세대가 문화예술을 선호하여 과학공원을 되돌아보지 않을 수 있기 때문이다.

그러면 엑스포과학공원이 지속적인 관람 수요를 창출하고 효율적으로 운영하는 방안은 없을까. 과학기술을 응용하는 문화예술, 그중에도 만화산업과 접목에서 해결책을 모색하여야 한다. 최근 멀티미디어의 영상산업에 관한 정부 정책에서도 만화 캐릭터와 컴퓨터 애니메이션을 가장 중점적으로 육성할 계획을 발표한 바 있으며, 첨단 과학기술을 활용하는 만화산업은 디즈니랜드와 같은 주제공원의 핵심요소로서 청소년들에게는 꿈과 환상의 미래상을 펼쳐주며 가장 각광을 받고 있다.

우선, 엑스포과학공원에 '만화산업관'을 설치하여 다양한 만화산업의 신상품을 전시하여야 한다. 청소년을 위한다면, 만화 전용관을 새로 건축하는 것이 바람직하지만, 기존 전시관 가운데 중복된 전시 내용을 통폐합하거나, 매력 없는 전시관을 폐쇄하여 대체할 수 있을 것이다. 그 안에 청소년들이 그토록 좋아하는 만화와 관련된 첨단영상물, 뉴미디어산물, 캐릭터, 팬시상품, 각종 로봇, 우량만화 출판물, 창작만화 작품 등 새로 개발되는 전시품을 얼마든지 수용할 수 있다.

다음으로, '꿈돌이' 캐릭터를 다방면으로 활용하여 과학공원의 생동하는 이미지를 영원히 살려야 한다. 엑스포과학공원의 모든 광고 · 홍보 · 선전 활동에 '꿈돌이'를 내세우고 '꿈돌이' 창작만화를 제작하여 TV방송이나 영상산업 등에 활용하여야 한다. 그리고 야외 휴식공간에 '꿈돌이' 조형물을 만들어 아름답게 꾸미고 '꿈돌이' 만화축제와 같은 만화문화 행사를 전개하여야 과학공원이 활성화 될 수 있다. 엑스포과학공원을 국제적인 명소로 키워나갈 수 없을까.(중도일보 중도춘추, 1994. 7. 27)

만화 캐릭터의 유산

이 카툰은 슈퍼맨이 생일 케익 촛불을 끄려하다가 그만 너무 센 입김에 케익이 날아가 버린 캐릭터만화이다.

캐릭터는 흔히 사랑이나 사물에 성격과 특징을 부여하여 문학과 예술 활동에서 인물설정과 성격창조에 활용되고 있다. 그 가운데 만화캐릭터는 작가의 한시적 분신이지만, 작품의 영원한 생명력으로 살아남고 있다. 선진국에서는 대를 이어가면서까지 만화 주인공들을 살려서 세계시장과 문화수출에 앞장서고 있다.

　　미국에서는 30여년전에 작고한 월트 디즈니의 캐릭터인 '미키 마우스'와 '도날드 덕' 등이 그의 후배들에 의하여 만화영화를 비롯한 캐릭터산업에 동원되어 문화상품으로 전세계를 석권하고 있다. 또한 칙영의 '블론디'와 앤더슨의 '헨리' 등도 원작의 동반자로서 사랑을 받고 있다. 이러한 만화에 대한 애정이

늘날 미국을 만화왕국으로 그 위상을 높여주고 있다.

일본에서는 작가 생전에 그들의 유명한 만화주인공을 자결시켜 독자들의 관심을 환기시켜 소비시장을 의식하는 만화산업을 전개하고 있다. 일본만화의 대부인 데즈카 오사무와 하세가와 마치코의 '사자에상'이 신문 연재 중에 사라져 일본인들의 열정으로 재생하여 그들의 화신이 되고 있다. 일본만화는 잡지연재, 단행본판매, TV방영, 비디오제작, 팬시상품, 멀티미디어산업 등으로 부상하고 있다.

유럽에서는 일본과 한국처럼 만화를 소모품으로 보는 것이 아니라, '제9의 예술'로 자리하고 있다. 프랑스의 우데르조가 그린 '아스테릭스'와 벨기에의 에르제가 그린 '땡땡' 등은 영구보존용 단행본으로 제작되어 수천만권씩 판매되는 만화천국들이다.

그런데 우리나라에서는 만화를 저질·불량 문화의 대명사로 치부하고 별다른 대책이 없어왔다. 김용환의 '코주부'가 일본으로 사라지고, 얼마 전에 작고한 안의섭의 '두꺼비'가 우리 곁을 떠나게 되어도 대를 잇지 못하고 있다.

당장 뜻밖의 일은 수백억원의 홍보비를 들여 전국민의 친숙도와 전세계인의 인지도가 높은 '호돌이'와 '꿈돌이' 조차도 주제공원을 살리기 위한 홍보전략과 디자인정책, 그리고 캐릭터산업 개발 등에 활용하지 않는 무관심에 놀라지 않을 수 없다. 우리나라도 대를 이어 만화 캐릭터를 살려 쓰는 선진국들의 만화산업을 우수한 민족의 아이디어로 개발하여야 한다.(중도일보 중도춘추, 1994. 8. 10)

'호돌이·꿈돌이'를 되살리자

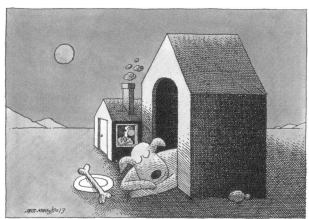

델초 미하이로프 [마케도니아]

이 카툰은 주객전도라고 말할 만큼 큰 개집 옆의 주인집이 무안해 하는 역설만화이다.

우리는 역사상 전무후무한 국제적 행사를 마스코트를 앞세우며 성공적으로 개최한 민족의 저력을 가지고 있다. 88서울올림픽의 '호돌이'와 대전엑스포 93의 '꿈돌이'가 행사용 마스코트로 채택되어 수백억원의 광고홍보활동을 통하여 전국 국민들로부터 사랑을 받고 전세계인들의 추억 속에 영원히 새겨 놓았다. 그런데도 불구하고 행사가 끝나자마자 그 유명한 캐릭터를 사장시켜 청소년을 비롯한 국민들에게 허탈감과 실망을 주고 있다.

동서화합과 공산주의 몰락의 계기가 된 서울올림픽은 5공 청문회로 인하여 물 건너갔다고 말하지만 사실은 '호돌이'를 사장시켜서 아득히 먼 옛날이야기로 사라져간 것이다. 그리하여 지금은 을씨년스러운 경기장과 황량한 벌판만이 자리한 서울올림픽공원에는 시민들의 발걸음조차 뜸해지고 있다. 그러나 지금 당장이라도 민족의 강인한 정신과 활달한 기상을 나타낸 '호돌이'를 캐릭터

산업으로 재등장시킨다면, 올림픽공원을 활성화시키고, 서울올림픽을 영속시킬 수 있을 것이다. 무엇보다도 '호돌이' 캐릭터를 중심으로 청소년들에게 민족의 긍지와 자부심을 심어주고 민족중흥의 구심점을 이룰 것이다.

한편, 경제문화의 올림픽인 대전엑스포가 개장된 작년까지는 우주의 아기 요정을 형상화한 '꿈돌이'가 종횡무진으로 활약하였다. 그런데 금년 재개장의 광고홍보물에는 '꿈돌이'가 사라지고, 그 대신에 엉뚱하게도 늙어빠진 아인슈타인이 자전거를 타고 등장하여 시비가 되고 있다. 엑스포과학공원 측에서 '꿈돌이'보다는 아인슈타인을 떠올렸다면, 참으로 만화 같은 발상이 아닐 수 없다.

두 군데 모두 체육공원과 과학공원으로 육성한다면, 주제공원으로 살아남기 위하여 마스코트를 이용한 캐릭터산업을 접목시켜야 한다. 캐릭터산업은 소설을 비롯한 연극, 영화, 만화 등의 여러 가지 문학과 예술의 등장인물들을 디자인과 마케팅에 활용하는 신종 문화산업이다. 캐릭터산업은 주인공들의 유명세를 이용하고 공연·전시 등의 친숙도를 높이며 상품가치를 올려 주기 때문에 디즈니공원처럼 전망이 밝다.

캐릭터산업은 캐릭터를 영상물, 전시물, 조형물, 창작물 등의 다양한 형태로 제작하고 상품디자인, 광고모델, 컴퓨터게임, 교육용비디오, 출판물도서, 팬시상품 등으로 개발하는 만화산업이다. 더욱이 종합유선방송에 만화채널이 추가되어 만화영화를 비롯한 캐릭터산업이 유망하므로 '호돌이'와 '꿈돌이'를 되살려 국민교육의 주제공원에 새바람을 일으켜야 한다.(중도일보 중도춘추, 1994. 8. 3)

도서관의 '만화코너'

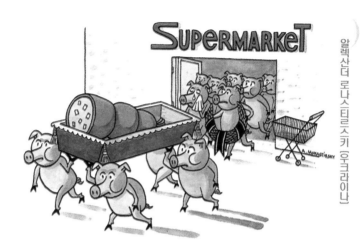

알렉산더 로나스틴르스키 (우크라이나)

이 카툰은 돼지들이 슈퍼마켓에서 햄 소시지를 커내어 동료의 죽음을 애도하는 풍속만화이다.

아무 책이나 도서관에 들어가는 것은 아니다. 읽을만한 가치가 있는 책이어야만 도서관의 주인공이 된다. 그러면 어떤 책이 읽을만한 책일까? 90년에 국내 최초로 만화예술과를 세워 만화를 학문화하고 예술화하려던 만화책을 비롯한 관련 서적이 도서관에 다량 구비되어야 한다고 주장했다. 처음에 사서들은 대학도서관에 만화책을 넣자는 기상천외한 발상에 어안이 벙벙했던 모양이다.

엄연히 만화에 관한 도서 분류기호가 있고, 책다운 만화책이 있다면, 만화책이라고 도서관의 장서 목록에 끼지 못한다는 편견은 불식되어야 할 것이다. 어떠한 책이든지 책의 내용이 나쁘면 불량도서이고, 만화책의 내용이 좋으면, 우량만화가 되므로 양서 대열에 끼워주어야 한다.

구미 선진제국의 고급만화라면, 만화책을 장서로 구입하는 데는 이의가 없을 것이다. 다행히 우리나라도 최근에 역사만화, 과학만화, 경제만화, 고전만

화, 경전만화, 학습만화, 교육만화, 정보만화, 교양만화 등이 쏟아져 나오고 있다. 도서관 당국의 의식구조가 바뀌면, 어린이와 청소년들이 그토록 좋아하는 우량만화는 대본소보다 독서환경이 양호한 도서관에서 보면 시험지옥에서 벗어나게 하는 청량제가 될 것이 아닌가.

93년말 한국만화문화상 수상식장에서 문화체육부장관께 국공립 도서관에 만화코너를 마련하여 우량만화를 구비하도록 건의한 바 있다. 또한 최근에 대전·서울지역의 어린이와 청소년을 대상으로 도서관의 만화코너 설치에 대한 필요성을 조사한 결과 조사대상자의 약 80%가 요구하고 있다. 신세대가 선호하는 독서문화가 한자매체에서 시각적 영상매체로 바뀌었다는 사실을 기성세대는 인정해야 한다.

21세기는 도서관마다 CD롬으로 제작된 전자 북이 독서문화에서 주종을 이룰 것이다. 그 가운데서도 애니메이션으로 제작된 교양정보 만화가 가장 각광을 받을 것이다. 94년에 국립중앙도서관에서부터 만화코너를 만들게 되었다니 만화처럼 재미있는 세상이다.(중도일보 중도춘추, 1994. 7. 6)

공산권 만화의 개방화

리 광 준 [중국]

이 카툰은 지문인식기에서 삐에로의 지문에 나타난 얼굴을 보고 경찰관이 빙그레 웃는 수사만화이다.

　최근 공공기관이 개최하는 국내 유일의 대전국제만화공모전에 중국을 비롯한 러시아와 동구권 국가들의 작품이 쇄도하고 있다. 체제가 붕괴된 옛날 공산권 국가의 작가 활동이 신장되면서 국제만화 교류가 활성화되고 있는 현상이다. 그 이면에는 서방 선진국 만화전의 적은 상금도 어려운 그들에게 몇년 몇개월의 월급에 해당되기 때문에 혈안이 되고 있다는 설도 있다.

　'엑스포와 꿈돌이'를 주제로 한 작년도 공모전에서 루마니아 작가가 대상을 받은 사실도 우연은 아니다. 참신한 아이디어와 완벽한 선묘, 그리고 정성을 다한 작품 제작이 돋보였다. 올해는 더 많은 나라와 작가들이 대전으로 작품을 보내오고 있다.

　구소련에서는 '악어'라는 뜻의 '크로커딜'과 같은 만화 전문지에서 세계 정치만화계의 거장인 에피모프가 인민공로예술가와 소련예술아카데미 정회원

자격으로 활약하면서 스탈린상까지 받는 영광을 누렸다. 현재의 러시아 만화가들은 개방적 사고와 자유분방한 만화활동으로 러시아만화의 위상을 높여나가고 있다. 한 때 소련의 위성국가였던 동유럽 국가들도 공산 체제를 옹호하는 만화가 성행하였으나, 지금은 자유스러운 만화활동을 전개하고 있음을 응모작품을 통하여 감지할 수 있다.

50년대 중공정권 수립 후 중국만화는 중국미술의 한 장르로 공인받고 중국미술가협회 소속의 만화예술위원회가 발족되어 체제선전과 문자교육 등의 인민홍보 활동에 활용되었다. 등소평의 개방정책 이후에는 만화활동이 개방화되고, 중국 최고의 권위지인 인민일보 조차 '풍자와 유머'라는 만화 주간지를 발행할 정도이다. 그런데 해방 이후의 북한만화는 체제선전과 주민계도를 위한 선전매체로서 전락되었지만, 외화벌이로만 영화가 활성화되고 있다. 최근 귀순자들의 증언에 의하면, 미국의 만화영화인 '톰과 제리'가 '고양이과 생쥐'로 둔갑하여 TV방영이 되었다고 전하기도 하였다.

김일성의 갑작스러운 사망으로 인하여 한반도의 장래에 대한 우려와 기대가 교차되는 속에서 하루 속히 북한만화가 개방화되어 남북간 문화예술 교류의 물꼬가 트이면 얼마나 다행일까. 청소년들이 선호하는 만화가 기성세대의 분단조국을 통합하는 남북통일의 큰 몫을 담당하게 할 수 있기를 간절히 바란다.(중도일보 중도춘추, 1994. 7. 13)

도마 위에 오른 만화산업

마수드 지애이 자르드카쇼에이 (이란)

이 카툰은 널려진 아이디어를 수집하듯이 낙엽을 줍고 뭉개구름을 따서 넣는 서정만화이다.

　　최근 정부에서는 음란·폭력성을 띤 청소년 유해매체의 유통을 규제하여 청소년을 유해환경으로부터 보호하고 이들이 건전하게 성장하도록 '청소년 보호를 위한 유해 매체물 규제 등에 관한 법률'을 연말 안에 제정하기 위한 작업이 한창 진행중이다.

　　이 법률안을 놓고 학계와 법조계, 그리고 관련단체와 업자들 사이에 격렬한 논쟁이 벌어지고 있다. 논쟁의 초점은 이 법률안의 제3조에 열거한 음반, 비디오 전자오락기 연주 영화 음악 무용 등의 공연물, PC통신 등을 통한 정보물, 각종 방송프로그램과 특수일간지와 주간지, 잡지 만화 사진첩 화보 전자출판물과 각종 광고 선전물 등의 모든 표현물에 대한 사전심의제를 도입하느냐 마느냐의 여부다.

　　이 법률안의 제8조 1항에는 '청소년보호위원회는 제3조의 규정에 의한

매체물 중 청소년에게 해로운 매체물에 대하여는 청소년 유해매체로 심의·결정하여야 한다.'고 규정하고 있다. 이와같이 이 법안에는 기존의 각종 매체별 윤리위원회를 통합·조정하려는 새로운 감독기구인 '청소년보호위원회'라는 옥상옥의 심의기구를 신설하고 지방청소년사무소까지 설치·운영하고 보칙에는 사단법인체인 한국간행물윤리위원회를 법정기구로 승격시키고 있다. 이는 작은 정부를 지향하고 국제화를 부르짖는 현 정부의 의지를 무색하게 하여 입법과정에서 논란의 여지가 있다.

　　논쟁의 핵심은 제8조 5항에서 전자오락기와 광고 선전물과 만화의 경우에는 당해 매체물이 최초로 유통되기 전에 심의 결정할 수 있다고 출판물의 사전심의제를 규정해놓은 데 있다. 공청회 석상에서도 만화의 사전심의에 대하여는 한목소리로 반대하였기 때문에 삭제하여야 할 것이다. 이 법률안은 청소년 유해 매체물 가운데서도 만화가 주범인양 의도적으로 만화를 사전심의대상에 명시해놓아 창작활동에 전념하고 있는 작가들의 사기를 저하시키고 국가의 전략적 문화산업인 만화산업을 위축시키는 독소조항이라고 관련단체가 건의 중에 있다.

　　이 법률안에는 간행물의 중요한 부분인 도서류가 빠져있어 보완이 필요하다. 또 모든 성인물은 청소년 유해 매체물로 명시 의무, 포장의무, 판매금지, 구분격리, 방송광고가 제한되는 엄격한 규제를 받도록 되어있다. 즉 '유해상품'이란 레털을 붙여서 팔게 하는 모순점을 안고 있어 법제정에 신중을 기해야 한다.(국도일보 사설, 1996. 9. 18)

북한의 오판·남한의 경종

이 카툰은 테러리스트가 목표대상물을 벽걸이로 장식한 폭력만화이다.

이번 북한이 동해안에 잠수함을 이용하여 무장공비를 남파시킨 사건은 전 국민과 전세계를 놀라게 하고 있다. 그동안 국내적으로 사회기강이 해이해지고 국제적으로 북한을 바라보는 시각차이가 컸으나 이제 북한의 실체가 드러난 이상 안보의식을 새롭게 다져야 할 것이다.

첫째, 이 사건은 북한의 호전성과 대남폭력혁명 노선이 전혀 바뀌지 않고 있음을 확인해주고 있다. 경수로 건설과 경제교류의 논의, 그리고 4자회담이 제안된 시점에서도 북한은 무력도발을 자행했다는 사실이다. 또한 그들이 식량난으로 체제위기론이 대두되고 전세계에 구걸행각을 벌이고 있는 때에 게릴라전

으로 민주정부를 전복하려는 오판과 망상을 경계하여야 한다.

둘째, 이 사건은 지난달 한총련의 좌경 폭력시위 사건에 대하여 새로운 시각에서 엄정한 법집행을 하도록 인식시켜주고 있다. 그동안 문민정부가 수립되면서 친북 동조세력이 학원과 노동계에서 사회혼란을 조장하는 좌경 폭력시위를 빈번히 자행해왔어도 크게 문제 삼지 않는다. 이제는 불법 시위에 가담하는 불온 세력들은 사전에 체포하여 의법처리 함으로써 시민생활을 보호하여야 한다.

셋째, 이 사건은 해안선 경계망에 구멍이 뚫리고 군의 기강이 해이해졌다는 증거다. 해군은 현대적인 레이더망 감시 체제로도 북한 잠수함의 침투를 사전에 봉쇄하지 못하여 공비들이 동해안을 유유히 드나들게 했다는 허점을 노출시켰다. 육군도 좌초된 잠수함과 무장공비를 뒤늦게 파악하였다는 사실은 문제 삼지 않을 수 없다. 군은 평소에 실전을 방불케 하는 경계태세와 안보의식으로 철통같은 국가방위의 임무를 완수하여야 국민들이 신뢰할 수 있다.

넷째, 이 사건은 지역주민의 반공의식과 신고정신이 얼마나 중요한가를 여실히 증명해준 실례이다. 택시기사의 용감한 신고정신이 아니었다면 어떻게 되었을까. 어느 부부가 기지를 발휘하지 않아 한 명의 공비도 생포하지 못했다면 사건의 전말은 어떻게 되었을까. 정말 민주시민의 자유수호 의지를 새삼 느끼게 하는 훌륭한 사례이다.

최근 국회의원을 비롯한 고위직 인사들의 사치성 · 호화판 과소비 현상을 뒤엎는 계기가 되고 자유민주주의의 우월성을 지키기 위한 국민적 경각심을 불러일으키는 계기로 삼아야 한다. (국도일보 사설, 1996. 9. 21)

대전과학산업단지

이 카툰은 곤충채집가인 폭군이 나비보다 빨리 달리라는 과학만화이다.

 현대사회는 제조업중심의 고도산업화사회에서 미디어 중심의 첨단정보화사회로 급속히 전환하고 있다. 21세기를 앞둔 무한경쟁시대의 생존전략에 따라 세계 각국은 '미디어밸리'와 같은 최첨단 과학산업단지를 조성해 나간다. 우리 정부에서도 멀티미디어 산업단지의 입지를 선정 중에 있다. 또한 각 시도별로 충북 청원의 오창과학단지, 강원도 춘천의 멀티미디어단지와 만화영상단지, 경기파주의 출판문화정보산업단지 그리고 비엔날레와 국제영화제를 개최한 광주의 문화특구와 부산의 영상단지 조성계획이 착수중이다.

 한국의 '실리콘벨리'인 대전은 21세기의 유망산업인 정보통신산업과 멀티미디어산업의 중심지인 '미디어밸리'를 최우선 과제로 조성하는데 어느 누구도 이의가 있을 수 없다. 관련 전문가를 비롯한 전국민이 대전의 멀티미디어산업단지 선정을 당연시하는데도 정부가 어디로 낙점할지 두고 볼 일이다. 미디어

밸리는 정보통신 분야의 전문 인력을 육성하고 최첨단 산업기술을 발전시켜 경쟁력 있는 미래형 과학도시로 가꾸는 것이다. 그리하여 미디어밸리에는 미디어아카데미, 소프트웨어개발단지, 미디어파크, 멀티미디어 정보센터 등이 복합적인 테마파크 형식으로 이루어져야 성공한다.

고급인력을 양성하기 위한 정보통신대학원인 미디어아카데미는 전자통신연구소와 각종 연구소가 즐비한 대덕연구단지나 과학산업단지에 설립하여 산·학·연 협동 체제를 연계할 수 있다. 개발과 사업을 위한 소프트웨어개발단지는 과학산업단지에 마련하고 벤처기업이 개발에 전념할 수 있는 기업환경을 제공할 수 있다. 또한 시장 및 수익창출을 위한 미디어파크는 디지털영상제작을 위한 각종 시설을 갖추게 될 과학산업단지나 국제전시구역에 마련할 수 있다.

대전과학산업단지는 고부가가치의 무공해산업을 개발하는데 총력을 기울여야 한다. 대전시가 미디어밸리를 조성해 나가고 각급 학교에서 첨단 미디어 교육에 힘쓰고, 문화예술 행사에서도 과학을 응용한 선진 문화예술 행사 등을 과감하게 전개하여야 한다. 대전시는 미디어밸리를 조성하여 대대적인 과학축제와 정보엑스포를 매년 개최하여 타 시도보다 과학적 이미지를 살려나가야 대전의 산업경제가 과학기술 그리고 문화예술의 활로가 될 수 있다.(대전매일신문 대매직필, 1996. 9. 24)

대전문화예술기념관

모하메드 에파트 이스마일 (이집트)

이 카툰은 죄수가 감방 안의 TV, 창살, 죄수복조차 닫혀있어 볼거리가 없어 답답해하는 교정만화이다.

소도시인 목포를 갔다가 광역시인 대전에 돌아오면 우리 한밭벌이 얼마나 문화예술의 불모지인가를 직감할 수 있다. 목포의 유달산에 올라 '목포의 눈물'을 노래하다가 동쪽으로 나가면 '향토문화관'과 '남농기념관'과 '해양박물관'이 트라이앵글처럼 연계되어 외지인의 발길을 멈추게 한다.

'향토문화관'에는 남농 허건 화백이 건물까지 지어진 조부소치와 선친 미산의 한국화와 유물, 그리고 자신이 평생 모은 수석을 목포시에 기증하여 전시하고 있다. 측면의 쌍둥이 건물은 목포시가 지은 기념관으로 중앙대 김성훈 교수가 기증한 패류와 광석을 비롯한 여러 가지 수집품을 진열하여 전시한다. 그 후에도 출향 인사들이 화폐와 우표들을 기증하여 전시하고 여류소설가인 박화성 여사의 문학전시관이 보완되어 볼거리가 많아졌다.

근처에 자리한 '남농기념관'은 남농의 유지를 받들어 기념사업회의 재단

기금으로 세운 전시관인데 남농의 삼대에 걸친 화폭과 유품, 그리고 생전에 교류하던 대가들의 작품과 자신이 수집한 도자기류 등이 즐비하다. 그의 향리인 진도의 생가에도 '운림산방'이 정화되어 예맥의 전통을 계승하고 있다. 그 앞의 해변에는 신안 앞 바다에서 발굴한 중국 원대의 도자기류를 보관·전시하는 국립박물관이 건립되어 자연스럽게 테마파크가 조성됨으로써 제주도를 해상 여행할 때에 들러봄직하다.

이러한 목포시의 문화예술 활동을 거울삼듯이 역사와 전통이 없었던 신흥도시 대전의 둔산지구에 선사유적지를 조성하고 한밭도서관 지하실의 향토사료관을 구비하며 삼성초등학교의 한밭교육박물관이 특설되었지만 대전시민을 비롯한 전국민의 관심을 끌지 못하는 실정이다. 그렇다고 어렵게 국립박물관을 건립한다 해도 국보급 가치가 있는 역사적 유물이 없다면 억지로 시선을 끌 수는 없을 것이다.

자라나는 세대와 후학들을 위하여 대전을 문화의 공간과 예술의 전당으로 반전시킬 문화예술시책은 없을까. 문예공원 안에 문예회관과 미술관이 건립되어도 일시적으로 사용하는 집회전시공연장에 불과하여 상설기념관이 절실하다. 대전시의 예총과 개발위원회가 '대전문화예술기념관' 건립을 공동으로 추진한다면 대전의 새 역사를 창조하는 위대한 과업을 성취하는 것이다.

우선 대전시와 의회에서 국공유지를 테마파크 공간으로 확보해주고 고장 출신기업인의 후원금과 문화인의 소장품, 예술인의 창작품을 기증받아 기념관을 세워서 상설 전시한다면 대전사랑운동을 실천하는 지역특성을 살린 문화예술의 명소가 될 것이다.(대전매일신문 대매직필, 1996. 9. 10)

대전 만화영상관

조제프 벤트제차 (폴란드)

이 카툰은 벌거벗은 남자가 컴퓨터 모니터에 나타난 여인의 나상을 보고 본능적 충동을 느끼는 디지털 영상만화이다.

연전부터 국가과학기술자문회의에서 첨단영상산업을 국가적 전략산업으로 육성하여야 한다는 주장이 촉매제가 되어 영상만화가 정부와 기업체의 관심사가 되었다. 문화체육부에서는 문화산업국을 신설하고 만화종합전인 서울국제만화페스티벌을 개최하여 일주일 만에 40만 명의 관람객을 모아서 만화산업 육성의 획기적 전기를 마련한 바 있다.

최근에 만화는 21세기의 유망산업으로 급부상하고 있다. 미국·일본과 같은 선진국은 부가가치가 높은 만화산업을 적극 개발하여 세계시장의 9할을 독점하고 있는 실정이다. 만화산업은 만화출판을 비롯한 애니메이션, 만화게임, 팬시캐릭터, 멀티미디어, 방송광고, 관광산업 등에 이르기까지 첨단산업과 정보통신산업에서 핵심요소로 표현·제작되고 있다. 어린이와 청소년을 비롯한 젊은세대가 그토록 선호하고 민족문화를 문화상품으로 개발하기에 가장 적합한

만화산업을 육성하지 않으면, 21세기의 우리 후손들이 선진 대열에서 낙오되고 소프트웨어산업 개발이 낙후될 수밖에 없다.

일찍이 대전은 국내 최초로 만화와 영상관련 학과가 신설되고, 국내 최초로 국제만화전을 개최하고 있는 만화도시이다. 교양만화를 개척한 이원복 교수, 애니메이션의 대부인 넬슨 신(신능파) 회장, 예술종합학교 영상원의 성완경 교수, 시스템공학연구소의 김동현 박사, 그리고 국내 최초로 창설한 컴퓨터그래픽협회의 임창영 과기원 교수 등이 대전 출신으로 한국만화계에서 선도적 역할을 수행하고 있다. 이들 출향인사를 활용하여 시립만화영상관을 건립한다면 과학도시의 특성을 살리는 산업경제와 문화예술 정책이 아니겠는가.

일본의 오미야시는 시립만화회관과 유머센터를 건립하여 만화도시로 가꾸고 프랑스의 앙굴렘과 앙시는 세계적인 만화축제를 개최하여 유명하다. 꿈의 동산인 미국의 디즈니랜드는 세계적인 만화공원으로 관광명소이다. 이런 곳을 거울삼아 만화영상관에는 국내외 작가의 작품전시실과 영상실, 만화실기실과 게임오락실, 만화도서실과 영상라이브러리, 그리고 캐릭터상품실과 야외조각상 등을 수용한다면, 신세대의 문화명소로 자리할 수 있다.

미니 디즈니랜드조차 개설하기 어렵더라도 만화영상관 건립은 적은 예산으로 설립이 가능하다. 그 이전이라도 청소년수련원에서 만화산업 전시실을 운용하여야 한다. (대전매일신문 대매직필, 1996. 9. 17)

대전과학문화축제

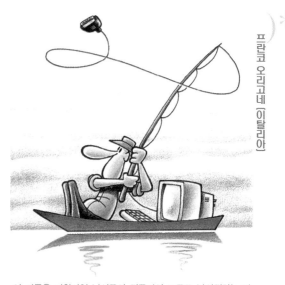

프랑코 오리그네 (이탈리아)

이 카툰은 과학자인 낚시꾼이 컴퓨터의 도구로 낚시질하는 과학만화이다.

각 시군구마다 문화제를 매년 개최하고 자기 고장의 이미지를 살려서 지역발전을 꾀하고 있다. 백제문화제 · 신라문화제와 같은 역사문화제, 율곡제 · 단오제 · 철쭉제와 같은 향토문화제, 도자축제 · 김치축제 · 인삼축제와 같은 지역산업축제, 그리고 광주 비엔날레, 춘천 인형극제와 같은 새로운 경향의 문화예술 행사가 정착되어 나간다.

그동안 우리 대전의 한밭문화제는 대전의 역사와 전통을 계승하였거나, 대전의 특성을 살린 문화예술 행사가 못되었다. 역사와 전통, 문화와 예술, 산업과 경제 구조가 취약한 대전에서는 무엇보다도 '첨단 과학기술'에서 지역문화 행사의 의미를 찾아야 성공할 수 있다.

사실 대전은 전국민이 '첨단 과학기술의 메카'로 지칭하고 있다. 대전과는 무관한 역대 정부가 지리적 여건을 감안하여 최적지인 대전에 국내 유일의

대덕연구단지와 엑스포과학공원, 한국과학기술원과 국립중앙과학관 그리고 과학산업단지나 멀티미디어 산업단지를 조성해왔다. 이러한 지역적 이미지와 국가적 과제를 고려한 문화제와 축제를 개최할 때에 대전과학축제는 산학연 협동과 시민참여, 그리고 전국민의 호응과 전세계적 관심을 불러일으키는 지방화 · 세계화시대의 이벤트 행사로 성장할 것이다.

연전부터 대전과학축제를 개최하자는 여론이 비등하여 대전과학축제추진협의회에서는 지난 5월 17일 엑스포국제회의장에서 대전과학축제 심포지엄을 개최하여 각계의 의견 수렴과 기본 계획을 발표한 바 있다. 미흡하나마 대전시에서는 금년부터 한밭문화제를 종전의 전통문화를 선양하면서 미래의 첨단과학을 선도하려는 개선안을 펼치게 되어 기대가 크다. 그렇지만 한밭문화제 속에 몇 가지의 과학행사를 가미하거나, 과학 분야를 매년 조금씩 확대해 나간다는 미온적인 행사계획으로는 첨단과학의 요람인 대전을 특성화시키기가 어렵다.

우선 대전과학축제는 대형화 · 집중화 · 전문화 · 복합화되어야 한다. 둔산문예공원을 테마파크화하고 엑스포과학공원과 대덕연구단지와 함께 문화벨트화하여야 한다. 대전의 산업경제 · 과학기술 · 문화예술을 진흥하기 위한 유일한 활로인 대전과학축제를 추진하려면, 하루 속히 행사기획단을 발족하여 추진계획을 세우고 조직위원회를 구성하여 거시적인 행사준비와 홍보전략과 참여유도가 절실하다.(대전매일신문 대매직필, 1996. 9. 3)

엑스포과학공원과 디즈니랜드

스테판 데스포도프 (불가리아)

이 카툰은 과학자가 모래시계와 전자 손목시계를 비교하는 과학만화이다.

　　지난해 10월 만화영상학 박사과정을 국내 최초로 개설하고, 디즈니스쿨인 미국 캘아츠대학의 초빙교수로 4개월간 해외연수를 다녀와 신학기를 맡게 됐다. 만화와 애니메이션을 연구하려면 주로 미국과 일본을 둘러보게 된다. 일본에서는 동경의 디즈니랜드가 눈길을 끌지만, 지난달 23일에 개장한 오사카의 유니버설 스튜디오의 스파이더맨도 발길을 멈추게 한다. 어느 곳보다도 미국 서부지역의 디즈니랜드와 유니버설 스튜디오를 찾는 일은 최소한의 필수적 과제이다.

　　이번 체류기간에는 미국의 빅시즌을 맞아 추수감사절의 캐릭터퍼레이드, 성탄절의 아이스댄싱 온 애니메이션, 새해의 로즈퍼레이드, 밸런타인데이의 러브 쇼 등 그들의 명절과 휴가 행사에 모두 참관했다. 그때마다 각종 축제행사에

서 만화영상을 어떻게 활용하고 있는가를 살펴볼 수 있었던 더 없이 좋은 기회였다.

무엇보다 디즈니랜드가 평일에도 엑스포 개막일보다 더 많은 입장객들로 붐비는 광경을 보면서 대전의 엑스포과학공원을 생각하지 않을 수 없었다. 한마디로 표현한다면, 우리보다 선진국인 미국에서 만화영상물을 내세우지 않고는 관광행사를 개최할 수 없을 정도로 캐릭터 등을 활용하여 관람객 창출을 극대화하고 있다는 사실이다. 이제 21세기의 만화영상에 대하여 그들이 광적인지, 우리들이 무관심한지 허심탄회하게 반추할 시점이다.

우선 엑스포과학공원이 10여년 세월을 표류하고 있어서 안타깝기만 하다. 지난 93년 말 필자는 사후관리방안으로 과학기술과 만화영상의 접목을 제안했으나, 지금까지 사문화됐기에 지난 가을 프레스센터의 '만화영상예술학' 출판기념회에서도 새로이 재론했다. 하늘이 내린 묘안이 아닐 바에는 어떤 리모델링을 구안하고 억만금을 퍼붓는다 해도 일시적인 대안일 뿐이다.

21세기는 첨단 과학기술과 선진 문화예술의 통합운영 시대이기 때문에 어느 한 가지만 제시한다면, 신세대로부터 당장 외면당하고 만다. 따라서 엑스포과학공원을 활성화하기 위한 두 가지 방안을 필생의 유언처럼 남기고 싶다.

첫째, 엑스포과학공원을 과학기술의 테마파크로 존치하려면, 신세대가 선호하는 '만화영상물'이란 당의정으로 포장한 양약을 만들어 기사회생시켜야 한다. 즉, 기성세대가 선도해야 할 과학기술을 신세대가 기피하기 때문에 만화영상물로 포장하여 제시하면 일거양득이 될 수가 있다.

둘째, 엑스포과학공원을 엔터네인먼트 파크로 개발하려면 동경, 홍콩, 상해처럼 '한국의 디즈니랜드'로 육성해야 한다. 이것도 유치활동이 늦으면, 다른 지자체가 선점할 수 있는 사안이다. 엑스포과학공원의 활로를 위해 시민 모두 머리를 맞대고 고민할 때다.

기상천외한 만화영상적 발상이 웃기는 소리 같지만 수세기 동안 세상을 선도하고 예견해 왔다는 역사적 진실을 몇 사람이나 알까.(대전매일신문 기고, 2004. 4. 2)

엑스포공원에 예술기념관을!

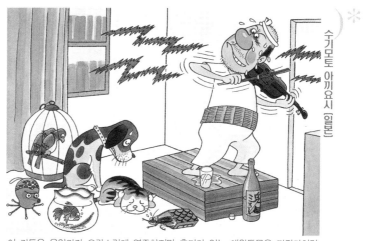

수기모토 아끼요시 (일본)

이 카툰은 음악가가 요란스럽게 연주하지만 흥미가 없는 애완동물은 자장가처럼 잠드는 예술만화이다.

엑스포과학공원은 대전엑스포93을 성공적으로 개최하였지만, 사후에 별다른 대책이 없어서 골칫덩어리가 되고 말았다. 공원시설은 녹슬어 가고 관람객은 줄어들어 운영난에 봉착하고 있다. 세 차례나 사장이 경질되면서 리모델링을 모색했어도 운영의 묘를 찾지 못하는 것 같아 몇 가지 문제점을 지적하고 활성화 방안을 제시하고자 한다.

우선, 엑스포과학공원은 관람객은 줄어드는데 쓸데없는 면적이 너무 넓어서 문제라고 한다. 하지만, 현재 소수의 직원이 관리하기에는 너무 광활한 면적이라 해도 앞으로 테마파크를 활성화하려면, 오히려 더 넓은 면적을 확보해야 할 것이다. 공원의 넓은 면적은 수목원, 위락시설, 산책로, 주차장 등으로 전용하는데 용이하다. 경주 세계문화엑스포는 과학공원보다 더 넓은 면적을 적절히 활용하고 있지 않은가.

다음으로, 엑스포과학공원은 쓸모없는 전시관이 너무 많아서 문제라고 한다. 낡은 전시관으로 인하여 관리비의 지출이 많다 하더라도 살려 쓸 수만 있다면, 더 많은 전시관의 요구를 충족할 수 있다. 비록 급조된 일회성 전시관일지라도, 수십 수백억 원이 투자된 값비싼 건물이므로 빗물이 새는 부분은 코킹을 쏘고 비닐을 씌울망정, 최대한 살려 써야 할 시민들의 자산이다. 광주비엔날레는 과학공원보다 더 적은 서너 개의 전시관으로도 알찬 행사를 치르고 있지 않은가.

최종적으로 엑스포과학공원의 면적을 좁히고 전시관을 헐어야 한다는 주장을 펼치기 전에 쇠사슬로 묶어 놓은 전시관을 열어젖히고, 철 지난 영상 설치물을 걷어 내며, 새로운 전시기획을 세워 나가야 한다. 엑스포과학공원의 기본 자산을 전혀 축내지 않고도 자손만대로 관람객을 창출하여 공원을 활성화할 유일한 대안은 없을까. 그것은 바로 엑스포과학공원 안에 목포시의 향토문화관과 같은 과학문화예술기념관을 조성해 나가는 대안뿐이다.

남농 허 건 화백이 건축하여 헌납한 향토문화관에는 그의 수석실과 작품실, 김동섭 박사의 화폐실과 산호실, 김성훈 장관의 조개실, 소설가 박화성 유품의 문학관 등이 과학공원에 비견해도 손색이 없는 구경거리이다. 문화관 전체가 독지가들의 기증과 헌납에 의하여 이루어지고 있으니 찾아가 살펴보고 물어볼 일이다. 대전에서도 김밥 할머니가 50억을 기증하여 세운 충남대 정심화국제문화회관과 이남용 사장이 35억원을 헌납하여 지은 평송수련원 등의 기부문화가 확산되어 있어 다행스럽다. 각박한 세상이지만, 평생 모은 재산을 보람 있는 활동에 헌납하려는 기업인들과 일반인들이 줄지어 있다.

대전과학문화예술기념관은 기업인과 일반인의 기념 헌금, 과학기술인의 발명품과 시제품, 문화인의 수집품과 소장품, 예술인의 창작품과 예술품 등을 기증·헌납 받아 항구적으로 확장 전시하고 다양한 볼거리를 제공하여 단골 관람객을 창출할 수 있다. 독지가들을 기리기 위해 20평 정도의 개인 전시실을 마련해 나가면서 수십 수백 칸을 구비한다면, 전세계에서 유일한 헌납형 문화관광 명소가 될 수가 있다.

이 일을 위해 엑스포과학공원측과 시민사회단체 대표들이 나서서 추진위원회를 구성하여 실행계획을 수립하고 국내외적으로 홍보활동을 전개한다면 시작이 반이 될 것이다. 이러한 주장에 반신반의한다면, 목포시의 향토문화관을 찾아보면 한눈에 성공 가능성을 감지할 수 있을 것이다. 진정 대전을 사랑하고 엑스포과학공원을 살려 보려는 절체절명의 행정적 의지가 있다면, 대전시와 시의회와 과학공원의 수장을 비롯한 관계자들이 빠른 시일 내로 아이디어를 얻고 대안을 마련하기 바란다.(대전매일 기고, 2003. 8. 22)

디지털 영상개발 고려돼야

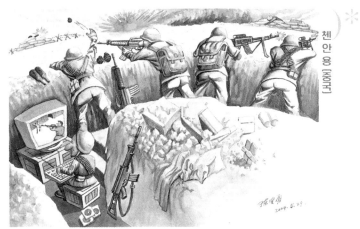

첸안용 [KOR]

이 카툰은 첨단과학으로 무장한 디지털 전투장면을 연출한 전쟁만화이다.

최근 대전시가 확정·발표한 '대덕밸리 종합육성계획'에 의하면, 대덕연구단지의 우수한 연 구 성과물을 산업화하고 정보통신, 생명공학, 영상, 정밀화학, 신소재 등 5대 신산업을 특화 육성하기로 하여 기대가 크다. 다음날인 8월 7일에는 대통령이 참석한 경제장관회의에서 재정경제부가 수출을 촉진하기 위한 정보기술 제품, 해외 플랜트, 문화 콘텐츠, 관광 상품, 바이오산업 등의 5대 유망 분야의 수출산업화를 적극 유도하기로 하여 좋은 대조를 이루고 있다.

여기서 신종 유망산업인 정보기술과 생명공학의 중요성은 20세기의 기성세대들까지도 이론의 여지가 없을 만큼 강조되고 있다. 그러나 21세기의 주역인 신세대들은 영상 분야를 선호하고 있다. 그런데 대전시가 내놓은 실사영화 위주의 영상산업은 정부가 주도하는 애니메이션, 온라인 게임, 방송 영상물 등의 문화콘텐츠 산업과는 그 개발의 실효성과 경제적 효과 면에서 고려되어야 한다.

1초에 24장의 화면이 돌아가는 똑같은 동영상이라도, 실사영화는 무비

카메라가 기계적으로 촬영(picturing)하기 때문에 제작이 그래도 수월하다. 그렇지만, 애니메이션은 한 상 한 장을 직화(drawing)하기 때문에 제작비가 훨씬 더 소요된다. 그러므로 디지털 영상시대에는 컴퓨터 애니메이션기법으로 이행되고 있다. 최근에 와서 전세계적으로 부상하고 있는 영상산업은 실사영화보다 디지털 영상 쪽으로 개발하는 경향이다.

영상산업의 수출 통계에 의하면, 애니메이션 수출이 95% 이상을 차지하는 반면에, 극장용 실사영화의 수출은 5%에 불과하다. 우리나라에서도 실사 극영화 부문에서 월드스타가 탄생하고 수상작품으로 흥행에 성공한 적이 있었지만, 국내용에 불과하였다. 그런데 애니메이션 동영상은 실사영화와는 달리, 제작 기획에 따라서 캐릭터, 배경, 사건 전개 등을 세계인이 선호하는 기상천외한 작품을 자유자재로 제작할 수 있다.

영상산업의 대표적인 예로서 스필버그 감독의 '쥬라기 공원'이 우리나라에서 150만대의 자동차 수출액과 맞먹는 부가가치를 창출하였다고 회자된 적이 있다. 그러나 그 작품이 카메라로 촬영한 실사영화의 등장인물과 자연배경이 뛰어나기 보다는 컴퓨터 그래픽으로 제작된 디지털 영상의 공룡이 벌이는 가상적 활동으로 세계적 흥행에 성공할 수 있었다는 사실을 간과해서는 안된다.

국제적 과학도시를 지향하는 대전시가 '대덕밸리의 이상과 실현'을 영상산업 육성에서 추구하려면, 연구단지, 과학공원, 과학산업단지 등과 연계한 개발과 첨단과학기술의 벤처기업을 육성할 수 있는 디지털영상을 개발하는 영상산업의 진흥이 우선되어야 한다. 국제영화제를 선점한 부산시가 '할리우드'를 모델로 삼더라도, 사이언스 페스티벌을 개최하는 대전시는 디지털 영상의 '실리콘 밸리'를 지향해야 할 것이다.

무엇보다도 테크노폴리스인 대전시가 대덕밸리 육성계획과 문화산업단지·과학산업단지의 조성계획에서 디지털 영상이 뒷전에 밀려서는 안 된다. 시대의 흐름과 국제적 추세에 따라 실사영화는 물론, 애니메이션과 온라인 게임과 사이버영상 등의 디지털영상 개발이 첨단산업과 선진문화를 주도할 대전시 발전에 크게 이바지할 것이다.(대전일보 기고, 2001. 8. 13)

충청권 바람직한 관광개발

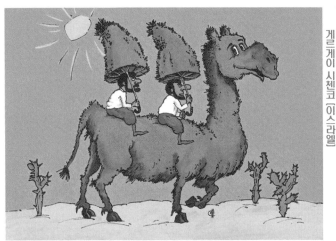

게르게이 시첸코 (이스라엘)

이 카툰은 사막에서 낙타 등을 베어서 양산으로 활용하는 관광만화이다.

충청권에서는 그동안 엑스포와 꽃박람회 등의 대형행사가 개최되었지만, 모두 단발성 행사에 그쳤다. 특히, 대전엑스포의 경우에는 행사가 끝난 뒤 별다른 활용방안이 제시되지 않은 채 지금까지 방치되고 있다. 안면도 꽃박람회도 대전엑스포의 뒤를 밟지나 않을까 걱정된다.

충청권의 행사가 대부분 단발성 행사로 끝나는 사이에 부산, 광주, 경주, 춘천, 제주, 전주, 부천, 이천 등 다른 지역에서는 각종 문화예술 행사가 연례적인 관광행사로 정착되어 지역경제를 살려왔다. 따라서 안면도국제꽃박람회도 대전엑스포처럼 떠들썩한 일회성 행사로 끝나버리도록 내버려둬서는 안 된다. 이를 위하여 유권자들은 지방선거를 앞두고 있는 입후보자들에게 문화관광에 관한 선거공약을 내놓을 것을 요구할 때가 됐다. 입후보자들은 문화관광 분야에 대한 비전을 유권자들에게 제시해야 한다.

먼저, 입후보자들에게 '대전과학산업축전'과 '백제문화산업축전'을 정기적으로 개최하여 관광산업을 발전시키고 이를 통하여 지역경제를 활성화시킬 수 있는 방안을 만들어볼 것을 제안한다. '대전과학산업축전'은 엑스포과학공원·무역전시관·중앙과학관·대덕연구단지·과학산업단지 등을 배경으로 개최할 수 있는 행사이다. 이 행사는 첨단과학의 발명품과 선진기술의 시제품을 전시하는 '과학도시'다운 행사로 발전시킬 수 있다.

또한 백제의 고도인 공주와 부여를 관통하는 백제 큰 길의 중간지점에 '백제문화산업단지'를 조성한 뒤에 이곳에서 백제문화산업축전을 개최하면 좋을 것이라고 생각된다. 여기서는 문화관광 상품과 문화예술인의 창작품, 농민들의 관광농산품 등을 판매할 수 있다. 그렇게 되면 문화산업의 발전은 물론 지역경제도 크게 성장할 수 있다.

다음으로, '대전과학기술기념관'과 '백제문화예술기념관'을 만들어 관광개발과 지역문화를 활성화할 것도 제안한다. 전국 대부분의 시·도가 문예회관 등의 공연시설을 갖고 있다. 그러나 과학기술자와 문화예술가를 위한 기념관은 어디에도 없다.

앞으로 충청권에서 지역별로 추진위원회를 구성하여 이런 기념관을 조성하는 사업을 추진해볼 만하다. 지방정부가 기념관 건립에 필요한 부지를 대고 일반인들은 건축비를 모아 헌납하는 방법을 생각해 볼 수 있다. 과학기술 및 문화예술계 인사들이 이곳에 전시될 각종 전시품을 기증한다면, 적은 예산으로도 세계적인 문화관광 명소를 조성할 수 있을 것이다.

대전과학기술기념관은 과학공원이나 산업단지 내에 건립하여 국내외 과학기술자의 업적과 활동을 소개하고 그들의 발명개발품과 연구 성과물을 기증받아 상설전시하면 될 것이다. 또한 백제문화예술기념관은 국내외 문화인의 소장품과 수집품 그리고 예술인의 창작품 등을 기증받아 전시하면 좋을 것으로 판단된다.

마지막으로, '대전꽃동네'와 '충남꽃마을'을 조성하여 관광개발과 지역정서를 순화시켜볼 것을 제안한다. '대전꽃동네'는 도로변은 물론, 개인주택과

각종 기관의 건물을 꽃나무 등으로 가득 채우는 방식으로 조성하면 된다. '충남 꽃마을'은 도로변에 각종 꽃을 집중적으로 식재하고 관광지를 화원처럼 가꾸는 방법으로 조성하면 된다. 특히, 안면도 전 지역을 화훼산업단지와 꽃나무군락지역으로 조성하여 해양공원과 국제관광 단지화한다면 최상의 관광개발이 될 것이다.(경향신문 오피니언, 2002. 5. 21)

대전과학엑스포와 백제문화산업전

코너 아리랑크 [터키]

이 카툰은 볼거리가 많아서 초만원인 영화관의 장면을 묘사한 오락만화이다.

1999년 기묘년이 밝아온 지 벌써 한 달이 지났다. 전 세계 여러 나라와 지방정부 그리고 수많은 기구단체마다 적어도 선진국과 문화도시라면 새 천년을 맞기 위한 대대적인 준비가 한창 진행 중이다. Y2K라는 '밀레니엄 버그'나 종말론과 같은 세기말 현상 등의 과제가 산더미 같지만, 지난 천년과 20세기를 정리하고 대망의 새 천년과 신세기를 맞이할 '밀레니엄 페스티벌'이 우리의 마음을 설레게 한다. 다행이 대전과 충청지역에는 2002년에 대전의 월드컵과 안면도의 충남세계꽃박람회 행사가 마련되어 있다. 그러나 이러한 일회성 행사들이 21세기를 내다보는 대표적 지역행사는 아닐 것이다.

그동안 다른 시도에서는 경주세계문화엑스포, 광주비엔날레, 춘천만화축제, 강원국제관광축제, 목포해양엑스포, 대구섬유패션전 등을 추진하여 지역발전과 후세교육에 이바지하고 있다. 그렇지만, 대전과 충청권에서는 연례행사인

한발문화제와 백제문화제로 안주하였기 때문에 주민들까지도 외면하고 있다. 그나마 국가적 차원에서 개최한 93년 대전엑스포 이후, 아니 단군 이래로 충청권에서는 어떠한 첨단 과학기술과 선진 문화예술 행사도 개최하지 못하고 있다.

애향심이 가득한 지역주민이라면, 21세기를 선도하고 지역적 여건을 고려한 '밀레니엄 페스티벌'이 무엇일까를 생각할 때이다. 우선 21세기를 유엔에서 '문화의 세기'로 명명하고 이미 오래 전부터 선진국의 미래학자나 정책 입안자들은 부가가치가 높은 '지식기반산업'이 세계경제와 국제경쟁력을 좌우할 것으로 예측하고 있다는 점을 착안하여야 한다.

정부가 추진하는 지식기반산업은 문화산업을 비롯한 관광산업, 디자인산업, 정보통신산업 등과 같은 과학기술과 문화예술 분야이다. 이러한 산업적 여건을 골고루 갖춘 미디어 밸리가 바로 첨단과학도시인 대전과 백제문화권인 충청지역이다. 따라서 지역경제를 살리고 지방문화를 세계화할 수 있는 '대전과학엑스포'와 '백제문화산업전'과 같은 밀레니엄 페스티벌을 올해부터 준비하기를 제안한다.

첫째, '대전과학엑스포'는 정초에 무상 양여 받은 대전엑스포과학공원을 활성화하고 대전발전에 크게 이바지할 수 있다. '세계 속에 첨단 과학기술도시·지식정보산업의 중심도시·물류유통산업의 거점도시'를 시정구호로 내세우는 대전시는 대덕연구단지와 과학산업단지의 테크노밸리화, 세계과학도시연합과 국제테크노마트 추진 그리고 국립박물관·동물원 조성과 연계하고 첨단 과학기술의 메카를 상징하는 과학문화잔치를 조속히 전개하여야 대전이 발전할 수 있다.

'대전과학엑스포'는 21세기의 유망산업인 첨단과학·멀티미디어·정보통신·영상·디자인·만화산업 등의 영역을 과학산업전·문화축전·예술작품전·기업상품전 등으로 개최할 수 있도록 96년 대전과학 축제추진협의회의 심포지엄에서 제시한 바 있다. 타시도의 행사전시장에 비하면, '대전과학엑스포'는 별도의 지방재정을 부담하지 않고 입장료 수입만으로도 개최할 수 있는 저비용 고효율 행사이다.

둘째, '백제문화산업전'은 백제권 종합사업과 연계하여 백제문화와 역사를 계승하고 충청권 발전에 큰 몫을 담당할 수 있다. 그 옛날 신라와 일본에 영향을 끼쳤던 백제문화권의 개발이 낙후되었지만, 최근 정부가 부여의 백제역사재현단지. 공주의 문화관광단지, 익산의 옹포관광단지 등의 특정지역 개발사업을 본격적으로 추진하게 되어 행사의 기대효과를 높여주고 있다. 청풍명월의 관광지·서해안지대의 거점지역·충절과 선비의 고장인 충청권에서 계룡산 국립공원·태안의 해상공원·아산의 충남테크노파크·천안의 영상산업단지 등의 개발 계획이 행사와 접목될 수 있다.

'백제문화산업전'은 백제문화와 역사를 소재로 한 신종 문화상품과 예술작품 그리고 민예품과 토산품을 전시하면 타시도와는 다른 특성화된 문화행사로 자리할 수 있다. 우선 행사장은 공주의 문예회관과 백제체육관을 중심으로 시행하다가 부여 등지의 문화시설을 활용할 수 있을 것이다. 또한 백제문화제와 병행하여도 상승효과를 높이고 당장 백제관광열차를 이용하는 일본관광객의 증가가 예상된다.

이와 같은 밀레니엄 페스티벌은 문화관광과 테크노마트의 벨트화가 수반된다. 그러므로 잡다한 행사보다는 전문화·특성화된 대규모 행사로 정착시켜서 정기적으로 개최하여야 지역경제와 지방문화 발전에 이바지할 수 있다. 두 행사를 통하여 새 천년에는 대전과 충청권이 제몫을 다하는 밀레니엄이 되어야 한다.(대전일보 시론, 1999. 2. 3)

공주시의 문화관광화

동제 〔KOTRA〕

이 카툰은 동물인형들이 음식물 대신에 태엽을 기름칠해주려고 하니까 놀라는 오락만화이다.

기업인 · 문화인 · 예술인 등의 독지가가 참여하는 전세계 최초의 「공주문화예술기념관」을 건립하여 공주문화와 예술을 드날려야 한다. 공주시와 의회에서 문화관광 단지 내의 국공유지를 확보해주고 전국 기업인의 건축기금, 문화인의 수집품과 소장품, 그리고 전세계 예술인의 창작품과 예술품 등을 헌납 받아 자손만대로 기념관을 확장하여 상설 전시한다면, 단골 관광객의 관람코스는 물론, 전 세계적인 관광명소가 될 수가 있어 제안한다.

예를 들어, 기념관 안에 교실 한 칸씩 넓이로 박찬호야구관, 박세리골프관, 나태주시인관, 강길원회화관, 박선규우표관, 김종필통치관, 정석모의정관, 심대평행정관, 이충우공예관, 백기현음악관, 백인현한국화관, 이관용문화관, 이화영수학관, 이서지풍속화관, 서재문사도관, 이진환경관, 김석봉교육관, 김용락회곡관, 임청산만화관 등을 마련해 나갈 수 있다. 전 세계인들의 기증품을 평가

해서 인테리어와 디스플레이를 해놓아 수백 개의 전시실이 꾸며진다면, 하루에는 다 못 볼 것이다. 이 모든 시설을 '문화벨트화' 하여 경영수지가 맞아야 영속으로 유지·발전할 수 있다. 그렇지만, 관람료를 못 받는 사설 전시관은 당사자의 생전은 몰라도, 훗날 지방정부의 부담이 될 수도 있기 때문에 한 자리에 모아야 건물유지와 관광효과를 상승시킬 수 있다.

경주를 관광하고 공주와 부여를 되돌아보면, 동시대의 도읍지였는데도 오늘날의 관광개발은 어쩌면 하늘과 땅 사이로 뒤떨어져 있는지 비애와 울분이 터지기도 한다. 뒤늦게나마 정부가 백제권 개발을 추진하고 백제 큰길을 비롯한 고속도로를 뚫고 '백제문화관광단지'를 조성한다면. 공주관광이 활성화 될 것이다. 단지 내에는 각종 오락과 숙박 등의 위락시설이 조화롭게 갖추어지고 문화예술기념관이 건립되며 만년대계의 세계적인 문화관광명소로 꾸며 나가야 한다. 최소한 공주가 경주보다야 금강물이 더 흐르고 또 다른 백제의 고도인 부여가 붙어있음을 자위해 본다.

곰나루와 공산성, 그리고 왕촌과 청벽 등지를 금강수변과 연계한 '금강관광로'를 개발하여 외지의 관광객들이 하루해가 저물고 밤을 지새우는 지상낙원과 무릉도원으로 꾸며 나갈 수 없을까.(공주문화소식, 1999)

공주문화 관광단지와 백제문화제

모하마드 아민 아케이 (이란)

이 카툰은 사냥개가 표적판을 물고 오자 사냥꾼이 어이 없어하는 동물만화이
다.

경주를 관광하고 공주와 부여를 되돌아보면, 동시대의 도읍지였는데도
오늘날의 관광개발은 어쩌면 하늘과 땅 사이로 뒤떨어져 있는지 비애와 울분이
터지기도 한다. 백제큰길을 비롯한 고속도로와 전철을 사통팔방으로 뚫고 '공주
문화관광단지' 를 조성한다면, 공주관광이 활성화 될 수 있다. 단지 내에는 '공주
문화예술기념관' 과 '국립공주박물관' 등이 건립되고 각종 오락과 숙박 등의 위
락시설과 문화산업체가 골고루 갖추어져 만년대계의 관광명소로 개발해야 할
것이다.

우선, '공주문화관광단지' 는 서울에서 내려와 부여를 거쳐 익산으로 가
는 백제큰길을 따라 위치하고 '백제문화제' 와 연계될 수 있어야 한다. 신라의 고
도인 경주에서 '신라문화제' 는 물론 '경주세계문화엑스포' 라는 국제적인 행사
를 개최하는데 막대한 국고지원과 지역민의 협조로 대규모의 관광행사를 육성

하고 있다. 공주에서도 경주와 비견할 만한 21세기형 '백제문화산업전'과 '백제문화제'를 관광이벤트 행사로 기획하여 백제문화권의 개발효과를 극대화하여야 한다.

이 시점에서 공주와 부여만의 동네잔치인 '백제문화제'를 확대 개편하여 국제화할 필요성이 대두되고 있다. 백제의 고도였던 하남 위례성과 웅진성과 사비성 그리고 백제 무왕의 왕궁터였던 익산까지 포함하여 4개 도시가 윤번제로 개최하면 풍성한 문화행사가 될 것이다. 백제의 얼을 이어받은 기호·충청·호남인들이 적극 참여하는 '백제문화제'가 되기 위해서는 4개 도읍지의 자치단체장과 지역대표 인사들이 한 자리에 모이면 성사될 수 있다. 이 자리에서 지방재정과 국고지원을 확대하여 월드컵과 올림픽 행사처럼 4년마다 한 번씩 개최하기로 결정한다면, 일본인과 중국인들까지 초청할만한 문화행사가 될 수 있다. 이에 따라 백제의 후손들이 전통문화를 계승하고 지역을 발전시키는 계기가 된다. 공주와 부여만의 '백제문화제'는 마한과 백제의 후예들인 기호인과 호남인을 배제하는 충청인의 옹졸한 아집으로 투영되고 있기 때문이다.

다음으로, 공주는 경주보다 아름다운 금강물이 흐르고 또 다른 백제의 고도인 부여가 인근에 위치하여 관광개발에 유리한데도 천혜의 관광자원을 잠재우고 있다. 금강변의 정화산업과 조경사업, 그리고 강변과 수운을 연계한 관광오락시설 등이 종합개발계획 속에서 큰 비중을 차지하여야 한다. 공주의 금강이 파리의 세느강과 부다페스트의 다뉴브강처럼 한국적 이미지를 세계 속에 심어야 할 때이다. 곰나루와 공산성, 그리고 왕촌과 청벽 등지의 금강 수변과 연계한 '금강관광로'는 백제의 옛 정치와 공주의 자연 풍광을 전세계 어디에서도 맛볼 수 없는 전통문화와 현대문명이 어우러진 독특한 관광명소로 개발할 수 있다. 이어서 왕촌과 청벽 사이의 구도로 변을 오락시설과 휴양시설로 가득찬 '왕촌관광로'를 개발하여 외지의 관광객들이 하루 해가 저물고 밤을 지새는 지상낙원과 무릉도원으로 꾸며 나가야 한다.

무엇보다도 관광의 요체는 풍물과 인심이다. 공주시민 전체를 문화관광 전문요원으로 훈련하여 충청도의 푸근한 인심으로 흠뻑 젖은 친절과 봉사 그리

고 문화시민의 관광 안내와 업체 종사 활동이 펼쳐져야 한다. 또한 개별 건축물과 간판제작 하나라도 공공미술에 맞추고 백제의 전통문화가 스민 현대적 공공디자인이 되어야 할 것이다. 공주시는 관광개발사업 하나만을 추진해도 지역경제가 활성화될 수 있다. 주민자치시대의 공주시에서는 황금알을 낳는 문화관광개발을 최우선 특화사업으로 책정하여 공주시 발전을 앞당겨야 한다.(공주신문 특별기고, 2000. 11. 29)

공주문화산업단지와 백제문화산업전

윤 보 경[대한민국]

이 카툰은 동물원 호랑이가 호피를 입은 중년여인에게 청혼하는 동물 만화이다.

공주는 예로부터 선사유적이 발굴되었고 64년간 5대왕이 백제를 통치하였으며 천년간의 고려와 조선시대를 거치면서 관아의 고장으로 성장 발전해왔다. 그런데 오늘날은 백제의 전통문화를 찾아 볼거리가 없고 현대문화예술 활동까지도 내세울 것이 별로 없다. 누군가 공주는 '문화와 예술의 불모지'라고 악평을 하더라도 항변할 수조차 없는 현실이다.

불행중 다행으로 공주시민들은 선사유적지와 무령왕릉이 발굴됨으로써 백제인의 후예답게 자부심과 긍지를 갖게 되었다. 또한 공주시내의 대학들이 21세기 첨단산업과 선진문화의 기초가 되는 영상문화와 만화예술과 같은 신종산업 관련학과를 국내 최초로 개설하여 교육문화도시로 집중 육성한다면 '한국의 헐리웃과 앙굴렘'으로 명명될 가능성이 높아졌다. 이제는 대학과 전문가들이 꽤나 자리하여 백제문화와 곰을 소재로 한 '공주국제만화영상전'을 규모있는 행사

로 개최할 만한 밑천과 능력을 갖추게 되었다.

바이오산업 등과 같은 지식산업의 개발이 미래산업의 핵심과제이다. 이에 따라 선진제국과 각지방정부가 앞다투면서 첨단 과학기술과 선진 문화예술이 접목된 미디어밸리, 테크노파크, 영상복합단지, 과학산업단지 등을 조성하여 지역개발과 지방자립을 꾀하고 있다. 아직도 공주는 기차의 굉음과 공장의 소음을 외면하기 때문에 스모그 현상의 산업도시로 발전할 수 없었다. 그러나 환경오염이 전혀없고 부가가치가 훨씬 좋은 문화산업을 진흥할 때이다.

문화예술진흥법 제2조항에서 문화산업은 '문화예술의 창작물 또는 문화예술 용품을 산업의 수단에 의하여 제작·공연·전시판매를 업으로 영위할 것을 말한다'고 정의하고 있다. 또한 문화산업진흥기본법 제3장 문화산업 기반시설에서는 '문화산업단지'의 조성과 운영을 지원하고 각종 부담금 등을 면제한다는 조항이 있다. 그러므로 새로이 건설하는 고속도로 주변에 백제문화산업과 토산품 등을 진흥할 '공주문화산업단지'를 국내 최초로 개발하여 정보통신·바이오산업·영상게임 등의 벤처기업을 비롯한 무공해 업체를 적극 유치한다면 공주가 획기적으로 발전할 수 있다.

아울러 백제권 종합개발사업과 연계하여 백제역사와 문화를 계승 발전시킬 수 있는 '백제문화산업전'을 공주시가 주축이 되어 조속히 추진하여야 한다. 경주세계문화엑스포와 광주비엔날레 그리고 부산국제영화제 등에 비하면 '백제문화산업전'은 백제문화를 보존하고 각종 지식산업을 개발할 수 있기 때문에 행사의 필요성과 지역경제의 개발 효과가 기대된다. 중앙정부와 시도 차원의 지원을 받아 개최할만한 '백제문화산업전'은 백제문화와 역사를 소재로 한 신종 문화상품과 예술작품 그리고 토산품과 민예품을 전시·공연·제작·판매하는 연례행사로 부상하여 국내외 관광객들에게 호응을 받을 것이다. 현재 도가 개최하는 공예품 경진대회보다는 백제권 개발에 상응하고 타시도와는 차별화된 문화예술과 관광산업 진흥행사로 정착시켜 나가야 한다.

'백제문화산업전'은 청주시가 예술의 전당에서 공예 및 인쇄출판 박람회를 개최하듯이 공주문예회관·백제체육관·공설운동장 등을 중심으로 개최하

면 별다른 시설을 갖추지 않고서도 문화벨트화할 수 있어서 관람료와 부대산업으로 행사비용을 충당할 수 있다. 우선 '백제문화제' 행사와 병행하여도 상승효과를 높일 수 있겠지만 행사기간이 1개월 이상이 되어야 하고 가족동반과 수학여행이 가능한 8, 9월에 개최함으로써 관람객을 창출하여 관광효과를 기대할 수 있다. '백제문화산업전'이 필요성을 거둘수록 백제관광열차를 이용하는 일본과 중국을 비롯한 해외관광객까지도 유치할 수 있어서 공주시 발전에 큰 몫을 담당할듯 하다.(공주신문 특별기고, 2000. 11. 2)

행정도시명 장남행정시가 적합

세종특별자치시의 가학동 민속마을에 모신 부모님 묘소 참배(1995. 9. 23)

행정중심복합도시건설청에서는 행복시의 도시명칭을 국민 공모하여 금년 말까지 확정할 계획이다. 신도시 명칭을 제안하는 데는 지리적 특성, 역사성, 상징성, 대중성, 국제성, 도시 특성 등의 배경 설명을 요구하고 있다.

그런데 무엇보다도 해당 주민들의 동의조차 묻지 않고 문중종원들의 집성촌을 공중분해하면서도 지역주민들의 보상대책, 생계대책 등이 충분하지 못한 실정이다. 더욱이 실향이주민이 될 원주민들은 상대적 박탈감을 절감하면서 그 어느 때보다도 지역적 연고권을 상기하고 있다. 그리하여 행복도시 명칭만이라도 해당지역 주민들의 의사를 존중해주기를 절규하고 있다.

해방 후로 정부와 지자체에서는 해당지역의 역사, 지리, 문화적 연고권을 무시하고 신도시명을 공모하거나 생소한 지명을 명명한 일이 없었다. 시군구의 행정구역 통합시에도 원래의 지명인 보령시(대천), 아산시(온양) 등으로 복원하였

고, 인천공항(서울), 천안아산역(천안 아산), 대청댐(대전 · 청주)처럼 해당 지역주민들의 주장을 끝내 수용해 주었다. 따라서 행정도시명을 '사랑시'나 '연애시' 등으로 지역민의 주장을 고려하지 않고 엉뚱하게 작명한다면, 언젠가 훗날에는 지역민들의 여망에 따라 다시 개명하게 될 수도 있기 때문에 신중을 기하여야 한다.

행정도시 수용지역의 연원은 고려사절요, 동국여지승람, 대동여지도, 구한말한반도지형도, 조선반도지형도, 군지 등에서 찾아볼 수 있다. 역사적 · 지리적으로 이 지역을 심기촌, 삼기강, 합강리, 장남평야, 연기군, 공주시 등에서 참고하거나 이 지역을 합성한 명칭으로 검토하여 확정하여야 할 것이다. 여기서 파생될 도시명칭으로는 삼기三岐, 합강合江, 장남長南, 연기燕岐, 공주公州, 삼장三長, 연공燕公 등이 예상된다. 이 가운데 삼기, 합강, 삼장, 연공 등은 쓰지 않거나 생경하고 연기, 공주는 한 지역만 선택하는 명칭이 된다.

최근에 일부의 사회단체, 문중종원, 지역주민 그리고 일반시민들 가운데 장남행정시長南行政市를 제안하고 있다. 장남長南은 공주시 장기면과 연기군 남면 · 금남면의 합성어로서 왜정시대부터 현재까지 장남평야와 장남수리조합 등으로 공식 사용하고 있어서 낯설거나 어색하지 않은 명칭이다.

장長의 어원에는 서울長安, 좋다長點, 우수하다長技, 우두머리首長, 길고 크다長大, 높고 멀다長天, 크게 자라다成長, 기르고 가르치다助長, 앞서 나아가다長足, 오래 살다長壽 등을 뜻하여 장남행정시長南行政市가 한반도의 남南녘 땅의 신행정도시와 국제적인 교육문화도시에 걸맞은 긍정적이고 진취적이며 이상적인 명칭이 될 수 있기 때문에 최우선적으로 검토되어 채택되기를 기대한다.

또한 찬반 의사가 양분된 상태에서 법적 수용한 해당지역의 행정도시 건설과 지역민들의 사후대책, 특히 도시명칭 확정과정에서 충청권은 물론 정권적 차원에서 그 책임을 다하여야 한다.(대전일보 긴급제언, 2006. 9. 28)

세종시 '민속마을 가학동' 유래비문

세종시의 가학동 민속마을의 친형 임의수 회갑연에서 삼형제 내외(1996. 3. 14)

우리 가학 마을은 신석기시대에 촌락이 형성되고 청동기시대부터 수렵농경 생활의 터전이 되었다고 전한다. 유사 이래로 백제의 두잉지현, 신라의 웅주, 고려의 청주목에 속하다가 조선의 태종시 연기 고을에 속하여 현재에 이르고 있다. 고려시대에 양화부곡과 청류부곡이 있어서 1914년 행정구역 개편시 양화리로 명명되었다. 가학이란 동명은 마을 전역에 가라지가 자생하였고, 월룡 뒷산의 지형이 학의 모양이라서 가라기, 가래기, 가핵이, 가학으로 구전되어 온데서 유래한다. 1392년 태조 이성계가 조선을 개국할 무렵 고려말에 공조전서로 부안 임씨의 중시조인 임난수가 불사이군의 충절을 지키려고 공주목 삼기촌에 은거하게 되었다. 그의 증손자인 주부공 임준의 후손들이 세거하면서 집단촌락을 이루어 현존한다.

가학 마을은 동편의 전월산과 서편의 원수산과 북방의 산맥이 병풍처럼

둘러쌓고 외풍을 막아주어 평화롭고 수려한 천하명당이다. 남방의 삼기강인 금강과 삼기촌 앞들인 장남평야는 천혜의 농경자원으로 옥토낙원을 이룬다. 금강의 지류인 가학천이 농경의 젖줄이 되고, 상촌, 곡촌, 월룡, 학동, 아랫말 등의 자연부락이 문전옥답을 형성하고 있다.

연기대첩의 원수산은 고려사 · 고려사절요 · 신증동국여지승람에 의하면 1291년 고려 충렬왕 17년에 중국의 원나라에 대항한 합단적인 기병들이 침입하였을 때 원의 평장사 설도간과 고려의 한희유와 김훈 등의 연합군이 크게 이긴 전략지요 전승지였다. 이 산은 군사의 요충지로서 옛 성터와 많은 돌조각이 남아 있고 조선 중엽부터 산신제와 향약이 동민의 안위를 가져왔다. 유적으로는 용곡임정이 6년간 시묘하여 원수양봉을 하사받았다는 시묘비가 있다.

전설의 고향인 전월산은 며느리바위와 용샘의 전설, 고려유신 임난수가 등산하였던 상려암과 부왕봉의 설화, 병자호란시 임정의 실자부인 한산 이씨의 열녀소와 열녀비 등의 옛이야기가 즐비하다. 무엇보다도 600년간 모진 비바람을 견뎌온 거목의 느티나무가 마을의 신목처럼 산증인이 되어 오랜 역사의 숨결을 느끼게 한다. 가학 마을은 삼기촌 세거리의 중심지로써 부안 임씨 선조들의 분묘가 많아 후손들의 안녕을 지켜주고 서당에서 학동들이 유학을 널리 전수하였고 오늘날 신학문이 성행하게 된 것이다. 충청도 · 경상도 · 전라도의 하천이 합쳐지는 삼기강은 오곡백과를 풍성하게 맺어서 씨족 집단이 번창하는데 큰 몫을 담당하고 있다.

순박한 가학 동민들은 어른을 극진히 공경하고 이웃 간에 화목하며 어려운 일이 닥칠 때마다 협동단결하여 극복해 왔다. 최근에는 연기군이 월산공단을 건설하고 포장도로를 개설하여 마을의 장래가 광대하게 뻗어 나가고 있다. 이러한 마을의 역사와 전통문화 그리고 선조들의 얼을 이어받아 이 땅을 굳건히 지키고 알뜰하게 가꾸어 살기 좋은 마을을 후손들에게 넘겨주어야 하는 책무가 우리들에게 남아 있다. 이에 동민들의 절절한 애향심과 가학 발전을 기원하는 모든 분들의 정성을 모아서 이 비를 세운다.(세종시 민속마을인 가학동유래비 건립위원장으로 비문 작성, 2002. 8. 15)

"동물 소방수", 임청산(한국), 2007. 8. 20

IX

임청산 만화 작품세계

만화 향한 꿈 40년, "박사가지 땄어요"

대전국제만화연구소를 개설한 임청산 교수의 만화 연구(1992. 4. 25)

만화를 잘 그려서 이름을 얻고 교수, 박사도 될 수 있을까? 임청산 국립 공주문화대학 학장이 바로 그런 사람이다.

그는 최근 대전대에서 만화에 관한 논문을 써 문학박사 학위를 땄다. 원래 그는 10대 후반부터 20여 년간 신문과 잡지에 만화를 그린 만화가다. 90년 국내 처음 공주전문대(현 국립공주문화대)에 만화예술과를 설치하여 학생들을 가르쳤다. 96년에는 한국만화애니메이션학회를 만들어 초대 회장을 맡았다. 또 92년부터 해마다 국제만화 공모전인 대전국제만화대상전을 개최하는 등 한국의 만화 산업을 발전시키기 위하여 열정을 불태우고 있다. 그는 1942년 충남 연기군의 농촌 마을에서 태어났다.

"8살 때부터 천자문을 배우기 시작해 스무 살이 될 때까지 한서를 배워야 할 정도로 엄격한 유학자 집안이었어요. 답답한 점도 많았죠. 시골에서 자랐기

때문인지 항상 대도시나 다른 나라를 동경했지요. 어른이 되면 마음껏 여행을 다니며 새로운 문물을 접하고 싶었어요."

그래서일까? 초등학교 시절부터 어른들 몰래 만화책을 읽으면서 꿈과 상상의 세계에 빠져들곤 했다. 궁벽한 시골인데다 6.25전쟁 전후라서 만화책을 구하기 어려웠기 때문에 친구들끼리 만화책이 닳도록 돌려 보았다. 어린 그의 마음을 사로잡았던 만화책은 '밀림의 왕자', '코주부 삼국지', '세모돌이 네모돌이', '거꾸리와 장다리', '엄마 찾아 삼만리' 등이다. 만화를 그리기 시작한 것은 공주사범 병설중학교 3학년 때이다.

"하숙집 친구가 그리는 것을 보고 어깨너머로 배워 그리다가 본격적으로 만화가가 되기로 마음먹었어요. 공주사범학교 1학년 때인 1958년 동아일보 등 신문의 독자만화란에 원고를 보내기 시작했죠."

요즘은 역사만화, 과학만화 등 다양하고 수준 높은 학습만화가 나와 부모님들이 자녀의 손을 잡고 책방에 가서 만화책을 사주기도 한다. 또 15개 대학에서 만화 창작을 가르치고 있고 만화고등학교도 세워지고 있을 정도로 만화가 인기다. 그러나 그 때는 달랐다.

"어른들이 만화책을 빼앗아 찢기 일쑤였고 만화를 그리면 매를 맞고 집에서 내쫓길 각오를 해야 했어요. 저도 만화책을 보다 부모님께 들켜 공부도 못하고 나쁜 사람 된다고 혼나기도 많이 했지요."

공주사범학교를 졸업한 그는 61년부터 78년까지 대전과 충남의 여러 초등학교 선생님, 82년까지는 근흥중학교와 부여여자고등학교에서 영어 선생님을 했다. 초등학교 선생님 시절에는 갖가지 재주를 적극 활용하여 그날 공부해야 할 내용을 칠판에 일일이 만화로 그려줌으로써 어린이들이 재미있게 공부할 수 있게 했다. 교사 생활을 하면서 신문과 잡지에 '개나리 선생', '개구리', '투가리 영감' 등을 계속 연재했다.

그는 평생 공부도 손에서 놓지 않았다. 주경야독으로 여러 대학과 대학원에서 교육학, 영문학 등을 공부했다. 만화를 더 잘 그리기 위하여 50살에 대학원에서 미술학을 전공해서 석사학위를 받기도 했다. 82년에 공주전문대 영문학 교

수로 옮겼고, 90년에는 만화예술과 학과장이 됐다. 지금은 만화를 그리는 일보다 만화를 학문적으로 연구하는 일에 시간을 쏟고 있다.

"만화는 꿈과 상상력을 키워주고 창작 능력을 길러줍니다. 저는 교육개혁을 추진하는 정부자문 기구인 새교육공동체위원회의 위원이기도 한데 '만화와 영상을 시청각 교육자료로 적극 활용해야 한다, 학교 특별활동에 만화창작반을 많이 만들어야 한다'고 늘 주장합니다."

교수들의 직선으로 선출된 임청산 학장 취임식과 가족들(1997. 9. 17)

만화를 잘 그리려면 어떻게 해야 할까.

"다방면의 공부가 필요해요. 나도 한창 만화를 그릴 때 좋은 아이디어가 안 떠올라 뜬 눈으로 밤을 지새운 날이 많았어요. 어려서부터 책을 많이 읽고, 풍부한 경험을 쌓아야 좋은 만화책을 그릴 수 있어요."

그의 문학박사 학위논문인 '문학과 만화의 구성요소와 상관성 연구'는 이런 생각과 맞닿아 있다. 그는 문학과 만화가 인생에 관한 이야기를 다루는 창작 예술이라는 면에서 닮았으며 차이가 있다면 문학은 글로, 만화는 그림으로 한다는 점이 다르다고 말한다.

"세계적인 만화영화 회사인 월트 디즈니는 '인어공주', '알라딘', '노트르담의 꼽추' 등 고전명작을 만화영화로 만들어 흥행에 성공했어요. 동양에서도 '홍길동', '삼국지', '손오공'과 같은 고전문학을 만화로 만들고 있죠."

그는 "21세기가 문화의 세기이라서 기초가 문화산업입니다. 과학기술과 문화예술이 한데 어우러지는 만화산업은 매우 유망한 분야라고 할 수 있지요"라고 힘주어 말한다.(소년동아일보 이 사람 빛나는 삶, 1998. 10. 9 고진아 기자)

'만화입국' 초석 놓은 만화박사님

국내 최초로 만화예술학과를 개설하여 문화부장관 효시상 수상
(1991. 12. 20)

　　자원도 없고, 자본도 부족한 우리나라에서 만화만큼 높은 부가가치를 생산할 수 있는 것도 없다고 믿었다. '만화를 가르쳐야 해' 공주전문대(현 공주문화대) 영문학 교수로 있던 89년에 그의 머리 속에는 늘 이 생각이 떠나지 않았다.

　　'우리 대학에 만화과를 설치합시다.' 그는 어느 날 불쑥 학교 측에 이런 제안을 했다. 예상대로 학교 측의 반응은 '노'였다. 무슨 뚱딴지같은 소리냐는 반응이었다. 사립대도 아닌 국립대에서 코흘리개들이나 보는 만화를 왜 가르치느냐고 반문하는 사람도 있었다. 그러나 그는 포기하지 않았다. 학교 관계자를 설득하고 교육부를 뛰어다닌 끝에 지난 90년 3월 1일 '만화예술과'를 탄생시켰다.

　　'만화학과는 성공한다'던 그의 믿음대로 '첫 울음소리'는 컸다. 당시만 해도 기상천외한 이 학과를 소개하겠다며 신문과 방송의 보도진이 몰려들었다.

충청도의 한적한 도시에 조용히 자리잡고 있던 공주전문대도 덩달아 뜨기 시작했다. 발상의 전환이 가져다준 엄청난 결과였다. 이후 만화예술과에 들어가겠다는 지원자들이 전국에서 몰려왔다. 4년제 대학을 졸업한 뒤 만화를 배우겠다면서 온 사람도 많았다. '대박' 이었다.

그러나 이 성공은 우연이 아니었다. 그것은 마케팅의 성공이었다. 그는 일본과 미국을 오가며 만화 속에 '미래' 가 있고, '돈' 이 있음을 알아냈던 것이다. 만화를 배우고 싶은데 마땅한 교육의 기회가 없어 고민하던 만화가 지망생들의 욕구에 불을 당겨준 것이다. 이후로 만화학과 설립 붐은 전국 대학으로 번져나갔다. 만화예술학과 등 관련 학과가 전국에 수십개 대학에서 생겨났다.

그는 믿고 있다. 자신이 뿌린 씨앗이 열매를 맺기 시작하면 '쉬리' 에 뒤지지 않는 대박을 터뜨릴 만화와 애니메이션 작품이 쏟아져 나오리라는 것을.

그는 초등학교 시절부터 만화를 유난히 좋아했다. 어른들의 눈을 피해 밤새도록 만화책을 읽으면서 '만화가' 의 꿈을 키웠다. 중학교 때부터는 본격적으로 만화를 그리기 시작했다. 당시 유일한 스승은 만화책이었다. 공주사범 재학시절에는 몇몇 중앙 일간지의 신인작가 공모전에 단편만화를 보내 당선되기도 했다. 사범학교를 졸업하고 초등학교 교사로 부임하면서도 그는 만화가의 꿈을 접지 않았다.

23세가 되던 65년 드디어 그는 만화계에 얼굴을 내민다. 교직에 있으면서 교육전문지인 「새교실」에 '개나리' 라는 여선생님을 주인공으로 내세운 만화로 그는 이름을 알리기 시작했다. 이후로 일간신문과 잡지 등에 '개구리', '투가리' 등 '리' 자 돌림의 캐릭터를 주인공으로 한 만화를 잇달아 선보이며 만화가로서의 입지를 굳혔다.

그는 타고난 공부벌레다. 사범학교를 졸업후 초등교사로 교육계에 입문한 그는 야간대학을 다녀서 중등교사 자격증을 따 중·고교의 교단에도 섰다. 40세가 되는 82년에는 충남대 대학원에서 영문학 석사과정을 마치고 공주전문대 영문학 교수로 자리를 옮겼다. 교수가 된 뒤에도 그는 미술대학원에 다니면서 만화를 연구하여 석사학위를 땄다. 97년 9월에 그는 교수들의 직선으로 치러

진 학장 선거에서 당선하여 '만화가 학장'의 별명을 얻는다.

지난 2월에는 대전대 대학원에서 '문학과 만화의 구성요소와 표현기법 연구'라는 논문으로 박사학위를 취득, 말 그대로 '만화 박사'가 됐다. 그는 요즘 심

일본의 쿄토국제만화전 초청작가로 사인 활동(1991. 1. 31)

형래 감독이 컴퓨터그래픽 등을 이용해 제작하고 있는 영화 '용가리'가 국제영화시장에서 '뜨고' 있는 것을 마치 자신의 일처럼 즐거워하고 있다. 우리 상상력과 창의력이 미국이나 일본의 그것을 이길 수 있다는 것을 '용가리'가 증명해줬기 때문이다. 그러나 이것은 시작일 뿐이다.

이제 우리가 생각해낸 이야기를 우리 손으로 직접 그려낸 만화와 애니메이션을 외국시장에 내다팔 수 있는 날이 멀지 않았음을 그는 알고 있다. 그의 꿈은 우리나라를 '만화왕국'으로 만드는 것이다. '일본·미국 등 전 세계 사람들에게 우리 만화와 애니메이션을 보여주자. 그리고 그것을 통해 돈을 벌어들이자' 그래서 요즘 그는 만화와 애니메이션 관련 행사를 펼치고 있는 춘천·서울·부천 등 전국의 지방자치단체를 뛰어다니면서 자문역을 맡는 등 만화산업 중흥의 선봉에 서고 있다.

"만화를 본다고 아이들을 야단치는 부모가 아직도 많아요. 만화 속에 꿈이 있고, 우리의 미래가 있고 그 속에 '돈'까지 들어있다는 사실을 그들에게 꼭 알려주고 싶어요. 우리 애들을 만화로 팍팍 밀어줘야 해요."(경향신문 이 사람 이야기, 1999. 5. 10 윤희일 기자)

만화산업 지방경제 살림, 만화 박사과정 개설

한국만화문화상 공로상을 이민섭 문화체육부 장관으로부터 수상
(1993. 11. 23)

"만화가 더 훌륭한 창작예술 장르로 발전하기 위해서는 학문적 접근이 반드시 필요합니다."

✱ 드디어 완결된 30년의 꿈

내년 한국 최초의 만화 박사과정을 개설하여 새달부터 학생을 모집하는 공주대학교의 임청산 만화예술학부 교수는 한결같은 주장을 30여 년 동안 계속해왔다. 그러나 오랫동안 만화가 '아이들의 소일거리'에 불과했던 우리 풍토에서 되돌려지는 반응은 언제나 싸늘한 비웃음뿐이었다.

그는 그런 냉소 속에서도 묵묵히 한국 최초의 만화학과와 만화학회를 세우더니, 마침내 한국 최초의 만화 박사과정까지 만들어냈다. '만화 외길'만 걸어도 국립대학 학장까지 할 수 있음을 보여준 임 교수의 인생은 그야말로 한국 만

화를 발전시키기 위한 역정의 점철이다. "끝이 아니라 이제 시작입니다. 국내에서 만화를 제대로 연구할 수 있는 전공자 생산 시스템이 이제야 마련된 거죠."

�֎ 만화와 함께 한 반세기

42년 충남 연기 태생인 임 교수의 만화 인생은 초등학교 시절부터 시작됐다. 어른들의 눈을 피해 숨어서 읽어야 하는 '유해물' 인 만화를 밤새도록 보면서 만화가의 꿈을 키운 것. 그러나 미래의 비전은 고사하고, 당장 배울 스승이나 교재조차 없었다. 그때 임 교수가 느꼈던 '목마름' 은 결국 나중에 국내 최초의 만화학과 창설을 주도하는 결정적인 이유가 됐다.

임 교수는 생계를 위해 초등학교 교사가 되었지만, 만화가의 꿈은 포기할 수 없었다. 공주사범 재학시절에는 몇몇 중앙 일간지의 신인작가 공모전 단편만화 부문에서 당선되기도 했다. 1965년 교육전문지 '새교실' 에 여교사가 주인공인 만화 '개나리' 와 '투가리' 등 '리' 시리즈로 본격적인 만화가 활동을 시작했다. 틈틈이 야간대학을 다니면서 자격증을 따 중·고등학교 교단에 서는 등 교직도 겸업했다. 82년에 충남대학교 대학원에서 영문학 석사과정을 마치고 마침내 공주전문대학 영문학 교수로 발탁되었다.

✖ "지금 농담하시는 거죠?"

만화학과 창설에 대한 꿈을 갖고 있었던 임 교수는 89년 학교 측에 "만화과를 만들자."라는 제의를 조심스럽게 꺼냈지만, '농담하느냐?' 고 비아냥거렸다. 지금이야 전국에 150여개 관련 학과가 있을 정도의 인기 분야이지만, 당시만 해도 만화

국제만화영상원 개원식에 참석한 권영섭 한국만화가협회장과 함께(1994. 4. 24)

를 대학교에서 가르친다는 발상은 아무도 하지 못했던 상황이었다. 그러나 임 교수는 대학교와 교육부를 상대로 한 힘겨운 설득 끝에 결국 90년 3월 1일 한국 최초의 '만화예술과'를 탄생시켰다.

그 당시 언론들은 이 기상천외한 학과 창설을 재미삼아 연일 보도했다. 처음에는 '비웃음거리가 됐다'면서 뜨악해하던 대학 당국도 공주전문대학이 덩달아 널리 알려지면서 당장 신입생이 늘어나자, 임 교수를 다시 보기 시작했다. "그 소란 속에서도 만화를 배우겠다고 학생들이 보여준 열의가 고마울 따름이죠. 만화를 배우기 위해 다시 대학에 입학한 늦깎이 학생들도 많았습니다."

그러나 여기에서 머물지 않고 96년에는 이원복, 박세형, 성완경 교수 등과 함께 한국 최초의 만화학회를 만드는 등 '만화영상 분야의 학문적 접근'을 위하여 더욱 분주하게 뛰었다. 97년 9월 공주문화대(전 공주전문대) 직선 학장으로 선출되어 '만화가 학장' 별명을 얻었다. 99년 2월 대전대 대학원에서 '문학과 만화의 구성요소와 상관성 연구' 논문이 통과되어 명실상부한 '1호 국산 만화박사'가 됐다. 마침내 공주문화대학은 2001년 초에 4년제 종합대학인 공주대학교와 통합하였다.

✻ "문화산업은 열악한 지방경제에 적합한 고부가가치산업"

임 교수는 대전지역 문화예술인과 과학자들이 모여 10월 7일 발족한 '대전과학기술문화예술연합'의 공동대표이기도 하다. 평소 "만화 속에 돈이 있다."면서 문화의 산업적 측면을 강조해온 임 교수답게 지방경제 발전에 있어서 문화산업의 중요성을 거듭 강조한다.

"자원도 없고, 자본도 부족한 우리나라에서 만화만큼 높은 부가가치를 가진 산업은 없어 보입니다. 중앙에 비해 상대적으로 여건이 열악한 지방 경제에 있어서도 마찬가지 아닐까요?"

그는 "대전시의 목표인 '과학기술도시'는 단순한 하드웨어일 뿐"이라면서, "지역경제에 보탬이 되기 위해서는 소프트웨어인 문화예술 분야에 대한 접목이 반드시 필요하다"고 주장했다.(서울신문 라이프, 2003. 10. 11 채수범 기자)

40년 연구 집대성, 국내 첫 만화박사

대전대학교 대학원에서 문학박사 학위 취득 후 아내와 함께(1998. 8. 29)

"만화는 곧 내 인생이요, 내 철학이다." 만화에 대한 인식 변화와 저변 확대에 일생을 바친 임청산 공주대학교 만화예술학부 교수는 "만화는 우리의 생활상을 보여주는 해학과 풍자의 표현이고, 동양화와 서양화를 막론한 모든 예술을 대표할 수 있는 분야"라면서, "만화의 세계는 무한하다"고 말했다. 그리고 자신의 인생을 곧 '만화 인생'이라고 덧붙였다.

임 교수가 대학 시절에 만화는 단순히 '그림이 있는 이야기' 정도로만 여겨졌다. 만화에 사람 사는 생활이 있고 발전할 수 있는 비전이 있다는 생각이 좀처럼 할 수 없었던 당시 임 교수는 '만화의 학문화·예술화·문화화·산업화'를 위해 자신의 미래를 설계했다.

1982년부터 영문과 교수로 재직해 온 공주전문대에 만화과를 신설하자고 제안한 사람도, 대외적인 업무를 위해 행정과 정계의 인사들을 직접 만나고

다닌 사람도 임 교수였다.

"내가 아니면, 지금이 아니면 절대 만화를 발전시킬 수 없다고 생각했다"
는 임 교수는 당시 한국간행물윤리위원장 출신이었던 정원식 문교부장관의 승
인을 받아 1990년 공주전문대학에 만화과를 신설하는데 성공했다. 이렇게 해서
임 교수가 한국 최초의 만화학과를 개설한 것은 전국적인 화젯거리였으며 만화
발전의 발판을 마련하는 계기가 됐다.

10여년이 흘렀을까. 임 교수의 공로는 국내보다 해외에서 크게 인정받아
1996년 영국 IBC에서 발행한 국제인명사전에 이름 석자가 기록됐으며, 만화영
상 부문으로 이듬해 업적상을 수상했다.

이 밖에도 임 교수는 국내 최초의 만화박사로 만화영상학 전집을 간행해
나가고 있다.

"만화 관련 서적을 집대성해 전집으로 발행해 나가는 것이 가장 세계적
인 업적이라고 생각해요. 만화 이론서를 완성하는 것은 누구와도 바꿀 수 없는
업적이죠."

임 교수는 이미 '임청산 박사 만화영상학 전집 제1, 2권을 완성했고, 올 8
월에는 3권이 발행된다.

"남은 생애에 최소한 10권의 전집을 만들고 싶지만, 건강이 허락할지 모
르겠다"면서, "금년 안에 제4권을 발행하는 것을 목표로 매년 2권 이상씩 만들
어 나가겠다"고 다짐하는 임 교수의 얼굴에는 굳은 뚝심 같은 것이 배어 있다.
만화에 대한 임 교수의 식지 않는 열정이 지난 10여년 동안 한국 만화를 변화시
켰고 그 무안한 가능성이 서서히 빛을 내고 있다.

유교 집안에서 태어난 임 교수는 억압된 생활에서 탈출구로서 만화를 선
택했고, 아버지에 대한 반항을 만화로써 표현했다. 임 교수는 실제로 '인생은
60부터'라는 말을 실천해 가며 살고 있다. 대외적으로 활동하지 않으면, 절대로
만화의 인식 변화가 이뤄질 수 없다고 생각하는 임 교수이기 때문에 정치 · 행
정 · 교육을 불문하고 만화의 발전을 기대할 수 있는 곳이라면 어디든 달려들었
다. 이와 같은 노력이 10여년 지속되자 임 교수의 구슬땀은 결실을 맺듯 현재 전

DICACO 국제만화영상상전 대상 금상 수상자와 함께 (2004. 8.12)

국 150여개 대학에서 만화영상 관련 학과를 운영하고 있다.

또 올해까지 13번째 열린 '대전국제만화영상전'이 전 세계 50여개국이 참여하는 국제적인 행사로 거듭나고 있다. 만화의 붐을 일으키는 데 일생을 바쳐온 임 교수는 자신의 거주지가 있는 대전에 만화애니메이션 자료실을 건립하는 작은 소망이 있다. 이와 함께 임 교수는 "대전에는 대전엑스포라는 좋은 전시장이 있다. '만화영상산업전'의 일환으로 만화영상 축제가 될 수 있는 행사를 기획하고 싶다"고 강조했다.(대전매일 나의 삶·나의 예술, 2004. 7. 30, 박희애 기자)

'만화의 종합예술화' 모티브와 전국적 열풍

제4회 대한민국창작만화공모전에서 대상 수상자인 제자 최덕현과 함께(2006. 11. 3)

✱ 창작 PLUS 공간

녹음이 완연해진 계룡산을 지나 공주 시내가 눈앞에 펼쳐졌다. 1990년 국립 공주전문대학 시절, 국내 최초로 만화예술과가 개설된 국립 공주대학교 옥룡캠퍼스는 전국적인 만화 열풍을 이끌어낸 곳이다. 당시 엄청난 과장을 고려해볼 때 아담한 체구의 캠퍼스는 의외로 조용했다. 다만, 만화학과 게시판에는 학생들의 작품들이 즐비하게 걸려있을 뿐이었다.

임청산 교수는 얼핏 '만화'와는 거리가 멀 것만 같은 수수한 양복 차림이었다. 그러나 그가 내민 명함 속 '캐리커처'는 '역시'라는 감탄을 자아내게 했다. 공주대는 임 교수에게 단순히 수년간 몸담았던 직장 이상의 의미를 지닌다. 그가 '만화의 학문화'라는 포부를 처음으로 펼친 곳이 바로 이곳 공주의 옥룡캠퍼스이기 때문이다.

"만화영상의 학문화 · 예술화 · 문화화 · 산업화를 주장했었죠. 지금이야 1백여 개가 넘는 학교에서 만화 관련 학과를 설치했지만, 처음에만 하더라도 전국적인 화제가 됐습니다."

이후로 임 교수는 1990년 만화예술과를 비롯한 1994년 산업영상과와 2002년 게임디자인학과를 개설하는 등 공주대학교가 첨단 문화산업의 첨병으로 도약할 수 있게 된 바탕을 마련했다.

"만화는 문학이 될 수 있고, 영화도 될 수 있는 그야말로 종합예술입니다. 단순히 만화만을 따로 떼어내기 보다는 관련 문화산업들을 적극적으로 이용할 수 있는 지혜가 필요하지요."

공주대학교에 만화학과를 설립한 임 교수는 1993년 대전엑스포를 보다 효과적으로 알리기 위해 국제만화전을 구상했다.

"외국 유명 일간지에 비싼 광고비를 내고 게재하는 구태의연한 방법으로는 홍보 효과를 기대할 수 없습니다. 만화를 통해 엑스포를 알리면 더욱 효과적일 것이라는 확신으로 시작하게 됐지요."

이후로 대전이란 이름을 세계에 각인시켜온 국제만화전은 매년 한밭문화제와 때를 맞춰 개최됐으나, 지원이 이뤄지지 않을 때에는 위기를 맞게 된다.

"서울, 부천, 춘천 등지에서는 애니 타운을 조성하는 등 만화산업의 중요성을 인식하고 적극적인 지원을 아끼지 않는다. 대전도 전통 · 산하 단체 위주로 지원만 할 것이 아니라, 문화산업에 대해서도 적극적인 지원도 이뤄져야 한다"고 강하게 주장했다.

임 교수는, "한국의 만화산업은 앞으로 무궁무진합니다. 이미 각 학교마다 학과가 설치돼 오히려 일부 전문학교로 운영되고 있는 일본보다 발전할 수 있을 것으로 봅니다."라고 말했다.

한국의 만화산업을 이끌어나갈 후학에 대한 충고도 아끼지 않았다. 표현 방법에 대한 끊임없는 연구와 '독서'는 필수, '박학다식 · 다재다능'은 만화가의 기본이라는 주장이다.

"만화의 폐해를 걱정하는 목소리가 높지만, 아이들과 동물이 캐릭터로

등장한다면 건강해질 수 있습니다. 피너츠나 가필드 등 오랫동안 인기를 얻는 유익한 만화들은 모두 동물이 등장하고 있지 않습니까. 또 고령화 사회를 대비한 노인들을 위한 만화도 개발의 여지가 풍부하지요."

임 교수가 공주에 거는 기대는 공주대학교 만화학과 설립에서 끝나지 않았다.

그가 처음 개설했을 때 주변인들을 설득했던 것처럼, 펜 한 자루와 종이 한 장만 있으면, 어디에서라도 할 수 있는 것이 만화이다. 그러나 그는 만화제작 도시로서의 공주를 꿈꾸고 있다.

"안시 등 세계 유수의 유명한 만화도시 중에는 대도시가 없습니다. 오히려 만화제작 산업을 활성화할 수 있는 여건은 소도시가 유망하지요."

전국 최초로 만화학과를 설치할 수 있었던 그의 만화적 발상이 이제 공주로 옮겨가는 게 아닐까 기대해보았다.

✽ 임청산 교수의 작품세계

임 교수는 최근 몇년간 작품 활동보다는 만화의 학문적 체계를 수립하는 데 주력해 오고 있다. 때문에 그의 근작은 학위논문에 간간이 등장하고 있는 정도이다. 대부분 1컷짜리 펜화로 제작된 그의 카툰에는 가족애와 동심의 세계가

박기준 만화학원 실습장에서 정 훈, 박기준, 임청산, 윤영옥 작가와 함께(1990. 6. 10)

묘사되고 있다. 휴머니즘적 주제가 주를 이루고 있으며, 임 교수가 세상을 바라보는 따스한 시각을 느낄 수 있다. 특히, 아이들과 동물이 반드시 등장하고 있는 점도 주목할 만하다. 이는 아이들과 동물캐릭터는 만화의 폭력성을 제어할 수 있는 효율적인 도구라는 임 교수의 지론에 의한 것.

초등학교 때부터 유난히 만화를 좋아했던 임 교수는 공주 사범 재학시절 중앙 일간지의 신인작가 공모전에 당선됐으나, 1961년 본격적인 활동을 시작한다. 교사로 재직하면서 교육전문지 새교실에 '개나리 선생'이라는 작품으로 만화가 인생을 시작한 것이다. 이후 일간지와 잡지 등에 '개구리 군'과 '투가리 영감' 등 시사만화 영역에 손을 대기도 했다. 그 중에 1983년 산성월보에 연재한 '투가리 영감'은 그의 대표작이다. 돋보기를 걸친 대머리 영감의 캐릭터는 단순한 터치와 다양한 표정을 구사하여 많은 인기를 끌었다. 또 임 교수는 1991년 제1회 일본 교토국제만화전 초대전에 참가했으며, 'ETRI'에 'DR, 또또따따'를 연재했다.

작품 활동은 뜸하지만, 임 교수의 만화학문화 작업은 단연 독보적이다. 미국, 일본, 프랑스, 독일, 영국의 원서를 어렵게 구해 독학으로 만화를 익힌 임 교수의 관심은 한·미·일 만화활동의 비교나 다른 장르간의 비교연구에 집중되어 있다. '한일간 만화예술 활동 비교연구'(공주전문대 논문집 18집). '세계 3대만화제작국의 홀로서기'(1994·한국언론학회) 등 논문에서는 그 외의 관심사가 고스란히 방영돼 있다.

최근 미국에서 목회학 박사학위를 받은 임 교수는 신학과 만화의 접목을 다각도로 모색 중이다. 기독교가 음악 위주의 선교와 신앙에 치중하기보다는 시각적인 매체에 대해 보다 문을 열어야 한다는 것이다. 이밖에 임 교수는 대전국제만화영상전 도록 등을 꾸준히 발간하여 대전지역이 만화 메카로 성장할 수 있도록 꾸준히 활동해오고 있다.(대전일보 창작마당, 2003. 6. 7, 남상현 기자)

"문화·예술·미래신학 정립에 여생 바칠 것"

오랄로버츠대학교 신학대학원에서 목회학박사 학위 취득(2003.
5. 3)

"세상 공부하느라 세월을 다 보내고 보니 하나님께 너무 송구해 빚 갚는
심정으로 신학을 공부하고 있습니다. 신학공부를 하면서 내가 일생동안 매진해왔
던 문화예술 활동과 신학을 접목하여 한국교회에 기여하고 싶은 소망이 생기더군
요. 내년 5월 목회학 박사과정이 끝나고 몇 년 후 교직에서 은퇴하게 되면 전공을
살려 문화신학·예술신학·미래신학 정립에 여생을 바칠 생각입니다."

임청산 장로(대전산성교회·공주대학교 영상예술대학원장)는 스스로의 말처럼
'공부에 한이 맺힌 사람' 이다. 그래서 환갑이 된 지금까지도 손에서 공부를 놓지
않고 있다. 33세부터 시작된 그의 대학 섭렵은 방송통신대 교육학과와 한남대
영문학과, 충남대학원 교육학과와 미술학과(석사과정), 대전대학원 영문학 박사와
미국 오랄 로버스 대학 목회학과(박사과정)에 이르기까지 이어지고 있다.

그가 이렇듯 세상 공부에 매진하게 된 것은 그의 표현대로 '한풀이' 일 수
도 있지만, 아마도 '벼랑 끝에서 만난 예수님이 내게 주신 기회를 헛되이 해선

안 된다'는 그의 결심이 더 큰 이유일 것이다.

예수님을 알기 전 그는 정말로 벼랑에 섰었다. 그가 20대를 송두리째 원망과 저주로 보낸 외딴섬 안면도의 벼랑에 대학에 진학하고 싶었지만, 가정형편이 어려워 포기하고 부모님의 뜻을 따라 사범학교에 진학한 자신의 삶이 '초등학교 선생'으로 끝날 것 같았다. 어린 시절부터 만화를 좋아해 서울신문과 동아일보의 독자만화에도 당선됐지만, '만화'로 먹고 살아가기 힘든 현실이 괴로워서, 그는 부모와 세상에 대한 원망과 저주를 품고 안면도에 칩거했다.

그곳에서 '섬마을 선생님'으로 결혼도 안하고 혼자 살다 죽을 결심을 했던 청년 임청산이 벼랑 끝에 섰다. 꾸준한 전도활동으로 그의 주말 낚시를 방해하던 한 아가씨로 인해 그의 마음에 생긴 인생에 대한 의문 때문이었다. 선생님으로선 누구보다 훌륭했지만, 내면엔 원망과 저주가 가득했던 돌덩이 같은 그에게 안타까움으로 전도를 했던 그녀가 육지로 떠나게 되었다.

그러자 그는 '하나님이 도대체 뭐길래' 하는 생각과 지금까지의 자신이 살아온 허무한 인생을 돌아보며 뭔지 모를 답답증을 느꼈다고 한다. 추운 겨울 눈덩이를 뭉쳐 가슴 속에 넣어도 풀리지 않는 답답증으로 인해 '이렇게 고통 받을 바에야 차라리 죽자'며 벼랑 끝에 섰다.

그런데 그곳에서 청년 임청산은 하나님을 만났다. 자신을 집어삼키려는 바다를 바라보고 있던 그의 귓가에 누군가 틀어놓은 "주는 나를 기르시는 목자요, 나는 주님의 귀한 어린양, 푸른 풀밭 맑은 시냇물가로 나를 언제나 불러주신다…"라는 찬송이 들려왔다. 그는 그 자리에 주저앉고 말았다고 한다.

그 이튿날 새벽부터 그는 교회로 달려가 새벽기도에 참석했고, 이상스럽게 쳐다보는 교인들 속에서 '죽음과 맞바꾼 신앙'을 키워나갔다. 그리고 그는 달라졌다. 이전의 원망과 저주로 무기력하게 살아가던 그가 하나님이 주신 시간을 아까워하며 적극적으로 살아가게 된 것. 하나님은 곧 그에게 새로운 기회를 주셨다고 한다.

대전의 문화초등학교로 자리를 옮긴 그에게 '만화'와 '대학'이라는 두 가지 꿈을 이룰 수 있는 기회가 온 것이다. '중도일보'라는 지역신문에서 만화를

그려달라는 요청이 들어왔고,
새로이 방통대가 생기면서 대
학공부를 시작할 수 있었다.

그는 지금 생각해도 자
신이 만화와 관련된 미술이 아
닌 영문학을 전공과목으로 택
한 이유를 하나님의 인도하심
으로 생각하고 있다. 영문학을

대전한밭도서관전시시설에서 DICACO국제만화영상전을 개
막(2006. 10. 26)

전공했기 때문에 공주전문대 교수로 올 수 있었다. 이곳에서 국내 최초로 90년
에 만화 · 애니메이션과, 94년에 산업영상과, 2002년에 게임디자인과를 만드는
데 주도적인 역할을 할 수 있었기 때문이다.

70년초 산성교회와 인연을 맺은 뒤 이곳에서 조명호 감독이 처제 권성숙
장로를 소개시켜줘서 동서가 되었다는 임 장로이다. 그는 얼굴도 보지 못한 장
인 권원호 목사가 일제시대 신사참배에 반대하다가 치안유지법과 불경죄에 걸
려 서대문형무소에서 옥사한 사실을 알게 되었다. 그는 감리교회사와 연회록 그
리고 일제시대의 재판기록을 뒤져 독립유공자로 포상 받을 수 있도록 힘썼고,
권 목사의 신앙일대기인 「마라나타」를 펴내기도 했다. 그리고 만화기념관을 세
우기 위해 모았던 재산 1억원을 하나님의 성전이 먼저라는 생각에 봉헌했다. 또
한 자신처럼 어려운 가정형편으로 인해 공부를 포기하는 학생들이 없도록 교회
에 5천만원의 장학금을 쾌척하기도 했다.

지난 5월 15일 스승의 날에 교육자로서 최고의 영예인 '녹조근정훈장'을
받은 임 장로는 요즘 주일학교 학생들을 대상으로 박사논문을 위한 '만화영상을
활용한 기독교교육'의 학습계획안을 실험 중이다. 똑같은 내용의 설교를 구연과
실사영화, 그리고 애니메이션과 극영화로 보여줘서 교회학교 학생들의 반응을
살피는데 대부분 만화로 본 내용을 가장 재미있어하고 잘 기억한다고 했다. 이
를 바탕으로 그는 영상세대인 젊은 층을 교회로 끌어들일 수 있는 문화신학 · 예
술신학 · 미래신학을 준비하고 있다.(기독교타임즈 신앙과 삶, 2002. 7. 27 전경선 기자)

신앙과 함께 만화가의 삶을 시작

한국만화가협회 정기총회에서 공로패를 수상(1993. 1. 26)

나는 1995년 공주사범학교 병설 중학교에 입학, 일반 고교 진학을 꿈꿨다. 그러나 유학자인 선친은 "사범학교 본과에 들어가 선생이 돼야 한다"고 미리 나의 진로를 못 박으셨다. 원하던 대학 진학이 좌절된 것이다. 난 실망했지만, 선친께서 워낙 엄해 별 말씀을 못 드렸다. 하지만, 사범학교에 입학한 후에도 대학 진학을 포기하지 못했다.

당시 하숙집에는 공주고등학교에 다니던 이기원(소년한국일보 신인 만화상 수상자)군이 함께 기거했다. 그는 만화를 매우 잘 그렸다. 그를 흉내 내면서 스트레스를 풀었던 것이 만화와의 첫 인연이었다. 그 후에 내 작품이 서울신문과 동아일보의 '독자 만화 코너'에 당선됐다. 만화 그리기를 본업으로 삼고 싶은 욕구가 더욱 커진 계기가 됐다.

만화 참고서나 만화 학원조차 없었던 시골에서 '꺼벙이' 작가인 길창덕

장남 임재환 군의 첫돌에 장모와 친모를 모신 가족들(1983. 1. 18)

화백과의 서신 교환을 통해 기초적인 표현기법을 터득했다. 때론 동네 교회에 나가서 성경 이야기를 들으면서 만화 스토리를 구상하기도 했다. 하지만, 신앙 생활이 시간 낭비라는 생각이 들곤 했다. 19세의 어린 나이에 교단에 선 뒤에 '교육자료'와 '새교실'과 같은 교육전문지에 '개나리'라는 여교사 만화를 취미 와 여기로 연재하면서 만화에 대한 열정을 버리지 못했다.

1963년 여름에 군에 입대했다. 훈련소에서 사역병으로 차출되지 않으려 고 군인교회에 가끔 나가기도 했지만, 여전히 믿음은 미약했다. 자대 배치 후 비 무장지대에서 미군과 함께 근무하는 행운을 얻었다. 미군들로부터 '성조지'와 '플레이보이', '카툰' 문고판 같은 만화를 수집하여 세계 만화의 자료를 모아 스 크랩할 수 있었다.

이처럼 철저한 준비를 해놓고 66년 제대했으나 만화가로 전업할 수 없었 다. 현실이 원망스러웠다. 그래서 안면도에서 총각 선생으로 안주하면서 낚시질 로 소일하면서 남모르게 많은 눈물을 흘렸다. 그러나 낚시터에서 만났던 아가씨 의 전도로 69년 봄 하나님을 영접했으니 전화위복이었던 셈이다. 예수님을 영접 한 후 성격도 긍정적으로 바뀌었다. 대전 시내로 나가서 만화를 계속 그릴 수 있 도록 해달라고 하나님께 간절히 기도했다.

그러다가 70년 3월, 마침내 기도 응답을 받았다. 대전으로 전근해서 중

도일보에서 '개구리'라는 아동만화를 연재하게 된 것이다. 그렇지만, 교사로서 신문만화를 담당하자니 무척 버거웠다. 71년 나는 절필을 선언했다. 그리고 방송통신대와 야간대학을 졸업하여 중등 영어교사 자격증을 취득하였다. 계절제 대학원 과정을 밟으면서 틈틈이 산성교회 월보에 '투가리' 집사를 연재하고 만화 전도지를 몇 편 제작하기도 했다. 대학원 과정을 마치자, 공주전문대학 영문학 교수로 자리를 옮기고 학보만평을 담당했다.

90년 국내 최초로 만화예술학과 창설을 주도하고 있는 92년 4월에 대전 둔산동에 청산만화예술관을 건립했다. 그리고 대전국제만화연구소도 개설하고 대전국제만화영상전을 개최했다. 하나님의 은혜는 거기에 그치지 않았다. 공주문화대학장과 공주대학교 학장과 대학원장으로 일하면서 만화영상을 연구하여 문학박사와 목회학박사 학위를 취득하게 하는 등 넘치도록 복을 부어주었다.

반세기에 걸친 만화 창작 활동은 "내게 능력주시는 자 안에서 내가 모든 것을 할 수 있느니라"(빌 4:13)는 진리를 생활신조로 삼고 살아온 내 신앙의 열매라고 할 수 있다. 하나님께 감사와 영광을 돌린다.(국민일보 역경의 열매, 2007. 4. 5 유영대 정리)

만화예술학과 최초 개설의 '기도 응답'

천안공원에 독립유공자인 장인의 비문 건립 후에 처가 식구들(1989. 10. 9)

　　대학 진학이 어려워진 나는 만화를 그리면서 불만을 배출해냈다. 청소년기를 불만 속에 보낸 것이다. 그러나 하나님을 만나면서 보다 긍정적인 성격으로 바뀌었다. 만화가는 박학다식하고 다재다능해야 했다. 또한 기상천외한 아이디어와 풍자·해학도 풍부해야 했다. 다른 사람은 만화적 발상을 위해 줄담배를 피워댔지만, 나는 하나님께 기도하면서 아이디어를 찾았다. 하나님께서 시시 때때로 주신 능력으로 만화예술을 할 수 있었음을 고백하며 감사드린다.

　　저질·불량 매체의 대명사였던 만화·애니메이션·영상·게임학과를 국내 최초로 개설한 일은 우연이 아니었다. 80년대 초 한 기독교 종합대학에 만화 영상 관련 학과 개설을 제안했으나, 얼간이 취급만 받았다. 만화를 예술이나 산업으로 대접하지 않을 때였다. 더욱이 문화산업이나 콘텐츠산업이라는 말조차 없을 때였으니 당연한 귀결이었다. 나는 크게 실망했지만, 기도하면서 때를 기다렸다.

국내 최초로 개설한 공주대학교 만화예술학과 학생들을 찾아온 만화가들(1991.
3. 15)

　　　그러다가 1989년 공주전문대학 교직원들의 협조를 얻어 교육부에 만화
예술학과를 신청했다. 미술협회와 만화가협회의 추천서까지 첨부했다. 하지만,
담당 부서에서는 윗사람의 눈치를 살피는 것 같았다. 그런데 당시 교육부의 정
원식 장관과 장기욱 차관이 만화교육을 폭넓게 이해해서인지 만화예술학과 개
설 인가가 발표됐다. 몇 개월간 매스컴에서 화젯거리가 됐다. 가슴 벅찬 나날이
었다.

　　　나는 일찍부터 세계 각국의 관련 자료를 분석하고 만화산업·애니메이션
산업·캐릭터산업 등 고부가 가치의 신종 산업과 유망 업종에 대하여 연구해왔
다. 그 결과로 만화예술학과 교육과정에 몇몇 전문학원에서나 다루던 '컴퓨터
그래픽'이라는 디지털 영상을 국내 최초로 편성하는데 성공했다. 정보기술(IT)
강국인 우리나라 벤처업계에서도 선호하는 만화영상 고급 전문인력을 양성하게
된 획기적인 사건이었다. 지금은 일본 중국 등에서 우리나라의 만화를 벤치마킹
하고 있다. 모든 것이 하나님의 은혜와 섭리 때문이라고 생각한다.

　　　이어서 영상산업과 게임산업 인력 양성을 서둘렀으나, 학내 여건이 마련
되지 않아 어려움이 많았다. 그래도 굴하지 않고 하나님께 매달린 끝에 영상학
과와 게임디자인학과를 국내 최초로 개설했다. 이들 학과도 하나님의 도우심으

로 문화콘텐츠 산업과 연계하여 성공적으로 운영하고 있다. 국내 최초로 만화학 박사과정도 개설하여 공주대학교의 특성화 분야로 전국에 널리 알려져 있다.

후속 사업으로 관련 학회와 연구소, 그리고 단체 결성을 추진했다. 하나님께 기도하면서 매달린 결과 1987년 한국대학영어교육학회를 결성했다. 초대 회장을 맡아 학회에서 소외됐던 전문대학의 영어 교수들의 위상제고를 위해 힘을 쏟았다. 교양영어 교재를 발간하고 실용영어 수준을 향상시키는데 앞장섰다. 또 96년에 한국만화애니메이션학회의 초대 회장으로 선임되어 만화영상의 학문화 · 예술화 · 문화화 · 산업화 등에 일조했다. 모든 것이 하나님의 도우심으로 큰 어려움 없이 진척됐다. 하나님은 때마다 내게 감당할 수 없는 복을 부어주셨다.

92년 4월 대전 월평동 청산예술관에 대전국제만화연구소를 개설하고 만화 영상 관련 논문을 꾸준히 발표하고 있다. 또한 대전국제만화영상전(DICACO)을 16년째 개최해오고 있다. 이 대회는 세계 각국에서 하는 국제적인 행사이다. 서울 · 춘천 · 부천 등지의 만화애니메이션 행사와 시설단지 개설도 자문해왔다. 뒤돌아보면 '새 하늘과 새 땅을 창조하시고 새 일을 행하시는 하나님'의 은혜 아닌 것이 하나도 없다. 하나님께 감사를 드린다.(국민일보 역경의 열매, 2007. 4. 12 유영대 정리)

한국기독교신학대학원협의회가 주최한 목사안수식장의 가족친지들(2007. 3. 3)

1997년에 박사학위도 없던 내가 공주문화대학 학장을 맡게 됐다. 교수들이 직선제로 선출했지만, 당시의 대학사회 풍토로는 있을 수 없는 일이었다. 나 스스로도 '기적 같은 하나님의 역사' 라고 생각했다. 모든 것이 하나님의 인도하심이라고 생각하며 감사기도를 드렸다. 학장에 취임하자마자, 공약 사항이었던 '문화대학 4년제 승격'을 기도하면서 추진해 나갔다. 하나님께서는 '공주대와의 통합'으로 내 기도에 응답해 주셨다. 교직원과 지역사회 모두가 축하했다. 하나님께 영광을 돌리지 않을 수 없었다.

학장으로 선출되면서 박사학위 취득문제가 급선무가 됐다. 하지만, 교수생활과 대학 운영에 바빠서 논문을 쓸 시간이 없었다. 하나님께 지혜와 명철을 달라고 간절히 기도했다. 기도하면서 만화와 문학, 신학과 연계한 학제간 · 장르간 · 매체간의 통합 연구를 시도했다. 전 세계적으로 처음 시도된 일이었다.

장녀 차녀의 미국석사학위(2003. 5. 17)와 장남의 일본학사학위(2004. 3. 20)

대전대학교 대학원에서 영문학으로 박사과정도 밟아나갔다. 그러면서 '문학과 만화를 연계해서 글과 그림으로 비교할 수 없을까' 라는 생각을 하게 됐다. 곧 문학과 만화영상의 표현 내용이 유사하다는 것을 발견해냈다. 짧고 이미지적인 시와 카툰, 길고 스토리적인 소설과 코믹 스트립스, 동적이고 연출적인 드라마와 애니메이션을 서로 비교할 수 있었다. 이를 바탕으로 98년에 '문학과 만화의 상관성 연구' 라는 제목의 논문으로 마침내 문학박사 학위를 취득했다.

문화 사역과 예술 선교를 펼치겠다는 꿈을 이루기 위해 복음신학대학원 대학교 임열수 총장의 추천으로 미국의 오럴로버츠대학교 신학대학원에서 목회학 박사과정에 등록했다. 문학박사 학위 논문을 쓸 때처럼, 신학과 만화를 연계하여 기독교 교육에 만화영상을 활용하는 방안을 집중 연구했다. 이를 위해 교회학교 학생들에게 구두 설교와 기록 영화, 애니메이션 실사극영화 등을 5분씩 제시하고도 선호도와 반응을 분석, 대안을 마련했다. 논문 심사 과정에서 브렌켄리치 교수로부터 "처음 보는 내용의 논문이다"라는 칭찬과 격려를 받기도 했다.

2003년에 '만화영상을 활용한 기독교교육' 이라는 제목의 논문으로 목회학 박사학위를 받았다. 나는 논문을 쓰면서 문화신학, 예술신학, 미래신학, 평신도신학 등이 신학대학 교육과정에 편성돼야 한다고 감지하였다. 목회자들이 현

대기독교 문화와 예술을 이해하고 활용해야 교회가 부흥할 수 있기 때문이다.

특히, 현대사회는 영어가 세계적인 언어로 자리잡고 있다. 그래서 교회마다 영어성경과 영어예배 등으로 청소년을 교육시키고 있다. 따라서 영어 및 기독교 교육과 관련된 만화 · 게임 콘텐츠를 개발하여 교회학교에서 활용될 수 있도록 해야 한다. 다양한 학문과 예술을 전공한 평신도들이 각자의 은사를 활용하여 교회 부흥과 민족 복음화에 헌신해야 한다. 나도 배운 것들을 활용해서 각종 콘텐츠를 개발해낼 계획이다. 앞으로 가족 친지들과 하나님으로부터 받은 사랑과 축복을 조금이라도 갚기 위해 문화 사역과 예술 선교에 헌신할 작정이다.(국민일보 역경의 열매, 2007. 4. 10 유영대 정리)

만화·영상 '선교 콘텐츠' 개발계획

청강학원 이사들이 중국 하이난다오의 유니베라 알로에농장 시찰(2005. 12. 4)

하나님의 도우심으로 1990년 국립 공주대학교에 만화예술학과를 국내 최초로 개설했다. 갑자기 매스컴에서 화제의 인물로 떠올라 어리둥절했다. 신문과 잡지에서 인터뷰를 요청받고 방송에 잇달아 출현했다. 연말에는 KBS코미디대상 심사위원으로 위촉되기도 했다. 나는 만화의 저변 확대가 가능하다고 생각하고 홍보를 위해 초청에 적극 응했다. 정부 기관의 문화예술 정책, 지방자치단체의 만화애니메이션 행사, 다른 대학의 만화애니메이션학과 개설, 기업체의 만화영상사업, 언론사의 만화애니메이션 심사, 학부모의 자녀 진로 상담행사에 초청돼 눈코 뜰 새 없이 바쁜 시간을 보냈다.

나는 '만화 전도사' 역할을 자임했다. 그리고 틈만 나면 하나님께 지혜와 능력을 달라고 기도했다. 만화영상산업이 우리 사회에 점차 널리 알려지면서 정부에서는 나를 문화산업 자문위원과 한일문화교류 자문위원으로 위촉했다. 만

화·애니메이션·캐릭터·게임·영화·음악·공연 ·방송·인터넷·모바일 등 콘텐츠 개발을 검토하는 일에 초점을 맞췄다. 한편으로, 문화예술 장르와 매체를 성경공부와 설교자료 등의 기독교 관련 콘텐츠로 제작하여 하나님 사업에 활용하려는 시도도 계속됐다.

94년 한국간행물윤리위원회에서 현대교회 장로로서 서울대 교수, 이화여고 교장 등을 역임한 정희경 만화심의분과 위원장을 만났다. 정 위원장은 내게 부군인 이연호 회장이 추진하고 있던 덕림공업전문대학 설립에 대하여 자문을 구했다. 나는 "고부가가치의 문화콘텐츠를 연구·개발하는 문화산업 계열의 소프트 관련 대학으로 특성화해야한다"고 조언했다. 결국 내 제안이 받아들여져 처음의 설립 계획이 전면 개편됐다. 모든 것이 하나님의 역사였다.

96년에 설립자의 아호를 교명으로 삼아서 문화산업을 특성화한 청강문화산업대학이 개교했다. 신앙 가족인 정 이사장과 이수형 학장이 운영을 맡고 있으며 유니베라 이병훈 사장이 지원하고 있는 믿음의 대학이다. 무엇보다 하나님의 말씀이 살아있는 대학으로 정평이 나 있는 이 대학에는 현재 영상애니메이션·만화콘텐츠·게임산업·공연산업·디자인산업·정보통신산업·생활문

화·휴먼케어 등 8계열에 24개 학과가 개설·운영되고 있다. 다른 대학에서 찾아볼 수 없는 만화영상도서관과 만화역사박물관도 설립하여 관련 행사를 개최하는 등 한국 만화영상계에 끼치는 영향이 매우 크다. 인간과 자연과 문화를 사랑하는 청강학원을 하나님께서 끝까지 책임져주실 것으로 믿는다.

1998년 공주문화대학장과 새교육공동체 위원으로 활동하면서 국회의원이던 정 이사장의 성원으로 지역대학간 통합과 정부의 교육개혁에 박차를 가했다. 직업교육 분과에서 문화산업과 관련된 신종 산업과 유망 업종을 창출하기 위한 대책 마련에도 심혈을 기울였다. 또 전국 각급 학교를 순회하면서 교육 현장을 살펴보고 대학 운영과 국가 정책에 반영했다. 이런 노력으로 교육자 연공상과 녹조근정훈장(2002년)을 받았다. 여생을 바쳐서 침체된 한국 교회의 부흥을 위해 21세기의 신종 문화산업을 기독교 관련 콘텐츠로 개발하고 선교에 적극 활용해야겠다.(국민일보 역경의 열매, 2007. 4. 13 유영대 정리)